出杯的勝負！

芒果咖啡十六年小型連鎖 創業奧義

與你沒想過的 烘豆經濟學

MANGO CAFÉ

推薦序

開一間永續的咖啡館。

WCE 六大賽事主任委員

── 周溫培

多少年輕人，夢想能開家咖啡館，但以個人將近三十年的經驗，每四個人，只有一人能幸於生存，大約百分之二十五的成功率。

一家永續的咖啡館，最不重要的便是泡咖啡的「技術」，這句話聽來諷刺，但真的是這樣，最重要的是在我們的「態度」跟「觀念」。

認識他們兩位是在「世界盃咖啡大師」台灣選拔賽，當時王琴理跟廖思爲是主持人，這些年來，他們從幾百位選手中觀察到每位的優點及需改進的地方，吸收大家的精華，我相信這些難得的經驗，對他們創業有很大的幫助。

這讓我想起二十幾年前的一段真實故事，當時有位人稱「胖哥」的先生，想創業開咖啡館，但是他的做法和一般人不一樣，他並沒有參加補

習班，也沒有報名證照考試，更沒有去咖啡館服務，而是到一家當時在業界相當有名氣的咖啡館，以一個客人角色，當了四年幾乎全勤的客戶。在他要營業的前一天，從來沒有煮過一杯咖啡，但讓人家驚訝的是，營業當天，所有顧客都認為他就是大師！

所以我希望所有想從事這項工作的朋友們，要抓對方向，而不是急著去考證照，急著去補習如何泡咖啡，這些都不是能永續生存下去的最大因素。

一家永續的咖啡館可能不是賺大錢的咖啡館，但一定會是一家「快樂」的咖啡館。

自序

創業不怕幻滅，
逐夢才得以踏實。

作者
── 廖思爲、王琴理

其實我們一點都不特別，我們跟許多的你們一樣，曾經有過幾次美好的咖啡體驗，於是就起了咖啡館的夢想。

不同於跑馬拉松，在不斷努力流汗奔跑向前，喘息繼續拔腿最後到達目的地，咖啡館的夢想在你幾經挫折終於完成後，並不會結束，你必須沒有盡頭永無止盡的呵護著你的夢想～那個你好不容易開起來的咖啡館，於是我們把這十六年的點滴經驗記錄下來，想跟每個有咖啡夢的你分享。

這不是勝利教科書，也不是成功經驗談，而是十六年咖啡生活的檢視與整理。他山之石，可以攻錯，不管你有天想開一家咖啡館，還是想進入咖啡館工作，又或是你已經有了一家小咖啡館，這本書是在這些時候我們走過的記錄……

MANGO HISTORY
愛與分享 — 芒果咖啡館

2003年　　　在正心中學開設第一家咖啡館

2006年　　　在莿桐老家開立 Mango Home 暨自家烘焙部

2006年　　　偶戲節期間受邀進駐虎尾布袋戲館經營咖啡館

2007-2011年　受竹山欣榮圖書館邀約進駐開店 Mango Library

2007-2012年　雲林縣政府 OT 案經營斗六柚子館 Mango Park

2013年　　　在雲林縣文化中心開立 Mango Art

2014年　　　雲林農業博覽會期間受邀進駐時尚舞台區設立咖啡館

2014年　　　同年二月受邀莿桐鄉農會進駐莿桐花海設立咖啡櫃

2015年　　　一月改造莿桐戲院成立「芒果戲棚咖咖啡教室」
　　　　　　　（Mango Stage）

2015年　　　四月成立咖啡烘焙廠 Mango Roasteria

2016年　　　進駐亞洲大學美術館一樓開設 Mango Modern

2017年　　　進駐高雄孔廟開設芒果咖秋 Mango Culture

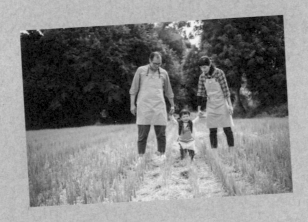

CHAPTER 0

從七坪小店開始
雲林莿桐鄉下的傳奇咖啡館

CHAPTER 1

催火／ 一杯好生意？
你沒想過的烘豆經濟學

CHAPTER 2

**第一爆／請問咖啡師，
你為何走進烘豆室？**

CHAPTER 3

**第二爆／在鄉下開咖啡館？
你沒聽錯的店舖經營術**

CHAPTER 4

出杯／走出咖啡館大門的進擊之路

〔架構專業烘豆室〕

· 解構烘豆機

· 烘豆室設計守則

· 圖解芒果的風味曲線

· 烘豆常見迷思

· 用杯測把關風味品質

· 豆袋也是一門學問

〔建立烘豆基本觀念〕

· 認識烘豆作業

· 快慢深淺四大烘法

· 秒懂烘焙曲線

· 實驗室滴管調豆法

BONUS!

別冊／芒果咖啡不藏私烘豆教戰手冊

從七坪小店開始
雲林莿桐鄉下的傳奇咖啡館

在台灣精品咖啡之界，
不少人形容芒果咖啡館是奇葩，
但卻鮮少人知道芒果咖啡館曾經掙扎努力，
披荊斬棘走過的 16 年歲月。

一間平價咖啡館如何自我精進，
成為具有烘豆部門的精品咖啡？
一間鄉下咖啡館如何逆勢生存，
成為台灣自創的小型連鎖體系？
面對排山倒海的大哉問，芒果咖啡館想說的是，
經營咖啡館不只是關乎風味，更是關乎人生的大學問。

秉持著「愛」與「分享」的創業初衷，
本書獻給現在與未來的同路人，
祝我們都可以實現心中美好的咖啡夢。

讓咖啡成為台灣鄉下的老風景

直到有天咖啡成了台灣鄉下風景的一部份，
而不再只是城市裡的配備，
或許就是台灣咖啡文化真正勝利、
生活化的時候了。

在芒果咖啡的第十歲生日，照例帶自家農產品來喝咖啡的鄉親們，三叔公的高麗菜、嬸婆的大頭菜、同學家的柳丁盛產，鄰里間不甘示弱的好菜較勁，讓藏在巷仔底的咖啡館瞬間熱絡起來。想到十六世紀的英國，咖啡館是知識份子交流的民間大學，而時光流轉到二十一世紀，在台灣鄉下有某間咖啡館成了農民的暢貨中心。這幅充滿台灣人情味的風景，是芒果咖啡在創業時未曾想像過的。

在尋常的開店日子裡，結束大清早忙碌，賣菜的阿桑、送貨的阿伯，收完攤順道過來喝一杯，成了莿桐店的日常風景。「同學早。」「老師好！」「阿伯吃飽未？」「姨婆您嘛來呦。」「三叔公真久沒見！」聽著人與

人熟悉的打招呼，幾乎讓人忘了咖啡在台灣發展不過百年光景，而這裡的人卻彷彿已經在這裡喝了大半輩子咖啡似的。

發源於台灣農業大縣的雲林，芒果咖啡承襲了老藥商與水果行的經營傳統，卻把嶄新的夢想寄託於咖啡文化，不知不覺發展出一套適合地方的咖啡系統。在芒果咖啡十六年歷史的背後，上輩人經營老藥局的九十年經驗談，卻也預見創業者將面臨的挑戰與困境。當老藥房為了適應時代而轉型，挺過產業變遷、市場轉變、物價波動，仍舊挺立在小鄉鎮上，而沒有被時代淘汰。為何？回首上輩人曾有的創業經驗，藥局也好、咖啡館也好、烘豆師也好，芒果咖啡開店的第十

年，逐漸體會一件事，那就是「一間店能夠生存是因為在地需要」。

創業的第一年，芒果咖啡儘管只是十人座位的校園咖啡，雖說是咖啡館，但有時也像福利社或是急救站，家長來這裡寄送便當、師生在這裡留言傳話，而學生把這裡當成知心小站，生活的、家庭的、課業的、戀愛的煩惱，彷彿都可以透過一杯咖啡來化解。面對全校師生僅有三千九百人的微型市場，芒果咖啡卻能夠掙扎生存下來，現在想想有些不可思議，而不少人也好奇是否有什麼屬害的經營之術──真要說的話，這點點滴滴的無形服務或許是芒果咖啡持續被人們記得的原因吧。

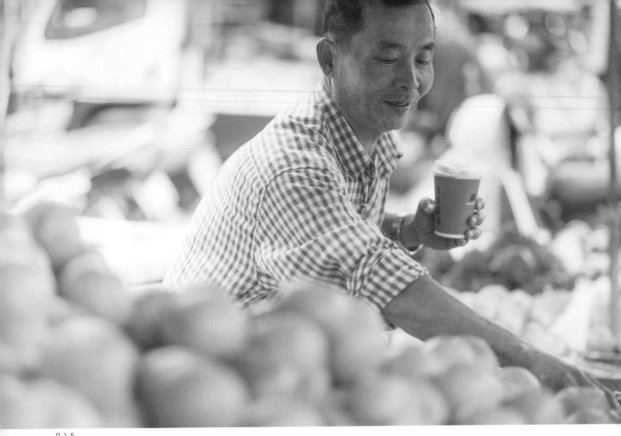

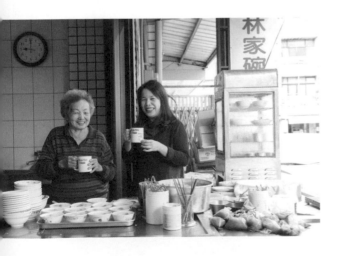

走入廣大的鄉下，芒果咖啡最期盼的是精

品咖啡能眞正走進庶民生活，讓人們都有機

會挖掘品嚐咖啡的樂趣，直到有天咖啡成了

台灣鄉下風景的一部份，或許就是台灣咖啡

文化的眞正勝利了。

DIEDRICI

我是一粒雲林日曬籽

出生在藥房世家的鄉下小孩，
誰會料到長大竟成了烘豆師？
總在最料想不到的地方
命運就衝進了分歧路。

017

身為芒果咖啡館的創辦人，我（廖思為）出生在雲林莿桐鄉的三代藥商世家，祖傳三代的老藥局被父親經營得有聲有色，伯叔輩亦投入醫藥領域，在成長環境的耳濡目染下，遵循升學體系考上高雄醫藥學院，長大後成為藥劑師幾乎是理所當然，想都不用想的事──而這樣的相信直到服兵役後，才有了一絲動搖。

當時，班上同學在畢業前大多已考到專業執照，我又被分發到衛生局服醫療役，當兵幾乎等同於預習將來的工作內容。簡單來

說，就是人們所說的「爽缺」，藥劑師要處理的事務幾乎一成不變，每天只需要一時片刻即可以完成，剩下的就只能無所不用其極地找事打發時間。諺語說，好奇心害死貓，但無聊才是會殺死人。「這份工作眞的適合自己嗎?」面對日復一日的單調，我不禁這樣想。

藥劑師的咖啡大夢

在等待當兵的日子，有一次替父母跑腿到台中「蜜舫咖啡」(現名「Terra Bella」)買咖啡豆，我在那裡看到一幅人來人往的場景，忙著炒咖啡豆的師傅們，忙著沖咖啡的

學徒們，以及忙著試喝的買豆客⋯⋯在這間「咖啡館」裡沒有誰是悠閒坐下來的，人來人往的盛況很像從前的老茶莊，只差沒有漫天叫價。

永遠記得，那時候母親指定要買「辛巴威」，一問之下才知道這個聽起來很屬害的咖啡，連價格也相當屬害，半磅要價一千四百元!從雲林到台中路途遙遠，母親要我多買點才划算，只不過買十包咖啡，就花了上萬元。看著手上的錢袋瞬間消瘦，當時心裡只感覺「太讚歎了」，多麼昂貴!多麼高級!而且還這麼多人搶著買!咖啡實在太神奇!帶著震撼教育的殘響回到雲

林，對咖啡的強烈好奇令我難忘，不久便跟雙親稟告想創業賣咖啡；而父母或許是因長期買咖啡花了不少銀兩，覺得咖啡應該「蠻好賺的」，意外對我的衝動決定不表示反對。

從吧台小弟變成烘豆師

在跑腿了幾次後，我漸漸地熟悉了咖啡館裡的員工，也認識了台灣烘豆界的元老級人物鄭超人。去買豆子時，他通常會煮咖啡給我喝，漸漸也教我在家怎麼煮，後來我看他那麼忙，索性也跳下去幫忙，從擦桌子、搬豆子、煮咖啡⋯⋯直到後來正式成為學徒。

廖思為兒子與其父親。

在今日，鄭大哥可說是台灣咖啡人的師公，在這個奇妙的咖啡館裡，總是能看到他底下的員工來來去去，美其名是來這裡工作，但大部分是來學藝的，在那個咖啡烘焙與沖煮知識都還匱乏的二〇〇〇年前後，要學咖啡只能仰賴師徒經驗傳承。抱持著創業的心情，我把它當成一份正式工作，很用心地待了一陣子，一般人學滿月就畢業，我則是工作了七、八個月，不僅從檯前摸到檯後，還站著把烘豆作業都「看熟了」才覺得可以離開，而從咖啡館畢業到創立芒果咖啡，以及變成獨當一面的烘豆師，又是一長串的故事了⋯⋯

寫下奇蹟的七坪小店

二〇〇三年，芒果咖啡創立了第一家咖啡館，這家咖啡館有別於一般所想，不是裝潢美氣氛佳的精品咖啡館，而是開在斗六「正心中學」校園角落，一個不比福利社大的樓梯間裡。簡單來講，就是一家平價外帶咖啡小舖。

還沒開店就慘痛認賠

在二十五歲退伍那年，透過師長得知母校正心中學想要招商，店舖位在有樹環繞的穿

廊，因為高中生活存在的美好幻想，當下就覺得「是這裡了吧！」於是向父親借貸一筆錢，自己畫了圖、找了建商，蓋了一間鋼構玻璃屋。正當覺得浪漫的可以時，命運就像一巴掌打過來，在咖啡館才要動工，校方突然打電話來說要解約，芒果咖啡在還沒開業時就開始迎接災難。

原來校方擔心產權問題，命令拆除咖啡館，瞬間全新鋼骨變廢鐵，一下就損耗了幾十萬。面對突如其來的毀約，年輕人自然不服，可是氣沖沖拍桌子抗議又能如何？後來還是在長輩的協調下，與總務主任、校長神父溝通出補償辦法，將福利社旁邊的倉庫空間（其實就是樓梯底下的畸零地）讓給芒果咖

啡使用。老客人都知道芒果咖啡是從這「七坪小店」起家的，可是卻鮮少人知道這七坪是情非得已，在漂亮的故事背後，說穿了就是店還沒開，就先認賠的慘事。

人人都喝得起的好咖啡

從玻璃咖啡屋變成蝸居樓梯間，當個有型咖啡人的夢想一下粉碎，芒果咖啡只好認命扮演起福利社大哥哥的角色，硬著頭皮做下去。不過，人算不如天算，上天安排自有美意，這個七坪小店恰好位在學生宿舍門口，守著替學生顧三餐的戰備位置，在日後卻成了咖啡館能在校園微型市場存活下來的關鍵。

在芒果咖啡創業的時代，雲林人對咖啡館的印象不外乎是台中的「老樹咖啡」或「中非咖啡」，以歐式古典風格聞名，有著招牌的長吧台、木質座席與暖黃光氛，走進裡頭光是聽咖啡師用賽風壺煮滾水的聲音，就有種很高貴的感覺。在當時，鄉下地方也不是沒有咖啡館，雲林古坑台灣咖啡話題正熱，山頭上開了很多觀光休閒型的庭園咖啡，一杯現煮咖啡要價兩百元是再正常不過的價格。

十幾年前，咖啡文化不如現在普及，喝咖啡是一檔高級享受，而不是人手都能一杯的休閒飲品，當芒果咖啡決定開在校園時，親朋好友都覺得行不通，「學生怎麼買得起咖

啡？」「你是要賣給誰？」但當時芒果咖啡嗅聞到另一波咖啡新勢力興起──也就是三十五元咖啡「壹咖啡」投入加盟市場，讓台灣開始出現像義大利那樣普及的平價咖啡館，而這正好符合芒果咖啡心中所想的模式。

誰說鄉下人不懂精品

憑著對台灣小生意的記憶組合，芒果咖啡把「壹咖啡」的模式與當時中台灣最火熱的「泡沫紅茶」（例如小歇、春水堂等），組合成自己覺得創新的咖啡館，在校園裡賣咖啡、茶、果汁、三明治……就像國外所謂的「Café」即同屋外飲食攤的概念，不只是賣咖啡，也滿足簡單的口腹之慾。

在創業的那段日子，印象深刻每當下課鈴聲響起，七位吧台手必須繃緊神經，準備肩併著肩狂沖猛泡，在十分鐘內大量出杯。也因為這一段特殊的創業經驗，使芒果咖啡對消費市場有著深入觀察：鄉下人不是喝不懂精品咖啡，而是沒有人可以開一家在地喜歡的店。

芒果咖啡的起點——
位在正心中學裡的七坪小店。

一球冰淇淋的忠告

近來，許多在台北開咖啡館的朋友常抱怨，大都市生意難做，一個月最多只能做到十八萬的營業額，根本養不起店面。每每聽到這樣的訴苦，總會回想起芒果咖啡館的發跡店，開在正心中學裡的外賣小舖。

當時的芒果咖啡面對的是校園，全校師生不到四千人，是比微型市場還要小的市場，這裡面包含了不喝咖啡的族群、喝咖啡的族群，以及各種不同等級的品飲者，當你只能在這四千人裡面做生意，便無法選擇對單一客群說話，而是必須爲每個族群設想可以登門光顧的理由。

與福利社一戰高下

台灣咖啡館有很多迷思，最顯見就是「咖啡館裡只賣咖啡」，這個邏輯乍看很通順，可是拿到咖啡館原生地歐洲，多數有名的咖啡館幾乎什麼都賣，巴黎最有名的花神咖啡館（Café de Flore），從簡餐賣到正餐，有咖啡、茶、果汁、酒精飲料，還有各式各樣的麵包、煎蛋與甜點，電影《艾蜜莉的異想世界》裡的雙風車咖啡館（Cafe des 2 Moulins）亦供應各式各樣的現製菜品與飲料。咖啡館只賣咖啡，似乎有點一廂情願，通常也讓經營畫地自限。

在這個校園裡，芒果咖啡的競爭對手是福

利社（它甚至不賣咖啡），假使人們會去福利社買罐果汁，芒果咖啡提供一杯五十元的現打果汁來對策，假使人們會去福利社買麵包，芒果咖啡便賣新鮮食材三明治、現烤吐司磚來應對。學生喜歡喝甜甜的手搖飲料，所以芒果咖啡推出加奶加糖的拿鐵咖啡；學生運動過後想喝點涼的，芒果咖啡裡有加上冰淇淋的豪華漂浮冰咖啡；學生下課想吃點小東西，芒果咖啡就推出輕食⋯⋯當把市場放大，咖啡館可以一較高下的競爭對手，難道就只有咖啡館？

獻上「對的」商品

有沒有在「對的時機」獻上「對的商品」，是客人打開心扉的重要關鍵。猶記得芒果咖啡開幕前夕，當時還是氣候炎熱的夏季，冰淇淋桶剛送進店裡就被學生眼尖發現，幾個嘴饞學生上前來問能不能買冰；可是那是明天要拿來做漂浮冰咖啡的。由於不忍拒絕國家幼苗的強烈請求，咖啡館破例開賣根本與咖啡無關的單球冰淇淋——沒想到「這裡有賣叭噗」在幾十分鐘內傳遍校園，咖啡館還沒開張，就因為冰淇淋而大排長龍。

最好笑的是，我父親見我送貨到學校遲遲不回，禁不起母親催促下跑來學校找人，當

他到咖啡館看我一打十幾，情急下也捲起袖子幫忙挖冰。該回家的時間沒人回來，連去叫吃飯的也不見消息，父子兩人從日落挖冰挖到月亮都出來，直到冰桶見底兩人累翻癱坐在店門口的階梯上。

這次難忘的經驗成了芒果咖啡一直以來都有冰淇淋咖啡的原因，在爾後的日子裡，這杯咖啡也不斷進化，最終成了比賽版本的招牌「芒果咖啡」——這是客人主動告訴咖啡館的魅力商品，如果不推出豈不太對不起大家了？

客人主動告訴咖啡館的魅力商品，以鄉巴佬配方豆為基底，
我們的招牌──芒果咖啡。

芒果女王的咖啡巡禮

走進芒果咖啡，常聽熟客稱呼咖啡館的兩位合夥創辦人王琴理與廖思為為「芒果女王」與「芒果國王」，這個有意思的綽號其實源自正心中學店時期，那時初創業的兩人年紀都不過二十幾歲，在高中生眼裡看來簡直就像學校孩子王一樣。在芒果咖啡創立不久加入的「芒果女王」王琴理，當時正值輔英科技大學醫技系畢業前夕，因為對咖啡館好奇，抱著好玩的心態誤打誤撞加入團隊，陪伴芒果咖啡一路成長，也為咖啡館管理行銷奠定下極為重要的基礎。

下課十分鐘的極限出杯

在正心中學經營期間，曾遇過最大的瓶頸，便是開店時間很長，能夠做生意的時間卻很短，學生課堂空檔與午休加總起來，一天不超過兩個半小時，如何在短短下課十分鐘製作出那麼多產品，大概連老字號肉圓攤的快手老頭家都會覺得很有挑戰。

校園咖啡館的第一波壓力高峰，通常會在第一節下課時間，印象最深的是每每下課鐘響，七坪小店瞬間擠進二十幾個人，由於正值早餐時段，大部分人除了點飲品，很多都還會點吐司磚與三明治，全是需要費時製作

的餐點。面臨突如其來的客流量，無論烤麵包機如何瘋狂運轉，光是消化眼前點單都有困難，何況店外還有很多排隊的客人沒收進來，這也是開店老闆最含恨的「財神走過門」，看得到卻賺不到。

人員可以利用第一堂課的時間提前製作。江湖一點訣，說破不值錢，雖然只是一個小方法，卻是讓咖啡館可以在短短十分鐘創造高營業額的關鍵。

和康樂股長合縱連橫

有沒有在對的時機獻上對的商品，是客人打開心扉的重要關鍵。為了解決老是塞車與欠貨問題，王琴理想到曾在手搖店打工學到的經驗，她把訂餐工作分配給各班的「康樂股長」，讓學生在朝會時就計好數量，趁著解散回教室順道把訂單送進咖啡館，好讓工作

邁向自烘店進化之路

校園咖啡館開了四年，生意雖然漸漸上軌道，卻因為教育部頒訂校園零碳水化合物政策，等於宣告學校裡不能賣咖啡了，咖啡館不得不忍痛結束營業。

隨著雲林老家房子改建，芒果咖啡也把店搬回莿桐，二〇〇六年完成「Mango Home暨自家烘焙部」，這時芒果咖啡也正式進入自

烘店的時代。

從學生聚集的校園撤退來到莊稼漢為主的鄉下地方，生意冷熱更是天壤之別。在莿桐開店的第一年，生意總是青黃不接，鄉下人不習慣喝咖啡，又沒有外來客會經過的情況下，王琴理決定向外發展，帶著咖啡館趴趴走，主動對外介紹芒果咖啡。二○○六年，抓準虎尾舉辦台灣國際偶戲節，芒果咖啡受邀進駐虎尾布袋戲館，開了一家為期兩週的快閃店。在當時，大部分店家由於人力考量，都不願意長時間在外駐點，可是抱持著「人潮再怎樣都比莿桐好吧」的想法，廖思為與王琴理兩人分開行動，一人守本店，一人打游擊，雙管齊下！

打造台灣本土小型精品連鎖

跨出了第一步後，鄉親們才開始知道原來雲林有這樣一家咖啡館，也促成了往後受邀經營雲林縣政府ＯＴ案，二○○七年在斗六柚子公園開了「Mango Park」，以及二○一三年進駐雲林縣文化中心開立「Mango Art」，並在雲林農業博覽會與莿桐花海節期間獲邀進駐快閃店。一直以來，芒果咖都認為，上天不會平白掉下禮物，可是當你有勇氣走出去的時候，就有可能成為第一個被機會打中的人。

從二〇〇六年到二〇〇七年是芒果咖啡的狂飆年代，那時莿桐老家的「Mango Home」剛完成不久，又接連受到竹山欣榮圖書館邀約進駐開了「Mango Library」，隔年又獲得雲林縣政府OT案在斗六柚子館經營起「Mango Park」──且Mango Library的面積是Mango Home的四倍大，而Mango Park更是佔地遼闊達一甲面積，光是賣咖啡與輕食根本無法養活這麼大的店面，芒果咖啡一下子從七坪小店被迫成長，引進專業餐飲系統勢在必行。

大膽挑戰四倍規模

莿桐Mango Home開幕半年左右，某天下午一位打扮氣質的婦人走進來，突然開口要見負責人，並提出想參觀烘豆室的要求。在瞭解之下，才知道她是透過熟客介紹來看看「雲林有家很不錯的咖啡館」長什麼樣子。在短暫接待過後，這名貴婦帶著滿意翩然離去，沒多久她以竹山欣榮圖書館負責人代表的身份前來，表明希望芒果咖啡可以到圖書館經營空間，促成了Mango Library的誕生。

對芒果咖啡而言，Mango Library的空間前所未有的大，光廚房幾乎就是莿桐店的四倍，而圖書館所立地的位置雖然偏僻，卻鄰

近宗教名勝紫南宮，有的是一車又一車來的觀光參拜團，是與正心中學、莿桐鄉下完全不同的客群。

為了規劃新店，芒果咖啡找來餐飲業的朋友協助，把手法與爐具從過去「家庭用」轉成「業務用」，建立起芒果咖啡系統的餐飲模式。隨著客群不同，在餐點設計上做了巨大調整。為了方便遠道而來的客人在用餐上的需求，Mango Home原本就有供應咖哩飯、義大利麵、焗烤等餐點，但到了竹山，面對觀光型高年齡層的客群，菜單上甚至多了排骨飯與小火鍋等品項。

芒果國王的寫實人生

曾有朋友笑說「沒見過哪家咖啡館賣小火鍋賣到翻的！」這句話聽來不可思議，可是在台灣老咖啡館裡，像是台北「珍蜜咖啡坊」、台中「華泰」與「巧園」等，不都是以賣便當與清粥小菜聞名？咖啡館本就是適地生存，沒有一定要怎麼樣的限制。

芒果咖啡前進南投竹山開店的消息，很快就傳遍雲林鄉親口中，大家紛紛覺得不可思議，要求別人來雲林開店都很難了，更何況還變成「咖啡輸出」的縣市？七坪小店的故事漸漸被流傳，但其實芒果咖啡一點也不偉大，說穿了就是咬緊牙拼下去。

上｜芒果咖啡的第三間店Mango Library竹山店，面對的多是觀光型的高齡客群。下｜芒果咖啡莿桐店Mango Home與芒果女王。

上｜2006年，時值28歲的廖思為已是3間芒果咖啡館的經營者，不僅在意咖啡專業，也引入專業餐飲系統，以滿足不同客群。下｜雲林縣政府斗六柚子館OT案Mango Park。

不知是福是禍，當時的雲林縣長從報紙讀到芒果咖啡的故事，深深覺得既然是雲林子弟就應該留在故鄉開店才是，怎麼可以肥水落入外人田？於是請專員前來懇談，希望芒果咖啡可以參加雲林縣政府斗六柚子公園OT案，為故鄉開一家有代表意義的咖啡館。許多老客人對於Mango Park柚子館印象深刻，能在如此漂亮的公園建築裡開店，簡直是咖啡人夢寐以求──可是許多人看到Mango Park營運得有聲有色，卻渾然不知在光鮮亮麗之下，可是苦吞了多少狗屁倒灶的鳥事。

柚子館是一個很特殊的場域，室內空間小，室外空間卻很大，可以擺入的座位只有

四十席，要管理的園區範圍卻將近一甲地，咖啡師每天站吧台前，光是撿垃圾、掃公廁就得花上一小時，而園區草坪大到雇用園藝公司得花上萬元，後來索性購買除草機自己除草，甚至有次發現大型野狗暴斃在園區內，面對這種求助無門的崩潰狀況，最後只能自己拿起鏟子埋葬。

想「泡好一杯咖啡」的背後，隱含著許多不為人知的苦差，從清馬桶、修管線、洗油槽、割草，到宛如殯葬業的工作內容，這些事情聽來很不浪漫，卻是芒果國王的寫實人生。

BUSINESS MEMO

靠杯勝負！
芒果咖啡連鎖不複製的創業經營學

~~~~~~~

❶ 鄉下人不是喝不懂精品咖啡，而是沒有人可以開一家在地喜歡的店。

❶ 台灣咖啡館有很多迷思，最顯而易見的就是「咖啡館裡只賣咖啡」，但看看咖啡館原生地歐洲，多數有名的咖啡館幾乎什麼都賣（巴黎有名的花神咖啡館，還從簡餐賣到正餐），只賣咖啡似乎有點一廂情願，也讓咖啡經營畫地自限。

❶ 有沒有在「對的時機」獻上「對的商品」，是客人打開心扉的重要關鍵！透過抓準時機推出商品，進而讓大家注意、喜歡到你的咖啡，是個可以快速讓大家認識你的小技巧（詳見24頁「一球冰淇淋的忠告」一文。

❶ 當有多家咖啡館時，因應不同客群推出不同菜單，甚至可引進專業的餐飲系統，滿足多元的顧客需求。

❶ Location Location Location！咖啡館開在鄉下地方怎麼辦？那就自己走出去！廖思為駐守本店，王琴理出外打游擊快閃，雙管齊下，把人潮帶進來，機會是給懂得走出去的人！

催
火

一杯好生意?
你沒想過的烘豆經濟學

038

你有聽過,世界上有一種料理,
如果不用某農場特定生產的蔬菜就無法完成嗎?

廣州炒飯不用廣州米就炒出不來,
四川麻辣鍋沒有產地辣椒就不夠格稱辣,
這些話聽在廚師耳裡想必可笑又荒謬,
可惜的是,這卻很可能發生在即將成為烘豆師的你身上。

產地概念像一把雙面刃,
它抵著烘豆師進入產地,卻又陷入其中不可自拔,
要治療這種非天菜不可的傲嬌症狀,
唯有Blend才是百解憂。

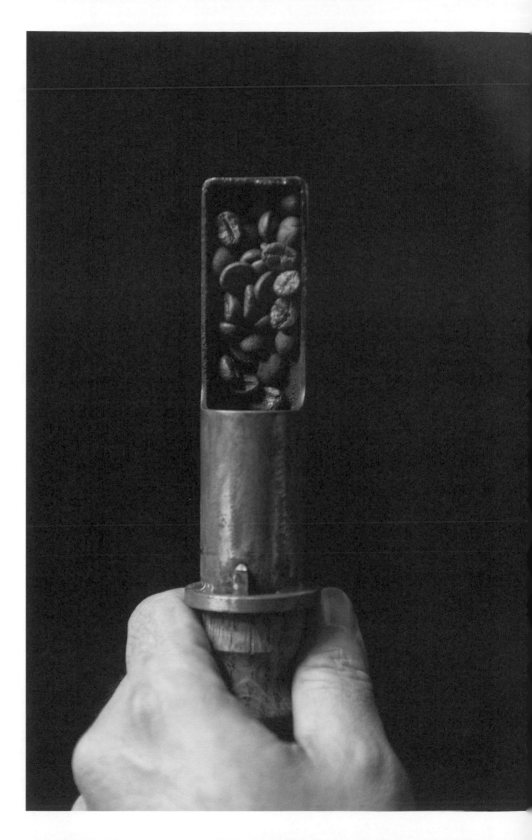

# 解開咖啡人的浪漫外衣

**1**

當滿街都是自家烘焙了，
第四波咖啡革命還有什麼新花樣？
聯合烘豆、調味處理、新產地概念⋯⋯
這些名詞漸漸浮上檯面，
你還停留在精品與莊園嗎？

041

從生豆到熟豆的歷史之旅

古代人類茹毛飲血，直到懂得用火之後，烹飪的文化才算是正式開始。飲食同源，咖啡亦然。飲用咖啡的記載最早出現在西元七世紀，有人說，咖啡是在一千多年前由衣索比亞的牧羊人所發現，也有人說，咖啡是因為一場野火燒了咖啡林，而咖啡果實被燒烤過後散發的香氣，吸引了人類注意，才開啓了食用咖啡的歷史。無論哪種說法，關於人類發現咖啡的起源至今仍是個謎，可是這兩件軼聞卻很有意思地表述了對咖啡果實生食與熟食的兩種看法。

## 決定咖啡風味的三師

早年，人類食用咖啡並沒有所謂的咖啡烘焙（coffee roasting），使用機具烘焙生豆是經過兩、三百年的醞釀才出現。在十三世紀，阿拉伯人使用鍋子將咖啡豆炒熟，然後磨成粉末用水煮成咖啡飲用，這項傳統飲食被土耳其與埃及等地學習後，被傳到了歐洲。直到十九世紀之前，歐洲人炒咖啡豆仍然使用家裡的鐵鍋或烤爐，直到手搖式轉筒發明問世，咖啡烘焙才漸漸形成一門學問。

只要喝過生豆所泡的咖啡，任何人都無法否定烘豆對於咖啡風味成型的重要性，常聽聞人們流傳這樣一句話：咖啡風味的形成，

## THE CAFE HISTORY
### 咖啡烘焙小史

**6**
基督教時代，衣索比亞牧羊人發現紅色咖啡果實（不可考據）。

**11**
阿拉伯古文獻記載禁酒令，回教徒以水煎煮咖啡豆的湯汁來取代酒精飲料。

**13**
當時盛行的咖啡喝法是先當生豆曬乾、用鍋炒熟，再用臼杵搗碎成粉加水熬煮，已接近現代咖啡的樣貌。

**EARLY 16**
西元一五二九年維也納人 Franz Geora Kolschitzky 創立歐洲第一家咖啡店。

生豆佔60％，烘焙佔30％，萃取佔10％。

這說法在理學上雖然沒有辦法化為實際數據舉證，但卻說明了烘焙者對於咖啡風味創造的重要性。時至今日，咖啡在國際貿易成為繼石油之後、全世界排名第二的原料產品，同時也是全世界僅次於水最受歡迎的飲料。

對應於「原料」、「加工」、「料理」的三種專門職業「尋豆師」、「烘豆師」、「咖啡師」在咖啡世界扮演極為重要的角色。

## 烘豆者的身份大逆轉

二十年前，當世界開始出現第一台全自動咖啡機，咖啡沖煮已不再是技術門檻，任何

| EARLY 20 | LATE 19 | MIDDLE 19 | MIDDLE 17 |
|---|---|---|---|

**EARLY 20**

電子控制的精密烘豆機出現，可達到每小時連續烘焙五千公斤。

**LATE 19**

熱風式烘焙機出現，使量產烘豆成為可能。

**MIDDLE 19**

密閉式鐵桶發明取代鐵鍋，手搖式小型烘焙機逐漸被咖啡店採用。

一八六七年利用鼓風機進行降溫的設計，催生了大型烘豆機的沿革與問世。

一八八四年義大利都靈申請了「蒸汽操作的快速製作咖啡飲料的設備」專利，開始進入濃縮咖啡的時代。

**MIDDLE 17**

義大利咖啡館成立於威尼斯，英國、法國、美國等歐洲各地也開始出現咖啡館，當時大部分人都還是利用鐵鍋或烤爐來烘焙豆子。

人只要花一點兒小錢，都能在家喝到不錯的咖啡，而當機器設備的技術繼續拓展，時至今日出現全自動烘豆機也不算是什麼稀罕的事情，烘豆師的角色該何去何從？

從農場到末端的產業鏈中，隨著機械設備的普及、加工技術的進步、消費喜好的潮流、生豆貿易的發達等，許多專業工作被重新分配：咖啡師身兼烘豆師，烘豆師也是尋豆師，而尋豆師從產地跨足到處理廠，又多了調豆師的新身份……如果烘豆就只是汆燙蔬菜，把生豆進行簡單的熱處理而已，那麼為何烘豆在各領域越來越受到重視，又為何人人搶當烘豆師？

# 從世界咖啡發展看烘豆潮流

在談論烘豆之前，首先稍微回顧所謂的「咖啡三階段革命」。首先，第一波革命是二戰前後，圍繞著速食文化而發展出的即溶咖啡，與羅布斯塔豆（Robusta）的盛行有極大關係。第二波革命則是與義式咖啡擴散全球有關，星巴克肯定是造就這股風潮的最大功臣。而第三波革命同樣發生在美國，那是一九九〇年代之後，人們對於連鎖咖啡店過度氾濫感到不耐，針對主流咖啡文化所醞釀出來的反派勢力。換句話說，就是一群背骨的獨立咖啡人開始跳出來自己玩咖啡，而

# THE CAFE HISTORY
## 世界咖啡的三波浪潮

## 1850-1960

第一波咖啡革命圍繞著速食文化而發展，化學家Satori Kato發明的即溶咖啡技術因為戰時補給需求被量化生產，咖啡成為普羅大眾的日常飲品。第一波咖啡革命的精神在於「咖啡的普及化」，與殖民時期東南亞熱帶國家廣植羅布斯塔豆有極大關係。

## 1960-2000

Peet's Coffee咖啡館創辦人阿弗列德皮茲（Alfred Peet）在美國引入咖啡重烘焙概念，並提出以濃縮咖啡為基礎的「精緻咖啡」，影響包含星巴克在內的美國西岸咖啡館。第二波咖啡革命的主軸在義式咖啡擴散全球，而星巴克肯定是造就這股風潮的最大功臣。

## 2000-2018

第三波咖啡革命同樣發生在美國，1990年代之後人們對於連鎖咖啡店過度氾濫感到不耐，是平民知識份子與連鎖咖啡寡頭的對戰，在反動過程裡提出了莊園豆（Single Origin）、淺焙（Light Roast）、專業沖煮（Barista）等概念。

這股勢力恰好碰上了網路科技崛起，迅速擴散到北歐、亞洲、澳洲等國，而台灣的咖啡人也吸收到這股潮流，開始涉入更深層的沖煮與烘豆研究，漸漸構築出自己的系統化知識。

## 烘豆師絕非情願的下鄉行

在咖啡的第三波革命中，伴隨而生的訴求還有強調「from bean to cup」的精品咖啡潮，這股思潮不僅改變人們喝咖啡的方式，更影響了全球烘豆風格的走向，造就「淺焙世界」的崛起。

何謂精品咖啡潮？簡而言之，就是咖啡人在理解咖啡風味的過程，向產地追本溯源的尋根之旅。在咖啡人下鄉時，想當然爾造就了單一莊園咖啡豆的盛行，咖啡人為了更細微的凸顯產地、品種、加工的交叉關係，甚至反過頭來要求烘豆端降低焙度，期待更加彰顯果實的風味本質（強調快速淺烘的北歐咖啡就是最有名的案例）。在開始談論烘豆之前，講述了這樣一大段歷史不是沒有原因。為何咖啡人需要「理解咖啡風味」？這是一件很值得玩味的事情。

原來，在第三波革命之前，咖啡是一片深焙的世界，當時全世界最成熟的咖啡文化在義大利。眾所皆知，義大利在一八八四年發明了快速蒸汽咖啡機之後，發展出一系列濃

縮咖啡的品飲法，而他們所用的咖啡豆通常不會只有單一產區，而是訴求所謂的Blend（配方豆），是將數個不同產區的咖啡豆調配，組合出香氣、口感、前中後味最為完美平衡的咖啡風味。儘管美國人在第二波革命大力複製義式咖啡文化，拆解模仿製造出與義大利同等水準（甚至超越）的咖啡機，可一旦進入到調豆（Blending）研究，卻是狠踢一塊大鐵板。

## 年年都要抓狂的風味變化

當義大利人獨佔配方知識時，新世界的咖啡人無不爭相解構這最高機密，而唯一的方法就是土法煉鋼，一支一支試豆子，把所有風味辨別出來，再來進行風味的組裝。在這股態勢下，意外使得精品咖啡與單一產區結成同盟，劃上了等號。講到這裡大家有沒有發現，原來單一產區的研究對咖啡人來說只是準備期，真正的重頭戲其實是要玩「調豆」——而這也是我認為當一名烘豆師最終所要進入的領域。

# 滿街自家烘焙，
# 第四波咖啡革命還有什麼新花樣？

在第三波革命過了二十年後，台灣咖啡文化的普世價值也獲得認同，未來咖啡消費市場的走向將會如何？不少咖啡人預言第四波革命將會朝著「咖啡館生活化」的方向前進，包括在家沖煮與雲端系統的運用，然而當自家烘焙咖啡館蔚為熱潮，烘豆業又將面臨什麼挑戰？

## 調豆概念被重新定義

許多人以為調豆是烘豆室裡的事，但調豆

概念早在歷史悠久的莊園就已開始。在歷史悠久的莊園或農場，生產者將不同品種或不同處理法的生豆進行混合，使生產品質達到一致且量化。可是近十年沖煮者在咖啡求知的過程，從單一產區、單一莊園到單一農夫的收購方式，使得微批次（Micro-lot）大為盛行。微批次意指「少量的一千單位」，為產區特別區隔出來的獨賣品，從一千克、一千公斤、或一千磅的產量皆然。當微批次的購買形式廣為盛行，產區自然無須再進行生豆調豆，也使得這項技術逐漸消失。

人類上百年來從品種到配方建立的咖啡知識將被重新尋回，但這項工作已不再是由農莊來進行，而將由生豆商或是咖啡獵人來主

049

導。生豆商與咖啡獵人周旋在農莊、烘豆者、沖煮者、消費者之間，他們掌握來自不同產區的資源，理解不同方面的需求，國際生豆商的採購能力早已跨越莊園，向農莊契作、指定合作處理廠，或是混合不同莊園的生豆，從而創造出屬於自己的生豆產品。例如巴西「達特拉莊園」（Brazil Daterra）一直以來就有很多自己調配的生豆，旗下至少有超過十種以上的生豆調和風味，又或者美國知名豆商「甜蜜瑪利亞」（Sweet Maria's）雖然以小量販售聞名，但也出品不少「Our Blends」系列產品。

## 聯合烘豆時代來臨

台灣由於單品咖啡（Single Origin）持續發酵，對於國際正熱的調豆（Blend）話題仍然反應冷淡，但只要你是稍微敏銳的消費者，多少也會隱約感覺到現在咖啡名字好像越來越好聽了，甚至購買時還會發現附上十分貼心的烘焙建議。

對一家自烘咖啡館而言，尋豆師、杯測師、採購師等工作都有專人負責，最後甚至連烘豆這件工作也可以被發包。例如，澳洲或歐美國家並不盛行咖啡館自烘，主要是因為地域性自烘廠已達規模，可以供貨給鄰近的數家咖啡館，形成類似集中生產的合作模式，使得咖啡館無須勞心費力投入烘豆。

雖說，生豆是「農產品」，但經過前端的處理、挑選、混合等作業，卻已是被精心設計過的產品了。相信在不久之後，大家將會發現有更多調配好的生豆產品陸續引進，台灣也將正式迎接「調豆時代」的到來。

# 顛覆風味！從處理法就開始的調味技術

當生豆商與咖啡獵人進到調豆領域，意味著烘豆作業的分工走向細緻化，此時有兩件在烘豆業上值得注意的趨勢，一是眞正的「自家烘焙」，二是「調味咖啡」。前者意味烘豆將進入常民與家用的領域，後者則在於調豆風味的擴大探索。隨著咖啡器材的普及化，各種沖煮器具不論是賽風、手沖、法式濾壓甚至義式濃縮咖啡機，一般咖啡玩家只要有心都能在家建構出一個不輸專業的微型咖啡館。同樣地，當IKAWA推出微型烘豆機之後，單次烘焙量可少至五十克或一百

克，且只需要五～十分鐘就可以完成，往後從「現磨現沖」進化到「即烘即沖」將不是不可能的事。

## 多元處理法再進步

隨著烘豆進入常民生活，意味著專業者的工作必須精進提升，做到消費者無法自己來的事，這使得近年有不少處理廠也紛紛投入「調味」研究。早期，調味咖啡是在烘焙好的熟豆裡添加味道，像是加入榛果或可可等，由於調味技術仰賴香精，因此被視爲低階商品。可是隨著生豆處理技術的進步，處理廠借取茶葉與釀酒的技法，在發酵階段加入天

051

然素材，賦予生豆更多風味，同時也保留住咖啡的本質，猶如茉香綠茶不添加香精，而是改用新鮮花朵窨香而成。

天然調味技術所開發出來的實驗批次經過市場測試後，得到不少正面反應。例如，哥倫比亞百年莊園芬卡聖荷西（Finca San Jose Estate），從二〇一三年嘗試將咖啡生豆泡入橡木桶裡低溫發酵，創造出有別於以往的水洗橡木桶發酵豆風味，另外也有泡在芒果泥裡發酵的巴拿馬藝妓……等，都是市場上的成功案例。

哥倫比亞百年莊園「芬卡聖荷西」，將咖啡生豆泡入橡木桶裡低溫發酵，以天然的調味技術創造出有別於以往水洗豆的發酵風味，沖泡出來的咖啡，帶有豐富的橡木桶香。

## 誘發食材更多風味

其實，早在一百多年前（十九世紀左右），就有把曬乾生豆泡進酒裡發酵的紀錄，那時烘焙出來的熟豆帶有酒香氣味，正如同現在新型態的調味咖啡在「烘焙前」即進行的「前端調味」，透過發酵手法上的調整去引發食材的更多風味，就像茶葉利用炭焙或薰花等手法調味，或者牛肉經過濕式或乾式熟成，與早期使用香精或化學添加物的處理方法，有著根本上的差異。

過去，調豆是專屬烘豆師的工作範疇，隨著風味研究的深透與處理技術的進步，調豆工作將逐漸往上游的生豆發展；另一方面，烘豆師或咖啡館從末端投入開發新的品飲方式，例如將咖啡跟茶混合成各種新式的濾沖包，提升跨質飲料消費者對於咖啡的接受度。對於專業的品評者來說，這類生豆可能都算是「添加調味的咖啡」，可是對於消費者來說卻是可以直接領略風味變化的特殊產品。

調味咖啡已不只是在咖啡液裡
加入其他的調味元素，
隨著咖啡處理法的進步，
當代的調味，
常從生豆端就開始，
透過特殊的發酵處理，
引誘出豆子的更多風味。

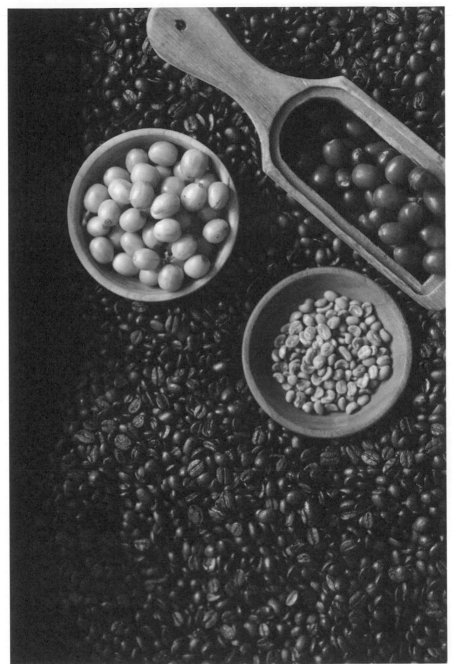

# COFFEE DICTIONARY

## 在咖啡館裡常聽到的「處理法」是什麼？

當咖啡還長在樹上帶有果皮與果肉的狀態，人們稱之為「咖啡櫻桃」，咖啡豆只是取中間的種子部分使用，採摘下來將外皮、果肉、果膠去除的手續，叫做「生豆處理」，我們常在咖啡館聽到的日曬、蜜處理、水洗等，就是指各種不同處理生豆的手法。

咖啡櫻桃在曬乾過程會產生發酵作用，發酵是咖啡豆產生化學變化生成更多風味的時刻，從過去到現在的處理法演進，咖啡廠不斷嘗試不同發酵手法，透過控制發酵的菌源（厭氧發酵）、添加原料餵養菌種，藉由不同糖源與糖度，使用果泥、可樂、酒精等不同物質，來改變發酵菌種，創造不同風味，例如添加可樂據說可產生出豆蔻與肉桂的味道，從處理法開始調味是新興的風味調整手法，許多咖啡人都還在進行細節拆解研究。

## 【 日曬法 】

將咖啡櫻桃倒入大水槽中，利用浮力挑出劣質豆後，將良好的果實撈出平鋪曝曬乾燥，最後用脫殼機把果皮果膠打掉。

------------------------------------
### 風味描述
------------------------------------

因帶著整顆果實一起發酵，萃取時發酵味最明顯。

## 【 水洗法 】

同日曬法用泡水去除浮起的劣質豆，
接著用機器將果皮果肉打掉後，將咖
啡豆放入水槽，藉由發酵溶解果膠，
最後再以機器烘乾。

------------------------------------
### 風味描述
------------------------------------

較日曬豆，風味較清爽乾淨。

## 【 蜜處理 】

坊間所稱的「半日曬法」、「半水洗
法」都可算蜜處理的一種，蜜處理為
兩者折衷，在日曬前去除果皮卻保留
果肉與果膠層，曬乾後才用機器去除
黏質層及銀皮等。

------------------------------------
### 風味描述
------------------------------------

果膠的感覺黏膩如蜜一般，也使得蜜
處理的風味甜度較高。

世界上存在各式各樣的生豆處理法，
這裡介紹新加入的
「調味式」生豆創意處理法！

## 【 水洗橡木桶發酵處理法 】

前端如同水洗作業，只不過把原本放置於水槽的
生豆，改成浸泡在橡木桶裡，使生豆吸附橡木桶
風味。（當發展到量產階段時，便改以投入木料
或酒精來取代橡木桶）。

---

### 風味描述

---

帶有蜜餞、白蘭地、太妃糖風味。

## 【 芒果泥浸漬發酵處理法 】

在生豆放在水槽的階段，改以投入果泥，影響發酵的風味，可使生豆增加花香、百
香果、荔枝等熱帶水果味，當然隨著投入的水果種類不同，也可有不同變化。

---

### 風味描述

---

帶有熱帶水果的味道。

# PLUS!
## 走進蜜處理的繽紛世界

蜜處理的玩法有很多種，現下常聽到的黑蜜、紅蜜、黃蜜、白蜜、橘蜜、黃金蜜等不同名詞，主要來自於手法上的不同。蜜處理的原理是保留果肉，使生豆在膠質與糖分的包裹下發酵，當果肉刮除的乾淨度與曬乾的手法不同（例如日曬或陰乾的時間長短），會在生豆表面產生出不同的深淺顏色，賦予不同的風味變化。

蜜處理的發酵程度越高，生豆的顏色越深，發酵程度淺會有檸檬花香，發酵程度高則可能出現醃漬水果味，但如果發酵過頭就會有不好的醬菜味。各家在蜜處理的手法略有不同，逐漸展開不同派系，甚至有少數農家刻意保留一點點的果皮，期待製造出更多有趣的風味。

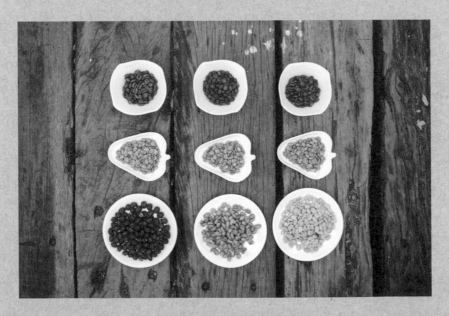

此為不同處理法的生豆，由左至右：日曬、蜜處理、水洗。

## 注意！藍瓶效應
（Blue Bottle）的餘波盪漾

咖啡出現在人類飲食文明已超過一千多年，這個果實從生食到日曬乾燥演進到烘焙處理，在歐洲大陸各個國家發展出極為成熟的飲品文化，像是阿拉伯、土耳其、義大利都有屬於自己、極為獨特的沖煮方法，而台灣的咖啡文化在近二十年來才開始趨於成熟，算是相當「年輕」的咖啡國。

對台灣來說，咖啡仍舊是很新的事物，更何況烘豆發展也是近幾年才盛行，在台灣從業超過十年的烘豆師更是屈指可數。至今，

台灣的烘豆潮流仍以莊園咖啡為主流，在藍瓶咖啡掀起的爆紅風潮之後，品牌背後強大的配方概念卻被忽略，相當可惜。

## 用配方豆奪回烘豆師的發言權

許多人也許疑惑，當莊園咖啡盛行的年代，為何要重提老掉牙的配方豆？這絕對不是單純為了復古，同時也關係有意投入烘豆領域的創業者，思索品牌永續經營的重要課題。如果一位大廚會因為沒有某一個產區、某一位小農、某一個季節所生產的食材就無法完成料理的話，大概餐廳也會做不成生意吧？

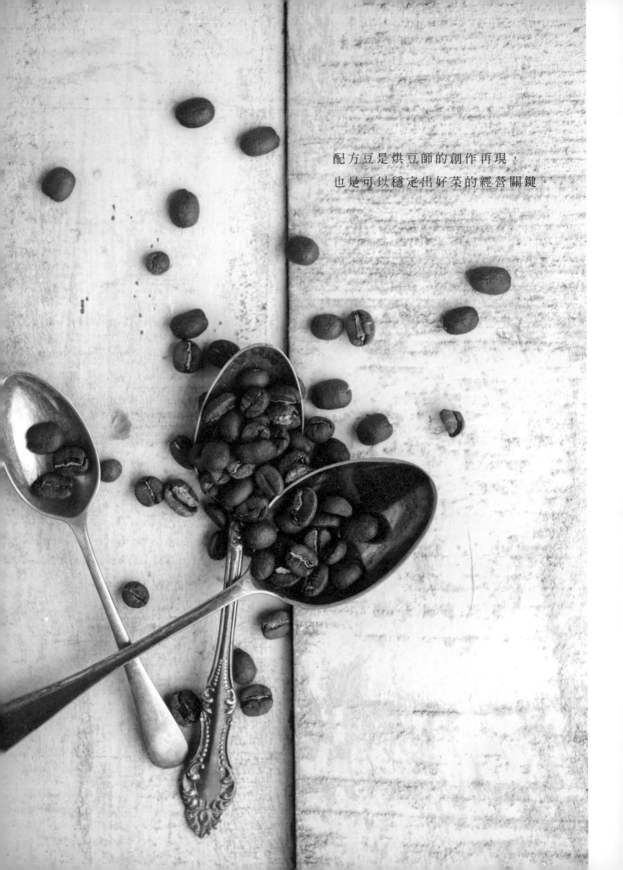

配方豆是烘豆師的創作再現，
也是可以穩定出好菜的經營關鍵。

咖啡是土地孕育的農產品，每年受到氣候與病蟲害的影響，產量與風味的起伏變化可大可小，這些烘豆師難以掌握品質的頭痛問題。在這條起伏動盪又難以捉摸的生產線上，烘豆師想要維持穩定的風味，是一件相當困難的事情。一旦跳脫莊園的思考模式，當烘豆師重新以配方豆的概念來架構烘豆風格，即使面臨產區產量不足、缺貨、品質失準的狀況時，依舊可以透過組合手法彌補單一豆款的缺乏，持續供應同等水準同等風味的產品。

062

## 能夠穩定出菜才有資格談永續

莊園咖啡在台灣盛行的現象，意味著兩件事情：一是受到產地概念影響，二是人們還沒有摸清楚咖啡，不具備調豆（Blending）的能力。烘豆在台灣仍是很新的一門產業，Blend的概念有助實際經營面，同時又是穩定品質的重要手法，這也是台灣烘豆師現階段所要進行的下一步：只有能夠「穩定出好菜」的餐廳才能培養長期客人，拿下叫好又叫座的金字招牌。

在咖啡世界版圖，台灣算是什麼咖？

分析台灣烘豆業的現況，可發現台灣自家烘焙在近幾年內成長速度，幾乎可用超英趕美來形容。為何會造就如此現象，最主要得力於台灣機械工業的發達。台灣機器製造的成本低廉、品質不差，不論是農機、碾米機或是烘豆機等任何領域的專業機器，幾乎都有台製品牌可選。一台台灣製造的烘豆機只要德國PROBAT 1Kg烘豆機的五分之一售價，相較於其他國家好入手的程度，簡直為烘豆業打開大門。

隨著這幾年飲用咖啡的風潮漸盛，咖啡人

口成長速度激增，台灣不僅有獨立咖啡館玩自烘，甚至連鎖咖啡館也以此為噱頭，最有名的就是「cama現烘咖啡專門店」所掀起的一店一機風潮。別說是咖啡人口高度密集的台北都會區了，光是雲林縣一個小小的斗六就有超過三十家自家烘焙咖啡館，你說驚不驚人？

台灣烘豆業雖然高度盛行，但最大瓶頸還是在於小規模生產，曾有同業估計全台灣烘豆廠的產量每個月超過一千磅，佔總數量不到百分之十。依美國專業雜誌《ROSAT》的評比標準，台灣大多數烘豆廠的規模不到最低等級的「極小型」(微型)，有些烘豆機在十五公斤以下的只能算是「微微型」。這現象

意味著產業經濟模式尚未成熟，咖啡熱潮持續發展下去，烘豆業將會開始盤整與合併，甚至在內需市場不足的情況下，已經有不少烘豆師開始思考外需市場，透過海外參展與合作展店模式，積極向世界推銷自己的風味。

烘豆有搞頭嗎？答案是有的。台灣既有這麼好的烘豆技術，設備取得又如此方便，整體條件非常有利於發展成為咖啡輸出國。要達到此等境界最欠缺的臨門一腳就是杯測師——同時理解味覺與烘豆，具備調和風味的能力，設計出全世界都喜愛的好咖啡，這不就是「Blue Bottle」的成功關鍵嗎？

# BUSINESS MEMO

## 催落去！
## 你沒想過的烘豆經濟學

~~~~~~

- 單一產區莊園豆的研究對咖啡人來說只是準備期，真正的重頭戲其實是要玩「調豆」，而這也是我認為當一名烘豆師最終要進入的領域。

- 許多人以為調豆是烘豆室裡的事，但調豆概念早在農場就已開始！在歷史悠久的莊園，生產者將不同品種或不同處理法的生豆進行混合，使生產品質達到一致。

- 對烘豆師來說，調製私房豆可展現出對風味的想法與企圖心，除此之外，也有助於實際經營面。調豆是穩定品質的重要手法，只有能夠「穩定出好菜」的餐廳才能培養長期客人，拿下叫好又叫座的金字招牌。

- 隨著生豆處理法的進步，現在有不少從處理法就開始進行的天然調味技術。例如哥倫比亞的芬卡聖荷西莊園，從2013年即嘗試將咖啡生豆泡入橡木桶裡低溫發酵，創造出有別於以往的水洗豆風味。

- 台灣自烘咖啡的蓬勃發展和我們有品質良好的機械工業有關（入門的台製烘焙機價格親切好入手），不過台灣大多屬於少量烘焙的小規模形式。若能盤整起來，好的烘焙技術加上良好的風味調和能力，即有機會輸出台灣的咖啡風味，而這，不正是Blue Bottle成功擴展的關鍵？

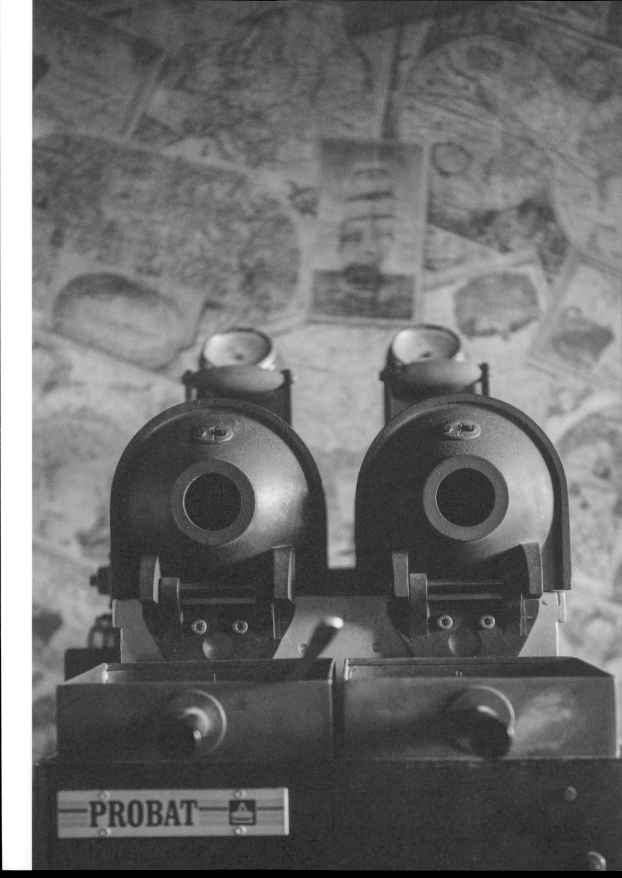

斯斯有兩種，烘豆師也有兩種

面對眼前烘好的這鍋豆子，

所有烘豆師都應先捫心自問：

你是為自己而烘、還是為大家烘？

不論你想成為哪種英雄，

都應該先清楚戰場在哪裡。

該買多大烘豆機？取決於你為何而烘

日本漫畫家松本大洋在一九九七年畫了部運動漫畫《乒乓Ping-Pong》，劇情中接二連三出現的乒乓球高手不斷上場挑戰，作者藉著書中情節反覆提出一個問題：你為何而打？有人回答「我為自己而打」，有人回答「我為了大家而打」，這顯然沒有標準答案，不過問題的背後卻關係著，當一件事情進行到最後，每個人選擇止步的停損點不同。而你是為何而烘豆？是為自己而烘、還是為大家而烘？

我該買多大的烘豆機才夠用

不管懷抱任何理由，想成為烘豆師的人首先都要弄清楚，眼前烘好的這鍋豆子將會怎麼處理？是自家咖啡館要用，還是也打算賣給其他咖啡館？

這兩種不同思考模式好比007出任務，今天是要選義大利伯萊塔92F的輕型手槍，還是要選殺傷力強大的MPX9烏茲衝鋒槍？任務的範圍有多廣、要處理的人數有多少、選用哪種武器最適合──這些都關係著長官該提撥多少的預算。

依照產品銷售模式，自烘店可分為兩種類型：「自用豆」與「外賣豆」，前者意指自

家烘焙的咖啡豆主要供應店內沖煮（少部分熟豆在店頭零售），後者則主要以零售或批發熟豆生意為主，店內沖煮用量比例相對較少。正常來說，如果純自用的話，烘豆機可買三～五公斤規格，如果有外賣豆需求，則建議買十五公斤，盡量不要買一公斤。

為什麼？請見以下分析。

BUSINESS THINKING
從工作頻率來選烘豆機

以台北都會區咖啡館的來客量,只要店舖有出義式咖啡,光純內用的熟豆消耗量,一天都會超過1公斤,如果再加上單品咖啡的用量,每週至少要預備20公斤的熟豆才夠用。

思考 1

使用1公斤的烘豆機,每週得烘20鍋,烘焙8-10鍋約需一個工作天,因此每週約需兩個工作天用來烘豆。

思考 2

使用5公斤烘豆機,一次烘8-10鍋即可有40-50公斤的烘焙量,如果一個月需要80公斤熟豆,一個月要烘焙兩次,也就是每兩週烘焙一次。

思考 3

使用3公斤烘豆機,一次烘8-10鍋會有24-30公斤的量,同樣一個月若需80公斤熟豆,一個月要烘焙4次,也就是每週得烘焙一次。

註:烘焙不只是把豆子丟入機器而已,以小型的個人烘焙工作室來說,因人力有限,含機器預熱、挑豆、秤重、包裝、善後清潔等,一個工作天約可烘焙8-10鍋。

【結論】
自烘自用的咖啡館,5公斤烘豆機是最適合的選擇。

加入性價比來思考的話,國產品牌的5公斤烘豆機價格約在30多萬,進口品牌則要100多萬,但國產品牌的3公斤烘豆機也要30萬上下,進口品牌卻要50多萬;另外3公斤機種的選擇少,5公斤機種選擇較多,這也是為何5公斤烘豆機勝出的原因。

❶ 自烘咖啡館非得要買烘豆機？

答案是「錯」

換個角度思考，自烘自用的咖啡館難道就非得買一台專業烘豆機？倘若你花了錢買烘豆機，後續還衍生許多「看不見的成本」，往往是令初學者感覺荷包大失血的原因。尤其是環保排煙設備與冷藏設備的建置。

在都會區，即便一公斤的烘豆機都可能會有鄰居抗議排煙，若要避免被檢舉，完全無味的後燃機要價三十萬，使用最簡單的靜電水幕除煙也要十五萬，生豆儲存冷藏設備至少得使用冰箱，若在意品質的話，則要購買紅酒冰箱或紅酒倉儲……就算一切都選低價標，烘豆室裡的基礎建置少不了也得花費六十萬。

披著浪漫外衣的精算家

單店思維的經營之術在於把成本花費控制在最低，以爭取最大獲利空間——倘若能夠在十萬以內就可以完成烘豆系統的建置呢？台灣有不少使用手動工具操作自家烘焙的咖啡館經營得相當成功，這類咖啡館跳脫常理，使用手網、手搖烘豆機或陶鍋炒焙咖啡豆，作風看似特立獨行，其實經營者深知投入烘豆的目的，不僅做到差異化，更重要的是還省下了一大筆設備攤銷成本！「披著浪漫外

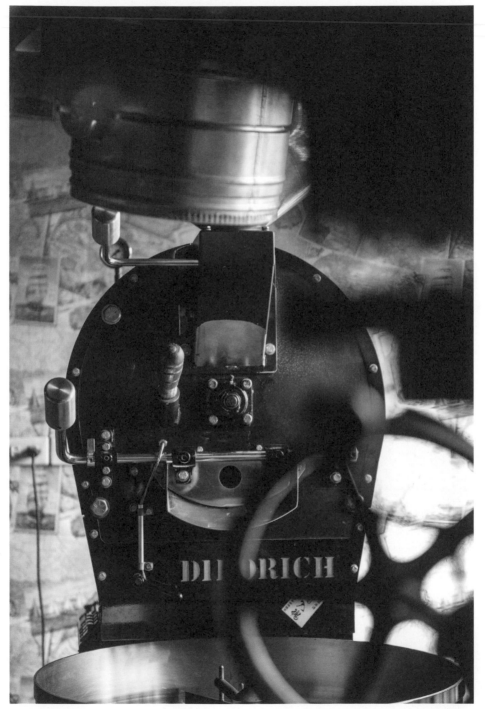

衣的精算家」或許是對烘豆師這門職業最貼切的形容。

綜觀現下，自烘店風潮盛起，咖啡館配備一台烘豆機已不稀奇。試想自己也是消費者，走進咖啡館看到烘豆機是否覺得理所當然，又或者當走進一家自烘咖啡館，發現小店用手網、手搖烘豆機或陶鍋炒咖啡豆，感覺是否比起用上百萬的烘豆機還特別、更有吸引力？這也是為何有一種烘豆師叫做「沒有烘豆機的烘豆師」。

把錢花對地方是出奇致勝的關鍵

當你花了四百～五百萬買一部十五公斤全自

動烘豆機，每個月必須增加五萬的設備攤銷成本，就必須想清楚投入自烘的意義是什麼，最終希望得到多少的利潤回饋。當每個人都得到一筆預算，會發現大家花在不同地方，「花對地方」往往是小店出奇致勝的關鍵。

以棒球比喻的話，小量烘焙的「自用豆」就像短打，可以因應資深品飲者的喜好出招，重點放在創造獨一無二的品飲經驗，大量烘焙的「外賣豆」就像強棒出擊，所烘焙的豆子不只是供應自家使用，跨出店境外賣咖啡豆才是最主力的策略。想經營什麼樣的自烘店？「自用豆」或「外賣豆」何者為強棒，首先要有清楚的策略。

PLUS!

那些鉅額投資的自烘店又怎麼說？

對比於低成本投入的小量烘焙，另一種極端案例是，以超乎想像的高成本投入建置烘豆廠，比如購入全新的中大型烘豆設備，建置處理廢氣的環保系統設計等等，這樣的投資究竟值不值得？多久才能回收？

其實這類願意在機器採購下重本的自烘店，可能因為品牌形象，或是想要佔有某種先驅者的角色，又或者是烘豆師本身對機器的愛好，回不回收不是重點。

但站在烘豆師的立場，設備的新舊差異不大，那或許對精確與穩定度有所提升，但對於烘出好風味並無絕對的關連，況且投入成本越高不等同於報酬率會跟著提升，找到最適合自己的方法，才是致勝的關鍵。

開咖啡館看似浪漫，若要長久經營，一切都得精算過後，把錢花在「對」的地方。

七十億大餅，烘豆師你準備好了嗎？

前陣子在報紙讀到一則新聞，聳動標題斗大寫著「七十億大餅，烘豆師你準備好了嗎？」新聞上說，台灣咖啡館密度驚人，咖啡豆需求量年年提升，烘豆產業大為看好，並特別強調「烘豆師人力不足，現在投入正是好時機」，台灣烘豆業的餅到底有沒有這麼大？台灣烘豆業的人力有沒有短缺？這是非常值得探討的問題。

姑且不論台灣烘豆業是否有七十億市場，前述種種最令人感到弔詭的是，烘豆從來不是一門高勞力需求的產業。基本上，烘

豆師的工作主要可分為「烘豆曲線的開發」與「烘豆曲線的執行」兩部分，前者耗費腦力，後者耗費勞力，但幸虧有高性能的機械幫忙，得以使一名烘豆師的產量驚人。

若以中小型烘豆廠來舉例，廠內有一台二十五公斤的烘豆機及一台七公斤的烘豆機，雙機同時運作，假設每小時可以烘四鍋，總計可以生產一百二十八公斤，一天若運轉六小時就可以有七百六十八公斤的生產量。試想，這樣一間烘豆廠每個月可以生產多少豆子？七百六十八公斤乘以二十二個工作天，答案是「一萬六千八百九十六公斤」！

將上述得出的數字用末端零售（每公斤

一千元）簡單計算，那麼就等於每個月可以有一千六百多萬元的產值……也就是說，一家中小型烘豆廠在理想的滿載情況下，一年可以有兩億的產值？！

那麼所謂的「七十億大餅」，其實就只需要三十五位烘豆師，哪來的人才荒？況且台灣現存的中大型烘豆廠，一台三百公斤以上的怪物級烘豆機平均每小時可以生產一點五噸呢。所以說，倘若七十億大餅是真的，那全台需要的烘豆人才也是少之又少，可能比考公務員還難吧。

70億烘豆市場需要幾位烘豆師？

一位烘豆師＋一部25公斤烘豆機

| A DAY | A MONTH | A YEAR |
|:---:|:---:|:---:|
| 6,00KG | 132,00KG | 1584,00KG |

換算市值　約1.584億

70億大餅÷1.584億＝44位烘豆師

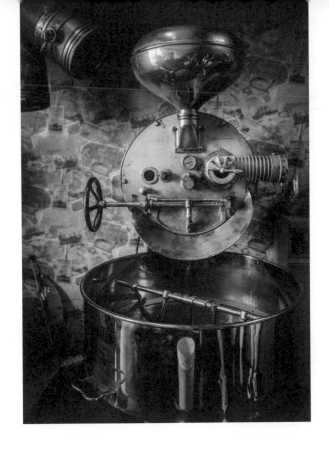

烘豆雖然是勞力密集工作，但只要熟悉工作流程與機械操作，單人可以達成的產值相當驚人。以三十公斤烘豆機計算，在工作量滿載的狀態下，平均一小時可以烘四鍋，一天下來的產量隨隨便便就可超過五百公斤。

站在食品加工業的角度，烘豆是一門高產值的產業。既是如此，為何全世界富人排行榜上未聞烘豆師入列其中？

答案很簡單，那就是烘豆產業絕大部分的利潤都被「設備」與「通路」成本吃掉了。

中古機引發全球烘豆熱

長久以來，芒果咖啡館都是購買國外二手機器修復使用。浪漫的說法是老機器設計優良，有很多歷史故事可以追尋，但講白點不外乎是為了降低機器設備的成本攤銷。早期，烘豆產業掌握在企業手中，隨著知識與技術的普及，加上烘豆廠汰換出清的二手設備流出市面，使得個人或獨立店有機會切入產業，二手設備的繼承再利用也是烘豆業向下拓展的原因之一。

至於怎麼購買二手設備？拜網路發達之賜，大大小小的咖啡社團提供豐富資訊與交流管道，「咖啡烘焙研究社」或「家庭烘豆

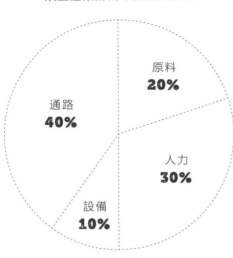

烘豆產業的成本攤銷圓餅圖

通路
40%

原料
20%

人力
30%

設備
10%

趣」等臉書社團偶爾都會有玩家丟出銷售訊息。如果想購買營業用烘豆機，國內外也有二手咖啡機整修商販售「整新機」，整新機的價格大約是全新機的七至八折，倘若自己

有辦法處理維修，也可以直接購買未整修的機器，價格大約是新機的一半。

未整修的機器在國外相當多，在 eBay 拍賣網站就可以找到一堆，不過自己進口的風險相當大，除了托運過程可能會碰撞損傷，也可能買回來發現機器完全不會運轉，尤其遇到難尋的零件缺損往往令人傷透腦筋，這些都是購買前必須審慎評估的問題。

通路成本常被忽略，其包含了管銷、運送、業務、開發、上架費等，花費起來令人意想不到，因此在制定販售價格時務必考慮進去，否則行銷推廣將窒礙難行。

別再幾度下，先想再爆吧！

在烘豆討論中，許多人往往落入技術層面，一頭栽進溫度、時間軸、烘焙曲線的數據之海，像是迷航在百慕達的鬼盜船，怎麼也走不出來。成為一名烘豆師，首先要具備「鑑別風味」的能力，其次是「對味道的想像」，機器操作技巧反倒不是最重要的事。

很重要必須講三次的烘豆守則

當一名廚師在創作新菜時，首先會決定要用哪些食材，接著才進入烹飪技巧的討論，

怎麼演繹個別食材的滋味，最後再透過調味手法把零星元素組織起來，完成一場美妙具層次的滋味鋪陳；而烘豆的最終目的也是為了Blending（調和創造風味），「想要展現什麼讓品飲者去感受」才是身為烘豆師所應思索的重點，也是烘豆作業前必須在內心默念三次的重要守則。

在精品咖啡風潮下，諸如「忠實原味」、「咖啡自己會說話」、「風土滋味」等口號，影響不少初學者對於烘豆的認知。倘若烘豆師的主要工作在尋找好食材，並以完整呈現風土滋味為目標，那麼每位烘豆師最終抵達的目的地豈不相同？

在同等食材與實力的條件下，一袋豆子交由誰來烘似乎不會有太大差異，且拜電腦高科技之賜，任何人都可以透過電腦設定精準的烘豆曲線，使得烘豆師在咖啡產業鏈的立場模糊不清。當決定成為一名烘豆師，如果無法創造出差異化產品，那麼烘豆師顯然是一種高取代率的危險職業啊！

紅外線光譜發射器：檢測烘焙程度。

BUSINESS MEMO

催落去！
你沒想過的烘豆經濟學

~~~~~~~~

❦ 自烘店可分為「自用豆」與「外賣豆」，純自用建議烘豆機可買3～5公斤規格，若有外賣豆需求，可購買15公斤，1公斤請盡量避免（詳見67頁「該買多大烘豆機？取決於你為何而烘」）。

❦ 烘豆師必須是披著浪漫外衣的精算家，從烘豆機、無味除煙設備、生豆冷藏儲存等，即使都選低標價，基礎建置也得花費60萬。

❦ 除了新機外，購買中古機也是個好選擇。「咖啡烘焙研究社」或「家庭烘豆趣」等臉書社團有豐富的交流管道，另也可購買整新機，若自己會修理，購買未整修過的機器，價格更是新機的一半。

❦ 現在不少小店以手網、手搖烘豆機或陶鍋炒焙咖啡豆，不只創造自我風格，也免去了每個月攤提設備成本的風險。開自烘咖啡館一定要買烘豆機嗎？「沒有烘豆機的烘豆師」，也是一個好方法。

❦ 當花一筆大錢購買設備，每個月都必須多增加好幾萬元的攤銷成本，就必須想清楚投入機器自烘的意義是什麼？最終希望得到多少的利潤回饋。當每個人都得到一筆預算，大家花在不同地方，「花對地方」往往是小店出奇致勝的關鍵。

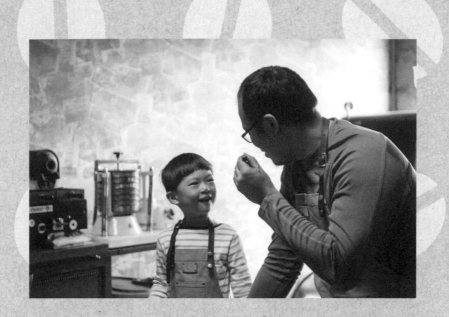

🫘 烘豆師的工作可分為「烘豆曲線的開發」與「烘豆曲線的執行」兩部
分,前者耗費腦力,後者耗費勞力,幸虧有高性能機械幫忙,使得
一名烘豆師產量驚人,看似前景大好,但賣不賣得掉又是一個問
題,且除了原料、人力、設備外,記得把通路成本也算入,烘豆成
本的攤銷可見77頁「機器設備繼承再利用」一文。

🫘 作為一名烘豆師,最重要的是具備「鑑別風味」與「想像味道」的能
力,別落入技術層面。烘豆的目的不只是為了產地的風土滋味,如
何調和創造風味,「想要展現什麼讓品飲者去感受」,才是身為一位
烘豆師所應思索的重點。

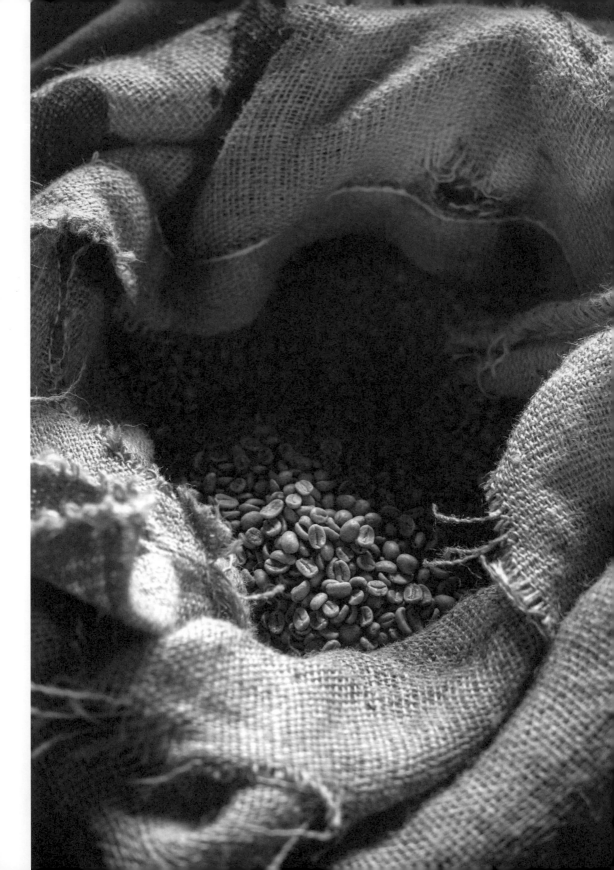

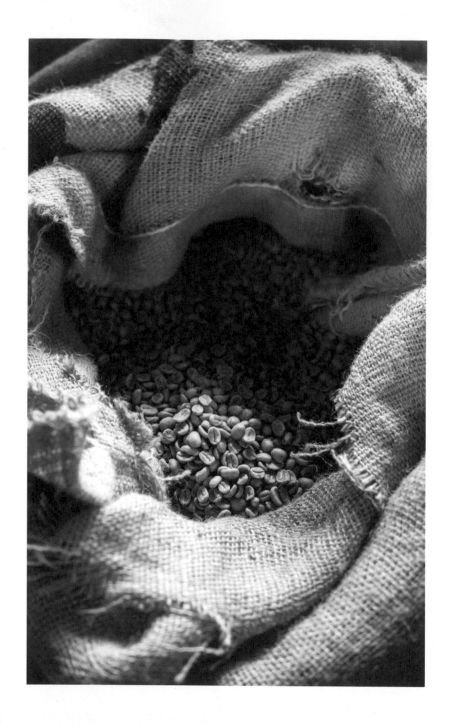

# 2

隨著咖啡饕客對新鮮度的要求，近來熟豆也越趨於小包裝，從半磅袋到1/4磅，一包僅約沖煮5杯的容量，使客人可以趁鮮喝完，採購也能增加選擇性，滿足口味上的變化。單杯包裝從以前的掛耳發展至今，不少咖啡館也推出單杯豆包裝，甚至推出使用專業研磨刻度與熟成度的單杯粉等，讓消費者只要簡單給予熱水就可以得到一杯風味很好的咖啡，類似這種客製化的小包裝服務，在未來將是很重要的趨勢。

在小包裝概念下，不少自烘店也採用玻璃罐或鋁罐來包裝，硬性包裝的好處是不用擔心排氣膨包，密封程度較好，對風味耗損會較小，但是相對成本較高、庫存較佔空間，不過要是能鼓勵熟客重複使用，也會是相當理想的環保選擇。

# 3

溫度會影響豆子排氣速度與活潑性，當儲存溫度越低，豆子排氣速度就越慢，保存期限也越長，較不易產生影響風味的油耗。將熟豆擺在店舖展售，營業時間內有空調系統吹拂，基本上不會有太大問題，可是在沒有空調運轉的歇業時間，咖啡館內二十四小時持續運轉的冷藏設備，會使整個空間變得又濕又熱，大幅度的溫差變化會讓氣體產生膨脹與收縮，容易影響熟豆儲藏的品質，使風味老化速度加快。因此，條件允許的話，建議還是設置紅酒櫃專門放置較佳。

# 豆袋也是一門學問

受到連鎖咖啡館影響，市面販售的熟豆商品大部分採用「不透光高密度鋁袋」加上「單向透氣閥」的包裝形式，但究竟為何要使用這種包裝材料，以及熟豆非得如此保存不可嗎，相信許多人從未想過這個問題。

## 1

### 單向透氣閥是必要的嗎？

在包裝材料中，單向透氣閥是最高昂的成本，一個要價6～7元，加上不透光高密度鋁袋的成本，一包咖啡至少要花15元在基本的包材上，一年下來所花費的成本相當可觀。包裝材料的選用應該從「磅數」、「保鮮時效」與「養豆」去思考，甚至也可加上環保概念。倘若「養豆（熟成）」要留給消費者控制，包裝所應思考的是盡可能留住香氣，或許根本不需要單向透氣閥。

再者，如果單包在半磅以下，基本上大約一週就可以喝完，包裝袋便不需要避光或透氣功能，使用一般的PE袋就可以了。若是擔心膨袋問題，只要在包裝前先靜置4小時，讓熟豆充分排氣再裝袋，就可省下單向透氣閥的花費。

# C

美式機杯測

用湯匙舀出咖啡液,用啜飲方式咀嚼咖啡的味道(舌頭頂住門牙用力吸),把湯匙放在溫水中清洗,再進行下一杯的測試,並反覆品嚐咖啡在熱、溫、冷的味道變化。

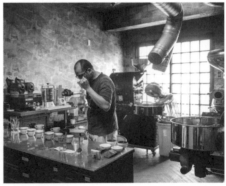

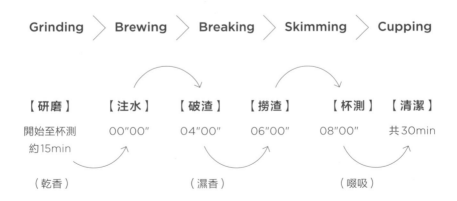

Grinding > Brewing > Breaking > Skimming > Cupping

【研磨】　【注水】　【破渣】　【撈渣】　【杯測】　【清潔】

開始至杯測　00"00"　04"00"　06"00"　08"00"　共30min
約15min

（乾香）　　　（濕香）　　　（啜吸）

# B

## 濕香檢測

杯測用咖啡粉粗細度必須統一，將93度熱水注入杯中至滿杯，接著等待浸潤4分鐘後，即可以杯測匙推開表層浮起的咖啡粉（稱為「破渣」），嗅聞浸潤的香氣表現。

## TIPS

濕香檢測同時會用杯測匙舀起咖啡液啜吸，感受咖啡的風味表現。

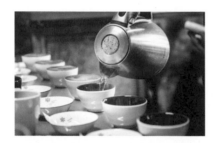

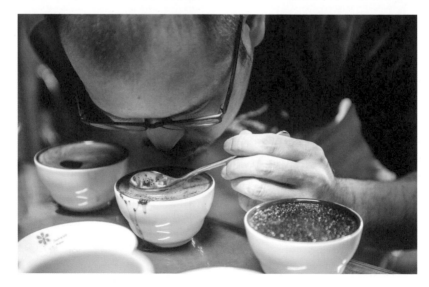

# 用杯測把關風味品質

杯測是把關咖啡豆品質的重要步驟，杯測的重點在「乾香」、「濕香」、「啜吸」檢測，芒果咖啡另外加入「標準化萃取」檢測，使用最普通的美式咖啡機沖煮，以最貼近消費者在家沖煮的手法來測試風味。

乾香檢測

醣類在高溫下會產生氧化與褐變反應，此稱為「焦糖化反應」。焦糖化反應是賦予咖啡香氣的重要過程，乾香檢測的重點在焦糖化指數（Agtron），利用紅外線光譜發射器檢測豆表，依照折光率來判斷烘焙程度。

## TIPS
由於表皮跟內芯的色澤不同，測完豆表之後還會再研磨檢測整體烘度，如此會比較準確。

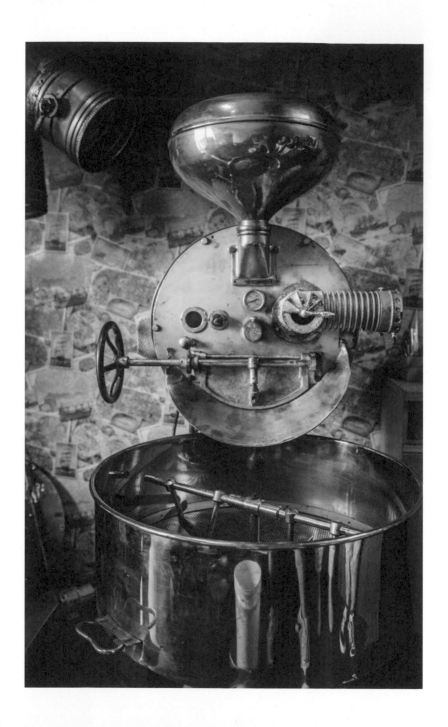

## 用機械控制曲線好嗎？

極快與極慢的烘焙法容易挑戰機器的極限，產生慢不下來或是快不了的狀況。烘焙曲線的控制，目前可透過電腦來做，可是電腦邏輯比較直接，落後就加火、到達才關火，通常會延遲40秒～1分鐘，即使是Probat的機器也會慢15～20秒，沒有人工操作來的靈活迅速。電腦控制產生的差距在大型烘焙廠是可以被接受的，也因為無法更精準控制，所以成為中小型烘焙廠的勝出關鍵。

## 如何100％再現烘豆曲線

烘焙曲線不見得可以100％再現，主要在於環境因素，芒果烘豆室的環境對策，主要使用空調系統控制室溫、設計排風管避免餘熱干擾，甚至將生豆冷藏庫設在烘豆室最近距離，讓每批豆子從18度冷藏取出就直接投入，不回溫也不解凍……透過人為控制避免生豆受大氣影響。

# 烘豆常見迷思

## 關於有效率的熱機

熱機就像炒菜必須先起鍋，今天要料理的蔬菜種類、多寡與含水量等關係到油溫高低，所以「溫度」是必須與「工作清單」並列思考的。倘若以傳統作業模式，開機花費一小時熱機，從早上九點上班到熱機完成開始工作，幾乎就已經快要11點了，在工時控制來說是很困難的。在每天開機前，不如先將今天要製作的品項列出來，依照需要下鍋的溫度低高列出流程表（通常會從量少的開始炒起），如此一來就可以減少時間上的浪費，使工作流程安排更有效率。

## 冷卻完畢才算烘豆結束

一九八〇年，illy 提出具體報告，烘焙不只是在機器裡面，包括下豆之後也都還在受熱，必須越快降溫越好，他們希望冷卻時間最好不要超過3分鐘，採取噴入低溫的氣體降溫，成為一門高門檻的技術，或許未來某一天發展成倒入液態氮也不一定，誰知道？

當豆子受熱，結構變得鬆散、毛細孔打開，如果繼續烘下去豆子的味道很容易全部跑掉，烘焙後段最重要的是抓準時間快速把毛細孔關起來，而小量烘焙從兩百度降到一百度只要幾十秒，是香氣保存的最大優勢。

# 5

## 一爆開始

大約190度左右，會聽到鍋爐傳出爆裂聲。一爆從開始到結束最好在一分半左右；淺焙不低於一分半，深焙不高於四分鐘。倘若一爆時間超過兩分鐘，表示豆子受熱情況相當懸殊，有些才一爆結束，有些卻要開始二爆了。

### TIPS

一爆結束之後的咖啡豆已是熟豆，此時咖啡算是達到可以喝的基準了。

# 6

## 二爆開始（不一定有）

大約220度左右開始。一爆與二爆之間的時間不宜間隔太久，就像肉滷過頭會柴掉，豆子在鍋爐裡加熱過久，油脂也容易散失，得出風味將會很平庸呆板。

### TIPS

一爆後咖啡豆結構鬆散，此時要特別留意溫度與壓力控制，以免表皮產生隕石坑，像瑕疵豆一般。

# 7

## 下豆溫度

下豆之後，利用冷卻台的抽風對流冷卻咖啡豆。一般來說，冷卻台不一定要旋轉，除非是大型烘豆機，否則小機具裝盛的豆量不多，轉動反而影響冷卻。

# 8

## 冷卻（回到室溫）

當豆子受熱，結構變得鬆散、毛細孔打開，如果繼續烘下去豆子的味道很容易全部跑掉，抓準時間快速把毛細孔關起來，不讓味道跑出來，就是一門關鍵。

# 1

## 熱機溫度

烘豆的第一個步驟就是熱機,多數熱機都採空燒方式,然而當鍋爐燒到極熱的狀態時,生豆下鍋接觸炙燙表面瞬間,表皮很可能會燒焦。所以少數較講究的烘豆師會準備「洗鍋豆」,先跑幾圈吸收多餘熱能,才正式開始烘豆作業。這種方法對熱能平衡的確有助益,不過卻會造成生豆損耗,倘若不採用此法,熱機就應有更精準的換算。

# 2

## 投豆降溫

烘豆機加溫在200度上下,在室溫下投入生豆(芒果咖啡的生豆都是直接從冷藏取出投入,溫度為18度)。

# 3

## 回溫點(反折點)

投入生豆後,可發現爐鍋內部溫度快速下降,此階段可見生豆含水氣產生白煙,因此又被通稱為「脫水」。通常回溫點會希望降到100度以下,而芒果咖啡則設在90度,但為何是90度?曾有研究理論提出,爐鍋內的豆表到豆心會有20度的溫差,由於水分是很好的導熱材,將溫度降沸點以下可有助豆表與豆心的受熱平均,避免產生「纖維化」的缺點。

# 4

## 轉黃點

升溫到140～150度間,連豆心的水分也會開始蒸發,此階段生豆80%水分會蒸發,可見豆子開始膨起而表面轉黃,轉黃點在混烘時必須特別注意不同豆款的變化是否一致,通常芒果咖啡會用七分鐘時間讓豆子緩慢變黃,有點類似「舒肥法」。

### TIPS

- 緩慢舒肥加熱可將火力關小風門微開,利用熱氣對流讓整體上色平均。
- 生豆開始轉黃之後,才開始梅納反應,芒果咖啡所謂的「快烘」或「慢烘」是由轉黃後才開始判斷。

# 圖解芒果的風味曲線

曾經有貿易商邀請烘豆機的設計者來台灣，邀請他到各家烘豆廠拜訪，這位設計者發現台灣烘豆師在烘豆作業時，也一邊非常忙於紀錄，他對此現象感到十分不可思議。「烘焙曲線不是烘豆前就設計好了嗎？」烘豆曲線的意義在於落實，而非一味的紀錄！

多年烘豆工作下來，芒果咖啡認為烘豆的重點在於掌握以下幾個時間點的溫度變化：「室溫」、「熱機溫度」、「回溫點」、「轉黃點」、「一爆開始」、「二爆開始」（不一定有）與「烘焙結束」。為追求曲線的再現性，烘豆師應盡可能減少變因，避免大氣溫度、溼度以及機器運轉熱能等細微干擾，讓烘焙曲線偏離航道。

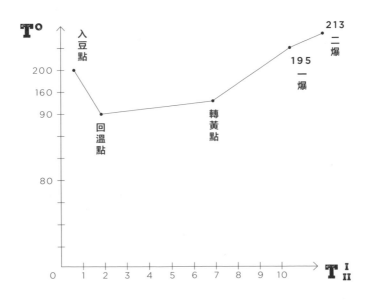

滴管調豆法的好處是，當面臨配方的某支豆款短缺時，也可以快速抓出可替補的豆子。舉例來說，當鄉巴佬原本使用的巴西豆缺貨時，烘豆師可從同產區抓出不同莊園的三支豆款，依照原先設定的烘焙曲線處理後，再使用滴管法試驗何者調配出來最適合原本的配方，然後試著調整比例使風味最接近理想，倘若還有些微差異，再用烘焙法修飾即可。

<div align="center">

**TIPS**

</div>

如何尋找替補豆款？在產區大風味之下，不同莊園豆款基本上都會有類似調性，只是在不同處理法下，展現程度的多寡差異而已，所以面臨原本的豆子缺貨，可從產區先搜尋起。除非是遇到整個產區的豆子都缺乏，例如南亞海嘯造成全球曼特寧大缺貨，這時就得跨產區去尋找具有重疊味道的豆款，接著再利用滴管去調配測試。

# 實驗室滴管調豆法

面對一支空白的配方豆，如何組合出心中想要的味道？從頭到尾把一支豆子完成再來試味道，撇開過程中造成的原料損耗不談，反覆來回的調整手續才真的會搞死人！

在有了創作方向之後，建議可以抓出可能適合配方的豆款，依照設想的焙度把單支豆子烘好，然後用美式咖啡機各別沖煮出來，一字排開。

接著就可以借鏡實驗室的方法，用滴管分別取出混合，嘗試不同比例、不同組合的風味，究竟哪一種最接近理想，抓出配方的大方向後，再逐一進行細節化工作。

用滴管的方式取樣，可以在短時間測試不同比例，讓調豆工作更有效率地進行，也可以不用浪費那麼多豆子。

# 2

## 沖煮手法

大致分為義式萃取與其他沖煮器具兩大類（手沖、虹吸、法式濾壓、愛樂壓等），每種沖煮法的浸泡時間不同，差異也相當大。義式咖啡機為高溫高壓快速萃取，其他沖煮器具則稀釋五倍以上，如何讓豆子在手沖表現不平庸，在義式表現強勁卻不違和，就有賴烘豆技術來微調了。針對不同沖煮法設計的專用豆，或是適合各種沖煮的通用豆，以及針對純飲或加奶咖啡而設計，都是烘豆之前所要考慮清楚的事情。

# 3

## 是否即飲

咖啡味道的萃取調整，是從烘豆到出杯一系列環環相扣的過程，所以在烘焙時也會思考這支豆子是否要馬上飲用，如果希望熟豆立刻可以使用，不需要再經過一道「熟成（養豆）」手續，在烘豆時就要想辦法把火味去除。但如果是放在架上販售，芒果咖啡認為應該把熟成交給吧台手（使用者）去決定，前段烘豆作業盡可能保留最多風味，讓吧台手可以有變化的空間。

# 4

## 保存期限

烘焙快速的時候，豆子結構容易鬆散，代表香氣也逸散得較快，賞味期就會變得很短，如果希望豆子可以保存久一點，應以慢烘為主。其次，豆子裡的大分子香氣（焦糖香與巧克力香、煙燻味等）較不易散佚，且不易隨時間而改變，但是小分子香氣（花香、果香等）卻很容易隨時間改變，因此淺焙相對深焙容易變質，賞味期間也較短。

# 秒懂烘焙曲線

烘豆曲線記錄著咖啡從生豆走到熟豆的軌跡，在鍋爐裡翻滾的這段時間，如何通過升降起伏的溫度試煉，終而爆裂出理想中的風味。簡而言之，烘焙曲線是烘豆師書寫風味的語言，也是重現風味倚賴的秘笈。

不論面對熟悉或是陌生的豆款，烘焙曲線都必須事前被設計，而不是啟動烘豆機之後才來且戰且走；烘豆師身為專業駕馭者，當然要先熟悉賽道，才能在每個彎道進行更細緻的調整。

烘豆曲線設計的思考面向除了「風味」以外，還關係到「沖煮手法」、「是否即飲」、「保存期限」等面向思考，以下逐一說明。

## 1

### 風味

依照所要表現的風味，決定烘焙手法的快慢深淺，以及是否採用分烘或混烘等。

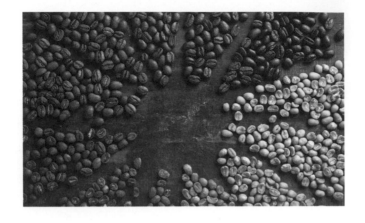

倘若是配方豆的烘焙，手法上還可分為【混烘】與【分烘】：

混烘（生豆即混合）	採用混烘模式，生豆階段就會先進行混豆。不過採用的豆子必須挑選重量、大小、密度、含水量等條件相近的品種，使烘焙程度可以一致。通常來說，混豆比例不宜過於零碎，比例過低對風味影響不大，通常以 3～4 種為限，每種豆款各自扮演主軸風味或銜接風味等不同任務。
分烘（熟豆才混合）	採用分烘模式，需待每一支熟豆烘焙完畢後，冷卻裝進乾淨無異味且不透光的密封袋，進行八小時熟成，接著才進行混豆作業，按照配方設定比例將熟豆倒入混豆桶中均勻混合。

# 快慢深淺四大烘法

烘豆手法可以分為「快、慢、深、淺」，深淺主要影響「風味」，淺烘較能留住花果香氣，深烘容易產生焦糖、煙燻、核果味；快慢主要影響風味出現在口腔的「位置」，快烘味道容易出現在鼻上腔（鼻前嗅覺），慢烘味道容易出現在兩頰（鼻後嗅覺），選擇何種手法並無一定規則，烘豆師就像指揮家，選擇和弦來表現旋律，架構出整體風味的輪廓。

| 快烘 | ---------- | 細小芳香物質不易散失，保留上揚香氣較多，容易產生穀物與煙燻的風味。 |

| 慢烘 | ---------- | 在後味形成醇度與回甘表現，醇厚的焦糖化香氣，被形容為「喉韻」。 |

| 深烘 | ---------- | 容易出現燒烤味、煙燻味，或是核果奶油與焦糖的氣味。 |

| 淺烘 | ---------- | 保留花香與水果香，上揚香氣集中在鼻腔，較不會有焦味或香料調。 |

# 7

## 養豆（不一定）

熟豆的結構鬆散並含有大量氣體，氣體容易阻擋粉水接觸，造成萃取不易，剛烘焙完畢的咖啡風味最豐富活潑，卻不見得是最佳風味，因此有些咖啡師會經過一段時間放置（約一周），但是否由烘豆師進行養豆，不同思考會有不同決定。

# 8

## 沖煮

早期沖煮使用義式咖啡機較多，當咖啡粉在高溫高壓短時間萃取時，粉中氣體容易遮蔽蒸汽，因此咖啡師會在咖啡豆開封之後，先醒豆排氣才開始沖煮。為了達到排氣目的，但又希望避免芳香物質喪失，也有咖啡人研究使用液態氮或超臨界等手法來操作。

## 3

### 試烘

挑豆時，烘豆師要事先設定商品定位，才能制定出豆子的烘焙方式。依照預想的理想，決定深烘或淺烘，透過小量烘焙與測試風味，拿捏出更細部的烘焙程度，直到建立烘焙曲線，才投入量產。

## 4

### 烘豆

烘豆師透過烘豆機操作，達成預設的烘焙曲線，並透過機器設備的微調，降低環境或是豆子帶來的些微變化，直到烘焙結束下豆，並利用風扇或空調讓豆子快速降溫，回到室溫的溫度，才算烘焙結束。

## 5

### 杯測品管

烘焙完成的熟豆進行乾香、濕香與杯測，檢查品質是否如預期。

## 6

### 包裝

烘焙結束後，由於熟豆會持續排氣，為了避免豆袋鼓脹影響包裝，有些烘豆師不會立即包裝，而會稍微靜置之後才開始作業；倘若希望立即包裝，建議使用有單向透氣閥的包裝袋，即可避免包裝膨脹問題。

# 認識烘豆作業

## 1

### 生豆採購

拿到豆樣之後，進行試喝、杯測、選樣，決定要採購的豆款。豆樣可分為生豆與熟豆，通常希望產地可以直接寄生豆來，自行烘焙與杯測的結果較準確，另外必須請產地提供豆相、含水量、安定性、密度等檢測報告，如果豆相看來很糟糕，最好再自己複驗一次。

## 2

### 生豆挑揀（不一定）

生豆先經過揀選，利用篩豆器挑去過大或過小的豆粒，最後再檢視是否有壞掉破損的豆子，使烘焙程度可以同時達到一致。隨著產地分級制度的建立，例如衣索比亞將生豆品質分為 G1 ～ G5 等級，儘管分級的細緻度無法滿足精品咖啡的需求，但透過分級採購已可大幅減少挑豆作業，若希望零瑕疵達到 100%，只需要加少許費用就能請產地代勞。有些符合精品咖啡要求水準的，甚至無須再進行手工挑豆，便可直接使用。

### TIPS

生豆分級制度通常是針對「顏色」（是否翠綠新鮮）、「粒徑」（大小顆是否一致）、「瑕疵數」（是否有蟲蛀、破碎、白豆）、「風味」等幾個標準來分級。精品咖啡會要求到每 100 克不超過 3 點，基本上是食用安全無虞且不影響風味，因此才會說若精品水準等級的生豆幾乎不需要再手挑。

生豆交易市場在國際競爭之下，為免除寄送豆樣的時間與運費成本，大部分豆商都會依照美國咖啡協會杯測烘焙標準Agtron58/63，提出相關的杯測報告，以便國際買家理解一支豆子的風味樣貌。

許多人誤解了生豆評鑑的意涵，生豆評鑑的目的是為了表現咖啡最好風味嗎？其實不是。Agtron58/63的概念類似「打樣」，那是為了建立一個通用標準，讓買家有基準值可以判斷這支豆子是不是符合想像；而烘豆師入手食材之後，運用自己的經驗與技巧，進行風味上的剪裁與放大，這就是一種設計了。當然，世界上也存在沒有杯測報告的神秘豆款，大部分會發生在直接跟農民採購，那時烘豆師就必須自行試烘、建立風味譜，摸索出最佳的烘焙曲線。

在現今的生豆交易市場，一支豆子潛藏著什麼樣的風味，大致上已經事前被探索過了。在這個架構底下，烘豆師在啟動烘豆機前，不妨先問問自己這個問題：我想當先行者，還是當一名追隨者？你想要怎麼表現，依循劇本改編，或是走極端路線自創戲路，都關係著你的烘豆風格。

# TWO

建立烘豆基本觀念

# BASIC
# CONCEPT

# 7

## 空調

空調所指有兩個層面，一是室溫控制，二是下豆承接盤的冷卻。室溫空調通常非必要，但芒果咖啡為了減少氣候溫度干擾，才以空調控制全室溫度。過去老烘焙師都是透過經年累月摸索出一套控制經驗，可是如果想要快速上手烘焙，環境控制不失為一條捷徑。比較要注意的是下豆承接盤的冷卻系統，由於大部分烘豆機多來自歐美，歐美與台灣天候差異大，烘豆機原本配備的風扇可能無法符合需求。再者，面對台灣熱夏經常飆高到近40度的亞熱帶氣候，只透過自然風吹拂來降溫的效果遠遠不足，如果能建置冷卻管線針對下豆承接盤提供冷空氣，可以大大加強降溫功率。

### TIPS

下豆時，承接盤要不要轉動？這是個好問題，許多人習慣性的讓承接盤轉動，但其實轉動露出的網孔剛好變成捷徑，冷空氣反而略過豆子，能帶走的熱量倒不如靜止不轉，利用風扇下吹與抽風強制冷空氣鑽過豆子與豆子之間的效果更好。

# 8

## 消防

用火安全必須格外謹慎，烘豆室內務必設置滅火器與煙霧偵測器，或者也可以安裝灑水器，並要有明確的逃生照明與路線指示。

# 9

## 倉儲

以工作效率為考量，倉儲位置當然是距離烘豆室越近越好，可以降低運送過程受到的污染，也較容易控制運送過程的恆溫與溼度。

# 4

## 環保

排煙管的出風口要加裝環保設備，但環保設備會改變排煙速度，使用後燃機的效果較好，若採用水幕靜電環保處理機，由於氣體必須通過蜂巢網淨化，因此會影響排煙順暢度，如果沒有定時清潔烘焙升溫速度會變快。

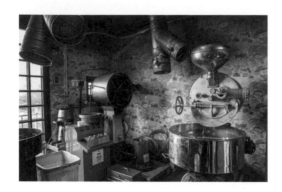

# 5

## 瓦斯管線

首先要注意安全性，其次是穩定性。為了避免烘豆作業到一半瓦斯剛好用完，建議使用兩桶瓦斯並聯的設計，並加裝穩壓閥避免單桶瓦斯用盡的銜接落差。此外，台灣大部分都是液態瓦斯，瓦斯從液態回復到氣態需要時間，造成桶頭與桶尾的燃燒旺度不同，倘若能加裝氣化桶讓液化瓦斯先轉化為氣體，可以提升火源穩定度。

# 6

## 電壓

當今烘焙機主流使用瓦斯加熱，少部分則是用電或柴燒，用電要注意電壓與用電安全，每台烘豆機最好都要有單獨迴路與保險絲，萬一過熱（甚至起火）可以迅速切度迴路，避免火苗沿著電線延燒整棟樓。

# 烘豆室的設計守則

## 1

### 位置

不管是財位先決還是動線先決，烘豆室就是烘豆師的廚房，設計上除了要有良好動線外，還需注意食品安全層面，尤其一般自烘店難有足夠空間，烘豆作業暴露在人來人往的空氣中，容易產生污染問題。設計烘豆室必須要考慮區隔、清潔、防護等，而生豆與熟豆的進出動線也最好要分開。

## 2

### 通風

除了電熱之外，大部分烘豆機都是燃燒瓦斯，在密閉空間使用爐具本應注意通風，若是採用開窗通風，要避免戶外灰塵吹入的設計，若是採用空調系統換氣，則注意空調吹送方向不要影響火源。

## 3

### 排煙

烘焙機產生的熱源散佚在空氣中，容易透過接觸、傳導、輻射、對流等方式影響熱傳導，為了避免餘熱殘留空氣中，建議安裝排煙管線將烘焙機燃燒後的熱風抽出室外。抽風管的管線若是拉得過長或是轉彎太多時，可安置中繼馬達抽風，以免排煙效果減弱。

## TIPS

如何檢測排煙效果良好，建議可在烘焙機出風口與排煙管末端安裝「風速計」測量，兩者數字相同，表示排煙順暢。

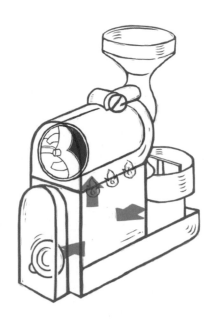

## 半直火（熱風）式

也叫半熱風式烘焙機，熱源沒有直接接觸滾筒，主要靠引導熱氣來入爐，利用滾筒金屬導熱來炒豆，概念有點類似「煎」的手法，是目前台灣最普遍的烘豆機。

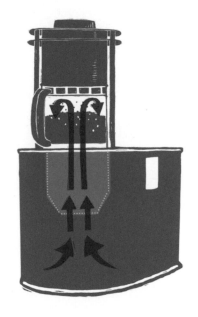

## 熱風式

用強力高溫熱氣吹拂，滾筒內的豆子會飛舞起來，不接觸高燙的金屬滾筒表面，可避免烘焦豆子，由於導熱效果極佳，具有烘焙快速的優點，咖啡風味乾淨明亮。

# 圖解烘豆機

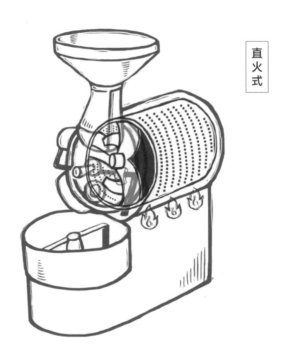

直
火
式

熱源與滾筒的距離很近，火力直接加熱滾筒，當火力轉大的時候，爐火可透過滾筒小孔
直接燒到豆表，在操作上必須注意火候以免燒焦豆子，或是產生豆皮燒焦而豆蕊未熟透
的現象，但若操作得當可產生厚實的香氣。

# 解構烘豆機

烘豆機的類型有許多種，可依照加熱方式、熱源種類、爐具形式區分，但主要會以加熱方式將烘豆機分為「直火」、「熱風」、「半熱風」三大類，無論使用何種類型的烘豆機，差異主要在於「對流熱」、「傳導熱」、「輻射熱」的比例程度不同，而這也是影響烘豆風格的關鍵。

烘焙熱能的控制主要依賴「風門」與「火力」來調整，火力大小提供熱能的總量，風門則控制空氣的流動。空氣做為介質提供更好的熱對流，大風門可以帶來更多的對流讓咖啡豆吸熱更多也讓剩餘的熱能隨風流走。

---

## 烘豆機的區分類別

### 依【加熱法】分
直火、熱風、半熱風（半直火）

### 依【熱來源】分
電熱、瓦斯、柴燒

### 依【爐具型式】分
滾筒、碗型、流體床

### TIPS
柴燒會有獨特的風味，瓦斯為最經濟且便利的熱源，
也是大部分烘豆室的選擇。

# ONE

架構專業烘豆室

# BASIC
# CONCEPT

# MANGO CAFÉ

## 芒果咖啡 不藏私
## 烘豆教戰手冊

# COFFEE ROASTING

# 烘豆師與生豆商的愛恨糾葛

正所謂「人人都可以是豆商」，
當網路降低了跨國貿易門檻，
究竟烘豆師該不該走出去？
不可不知的產地直購存在風險。

085

＊只要有心，人人都可當豆商

台灣早年想直購比較特別的產地生豆，大多仰賴玩家社團發起團購，例如台大咖啡社後來發展出的「聯傑咖啡」、「圓石生豆」等生豆商。但進入資訊發達的年代，生豆採購已相當便利，只要有基本外文能力，任何人都可以從Sweet Maria's Home Coffee Roasting、café imports等生豆商網站，透過電商平台直接下訂購買。

近來新興的北歐咖啡也組成產業社群「Nordic approach」，以聯合採購模式從全球產區選購合適豆款，所採購的豆款也開

放販售給其他國家，不少新興與自烘業者也透過北歐採購，如今發展成頗具規模的生豆商。此外，擁有比賽殊榮的咖啡館，如：

「Square Mile Coffee Roasters」、「Coffee Collective」等咖啡師也相當會尋豆，透過優秀咖啡人眼光所挑選出的豆款，吸引不少微型店家追隨，尋豆因而衍生成為咖啡館的新業務。

除了傳統尋豆模式，另外還有一種特別的合作型態，由咖啡第二代Joseph Brodsky所創立的Ninety Plus（90+），針對精品咖啡發展出的「Maker系列」，邀請全世界最懂咖啡的人與產地農民共同合作，直接進駐特定產區控管生豆處理，例如只挑選某

甜度以上的漿果、在黑房子裡低溫慢速發酵……開發出許多實驗性的處理法。像這樣的生豆產品，不再是以產地分類，而是把每支生豆品牌化，讓優秀咖啡人擔任豆款的品牌經理人，是相當有趣的操作方法。

# COFFEE DICTIONARY

## 處理廠、合作社、莊園，產地有何不同？

---

無論哪種採購者，通常我們在豆袋看到的產地欄不外乎寫著「處理廠」、「合作社」、「莊園」幾種，究竟他們之間有何不同？簡單來講，就是運銷方式不同，而這也關係著生產履歷的完整度。

### 【處理廠】

一般來說，此為產地直購所接觸的源頭，應該稱為「乾處理廠」（下個章節有詳細解釋），處理廠為集中加工處，通常由私人營利組織成立，處理完畢的咖啡豆會以拍賣機制售出。

生產履歷＞
只能追溯到地區範圍

### 【合作社】

當地咖啡農自行集資或透過政府、外資補助，發揮合作力量大的精神，聯合購置機器設備，一條龍完成「從產地到處理」流程，不透過拍賣機制，直接販售生豆。

生產履歷＞
可追溯到較小的地區範圍

### 【莊園】

具有一定規模的獨立農場，從栽種、處理、銷售一手包辦，甚至也透過進出口商直接對外貿易，類似自產自銷概念。

生產履歷＞
可追溯到農場本身，生產履歷最完整

## 生豆進口貿易流程

**1** 【產地】
1. （乾／濕）處理廠
2. 莊園或咖啡小農
3. 合作社……

**2** 【生豆商】
1. 網路社群起家的生豆商：Sweet Maria's Home Coffee Roasting、聯傑咖啡、圖石生豆等
2. 貿易背景出身的生豆商：café imports
3. 以咖啡師／館為號召的生豆商：Square Mile Coffee Roasters、Coffee Collective 、Ninety Plus（90+）、Nordic approach

**3** 【消費者】
1. 烘豆師
2. 咖啡人
3. 玩家……

# ① 產地直購意想不到的風險

除了上述管道，許多烘豆師更在意的是：怎麼向產地直購？與產地直接貿易生豆其實不難，只要有書寫英文信的能力，即可透過網路探購。產地通常可分為「乾處理廠」、「知名小農／莊園」、「合作社」等幾類，能否成為直購產地取決於對方是否有能力跳過集貨商或生豆商，直接與進出口商接洽處理國際買賣業務。因此，即便是被稱為「小農／莊園」的直購產地，其實規模也都不小，在印尼拜訪過最小的農場至少也有一公頃左右的面積（產值約十袋六百公斤），要了解產地直購，得先對咖啡櫻桃的處理流程有所認知：

# 咖啡櫻桃的處理流程

**1** 【農場】　　　　　種植管理咖啡樹，採收咖啡櫻桃。

**2** 【濕處理廠】　　　收購農民栽種的咖啡櫻桃，處理並取出咖啡豆進行乾燥，使含水降至13%以下送往乾處理廠集貨，常聽到的日曬、水洗、蜜處理等手法就是在此階段。

**3** 【乾處理廠】　　　處理廠過來的咖啡豆還是「帶殼」狀態，咖啡豆會在 （後處理廠）　　　乾處理廠帶殼儲存，直到被購買後才會脫殼去銀皮與篩選分級。國際買家能接觸到的最上游產地通常是這裡，咖啡標籤上註明的處理廠指的即是乾處理廠，像是合作社、莊園等。

**4** 【生豆商／集貨商】負責採購咖啡生豆，有能力處理進出口業務，對外進行國際貿易。

**5** 【進出口商】　　　直接代辦處理進出口業務，有能力的生產者也可跳過生豆商，直接貿易。

## 如何採購「當季」咖啡豆？

向產地接洽時，咖啡豆都還帶殼儲藏，帶殼生豆的儲存年限是三年，通常生豆商所稱「當季」是指「當年度」的意思，一年齡豆可算非常新鮮，二年齡豆尚可接受，三年齡豆就會被歸於劣質。可是，咖啡豆在沒脫殼前，誰都會難判斷品質，即便請後處理廠取樣去殼，在最終採購也很可能發生批次誤差，連專門採購生豆的集貨商也常被呼攏，這正是產地直購的風險所在！

必要注意的是，產地直購還有「時間成本」與「運送成本」要克服。直接從產地來的生豆，從寄送樣本、試烘、購買、運送等來的

090

流程，必須耗費不少時間；再者，產地對於生豆打包運送的觀念不見得專業，生豆裝在麻布袋裡長時間海運，容易受到空氣與水氣影響，輕則染上麻布臭噗味，重則沾染船艙機油，都是不可預料的風險。

若要從產地直購，最好還是與當地可信賴的大型處理廠合作，請他們代為處理包裝運送事宜，以免買回來的豆子不如預期。

## 交給專業的來還是比較好

走了幾圈產地直購，說實在，除非很必要，誠心建議還是與生豆商合作採購較佳。

在產地採購時，生豆商為了避免發生各種狀

況，會有專人在現場壓貨，確認上碼頭的貨物與購買的相符，並且在包裝材料、防蟲防霉、堆疊方式等都有獨特的處理方法。

隨著烘豆師對於咖啡品質越來越注重，有些生豆商也願意解決船艙溫度過高與週期性海風的影響，提供品質更好的恆溫倉儲運送生豆。總之，專業的事情交給專業來，還是最穩妥。

## 壓垮烘豆師的最後一根稻草

直接向產地購買聽來浪漫又美妙，想像搭乘長途飛機飛到地球另一端，接著不斷轉車或轉機來到荒山野嶺，等到終於親自拜訪咖啡農，找到自己想要的豆子了……然後呢？

生豆交易遊戲的主要角色，有生豆商、產地、烘豆師，在國際貿易便捷自由的時代，烘豆師早已可以自行與產地貿易，為何還會需要生豆商的第三方角色？問題的答案很簡單，就在倉儲。

## 囤貨難？不囤貨更難！

在國際市場上，咖啡生豆交易就是期貨概念，潛力股先下手者強，後續看漲看跌，關係利潤空間的伸縮。假設一家中小型咖啡烘焙廠，每個月得用掉一個棧板的生豆，合計約二十袋共一點二噸重，以最普通品質的生豆每公斤要價三百元來計算，買入一個棧板至少得準備四十萬。由於海運得花上一個月時間才能抵達，本月要用的豆子上個月就得買入，下個月要用的豆子本月要買入，在貨源不斷炊的考量下至少要準備三個月的貨量才行──重點是貨款要「一次付清」，這就是烘豆師口中常說「買生豆要壓一百萬」的原

因所在。

庫存原料所帶來的資金壓力，使得台灣任

何一家中小型咖啡烘焙廠，很少做到倉儲超

過一個月的，現行方法都是「即要即叫」的

小量採購，利用介於產地與烘豆師之間的生

豆商協助處理倉儲，而這也是生豆商仍然具

有優勢的原因。

## 倉儲問題應該及早治療

可是，仰賴生豆商倉儲仍然有風險，很容

易有叫不到貨的問題，或是這個月來的貨與

上個月品質不同，即使都是同一批次，也可

能因為倉儲管理，使風味產生變質……當滿

心歡喜買入烘豆機之後，卻面臨「沒菜可炒」

的空轉窘境，這時就會深切感受：一日沒有

解決倉儲問題，烘豆師就一日沒有自由。

在芒果咖啡烘豆室建立初期，上述接二連

三的惱人狀況都曾發生。對於有意投入烘豆

事業者，誠心建議將倉儲納入成本清單。

倉儲設備的建置應該花費多少預算？使用

斷熱材的專業冷藏倉儲，一坪造價大約是二

萬，二十噸儲藏量只要十坪左右，總造價大

約只要二十萬，專業倉儲有斷熱材設計，可

以節能電費開銷，平均一個月電費只要兩千

元──比起價格高昂的烘豆機，可說是一項

值得的投資。

# 建置中小型烘豆廠的預算表

## （以 15 公斤烘豆機爲例）

設備成本	預備金
**【人力薪資】** 烘豆師1位、助理2位、總務1位，薪資每月15萬， 須準備三個月預備金。	**45** 萬
**【15公斤台製烘豆機】**	**100** 萬
**【環保處理】** 1. 適用15公斤烘豆機規格的水幕靜電環保處理機15萬 2. 適用15公斤烘豆機規格的後燃機需要40萬。	**15** 萬 / **40** 萬
**【倉儲】** 1. 向生豆商小批次購買無需設置的冷藏倉儲生豆。 2. 產地直購需要搭配冷藏倉儲，一坪造價大約2萬，20 噸儲藏量需要10坪左右的空間，總造價大約20萬。	**0** 萬 / **20** 萬
**TOTAL**	**160-205** 萬

變動成本	預備金

**【 生豆採購 】**

1. 向生豆商小批次購買，普通等級的生豆1500公斤約30萬。 **30**萬 ／

2. 自己產地直購必須預備3個月用量，原料成本要先押注100萬。 **100**萬

**【 水電瓦斯 】**

1. 烘焙機燃料費：3000元（2元/公斤）

2. 廢氣處理（擇一）： **4500**元 ／

   a.水幕靜電環保處理機：1500元

   b.瓦斯燃燒：6000元（4元/公斤） **1.2**萬

3. 恆溫倉儲電費（10坪，選用）：3000元

**【 廠務租金 】**

設備放置與原料堆置約需20坪左右空間 租金視區域條件不同

## 點石成金傳說下誕生的微批次

烘豆這門產業演變到最後，講白了就是食材的競爭、聯繫的競爭、挑選的競爭、運送的競爭，當國際生豆商為了銷售市場，角逐名咖啡館所用的批次或莊園，咖啡人也會想盡辦法透過熟悉的在地生豆商直接取得，以減少轉手成本、運送成本與食物里程。

雙方激烈的拉鋸戰，使得產地「微批次」的概念日益火紅。有時，為了創造產品的獨特性，或是批次的量太少了，有能力的購買者會選擇壟斷策略，獨資或聯合數家業者吃下整個批次。直接貿易最有趣的事，就是偶爾

會有出自極小型處理廠只有二十～三十公斤的微批次，像這樣的產品對於大型連鎖店沒有意義，可是卻能為獨立咖啡館所用。

如何挖掘到別人還沒發現的商品，如何運用烘焙技術點石成金，開創出獨特性的烘豆師，才會在市場上顯現價值。當擁有獨特性產品後，差異化創造出市場競爭力，「奇貨可居」自然價格就可以隨你喊──不過隨著咖啡人對於世界產地的探索越來越透澈，已經很少有大家沒聽過的奇怪產地了，烘豆師也常感慨，過去大賺「時代財」的盛況只能回想。

五、六年前，芒果咖啡也曾透過處理廠或莊園直接購買生豆，學習採購技能有助於探索產地，其次是可以規避生豆商的壟斷，自行開發備用豆款。對於產地直購，芒果咖啡僅止玩票性質，一旦成為公開批發的生豆商，與其他生豆商變成競爭對手之後，同行相忌可能造成採購上的窘境，反而是顧此失彼了。

# 🖊 小心！產地概念像一把雙面刃

當烘豆師的選擇趨於單一化，尤其又開啟了更加刁鑽的「微批次」採購，使得過去產銷制度出現巨大變化。這現象的背後不只代表著烘豆師直接與產地接洽或是小農獨自找到買主，而是大莊園在烘豆師的特定要求下，指定購買某一時節某一產地的生豆，逐漸喪失了原有的混豆技術。

其實，咖啡的加工處理很像台灣的茶葉，儘管茶區有所謂的「冠軍茶」，但大部分的茶農寧可將最佳採收的茶葉打散，與水準相去不遠的茶葉混合調配，使得整體生產達到質量

兼具的平衡。混茶或是混豆本來就是生產者的專業工作。

在微批次盛行的年代，許多烘豆師喜迎產地客製化，確實挖掘到不少獨特產品。微批次的玩法相當有趣，但要是把眼光放遠，微批次也可能累死烘豆師。舉例來說，芒果咖啡館今年測試宏都拉斯寄來的生豆時，莊園一口氣寄來六十個樣本，並要求烘豆師必須立即測試、直接決定採購編號，否則兩天後這些生豆就會被無差別混合。為了搶得先機，比別人快一步挑出好豆款，烘焙師就必須連夜加班烘豆杯測才行，使得烘豆師的工作比以前來得繁複瑣碎。

光是一個莊園的一個季節就有這麼多的風

味，更令人頭痛的是，每一年又有這麼大的風味落差？隨著每年產區氣候變化，這樣的作業一再反覆，況且全世界有如此多的產區與

莊園，烘豆師你的一天有多少時間可用呢？

# BUSINESS MEMO

## 催落去！
## 你沒想過的烘豆經濟學

～～～～～

- 生豆購買，除了傳統向貿易商的購買模式，現在也發展出許多特別的合作型態，比如北歐組成產業社群如「Nordic approach」，以聯合採購從全球產區選購合適豆款，或者像Ninety Plus的Maker系列，透過優秀咖啡人的眼光挑選特殊生豆，將生豆品牌化，吸引不少微型店家追隨。

- 產地直購雖然浪漫，但還有「時間成本」與「運送成本」要克服，且還需要押上生豆的倉儲成本（詳見88頁「產地直購意想不到的風險」）。

- 儲存生豆原料所帶來的資金壓力，使台灣任何一家中小型咖啡烘焙廠，很少做到倉儲超過一個月，現行方法都是「即要即叫」的小量採購，可是，仰賴生豆商倉儲仍有風險，這時就會深切感受：一日沒有解決倉儲問題，烘豆師就一日沒有自由。

- 對於有意投入烘豆事業者，誠心建議將倉儲納入成本清單，倉儲設備的花費遠比想像的好入手，比起價格高昂的烘豆機，可說是一項值得的投資（詳見92頁「壓垮烘豆師的最後一根稻草」）。

- 烘豆這門產業演變到最後，就是食材、聯繫、挑選與運送的競爭，如何挖掘別人沒發現的商品，運用烘焙技術點石成金，開創出獨特性的烘豆師，才會在市場上顯現價值。

第一爆

請問咖啡師，
你為何走進烘豆室？

很多人會問，該在幾度下豆？

100

「你想要什麼味道？」我通常這樣反問。
「不知道。」也通常會得到這樣的回答。
有趣的是，當你都不知道的時候，
那又是為何而烘？

成為烘豆師的第一要素，
不是當你喝到一支豆子，
覺得「這就是我要的！」

而是當你喝到一支豆子，開始覺得：
味道不錯，可是如果再⋯⋯會更好。
這時，你才有必要跳下來，
去做出別人沒有的味道。

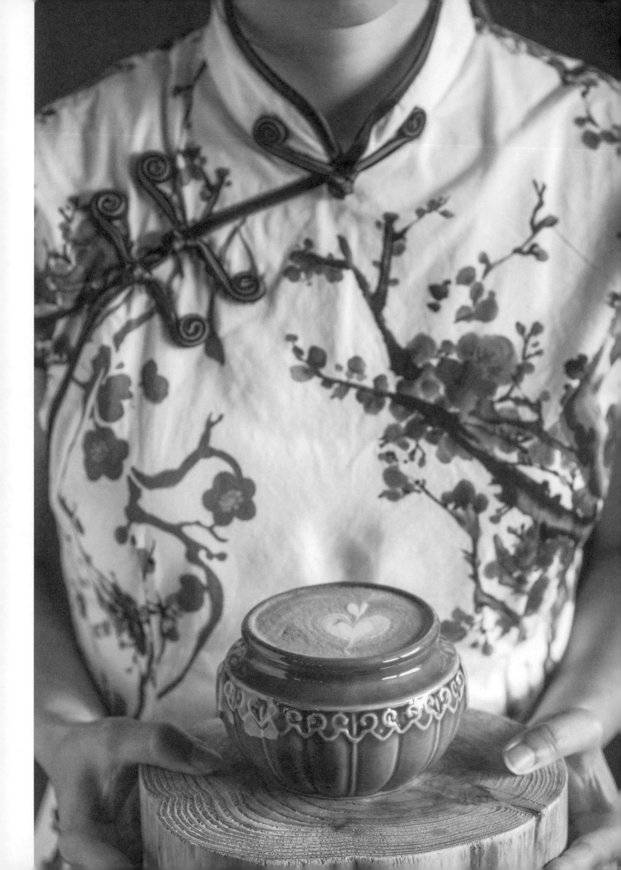

# 走進調豆的文藝復興

隨著單品咖啡熱潮臻於成熟，
意味著認識食材的準備工作完成，
接下來就是廚子大展身手，
動手「調豆」（Blending）的年代到了。

103

產地辣椒就不夠格稱辣⋯⋯這些話聽在廚師

不用北京鴨就烤不好，或是四川麻辣鍋沒有

廣州炒飯不用廣州米就炒出不來，北京烤鴨

不用某農場特定生產的蔬菜就無法完成嗎？

你有聽過，這個世界上有一種料理，如果

演，使得依賴產地成為一件相當危險的事。

潮持續不退的情況下，這種案例將一再重

就已揚言將漲價百分之三十，在單品咖啡熱

象必然引起炒作，去年巴拿馬才剛種下咖啡

了爭取產量有限莊園豆，供不應求的產銷現

當全世界的咖啡需求越來越高，所有人為

小心！藏在單品咖啡裡的陷阱題

耳裡想必可笑又荒謬，但這件事卻很可能發生在即將成為烘豆師的你身上。

## 風味不再是產地說了算

產地概念是一把雙面刃，它引誘烘豆師發現風味的美好，使之陷入其中不可自拔，最後又像抵著烘豆師的喉嚨，面對產區風味的變化落差，還是得強迫買單。

在許多咖啡專業書都提到不少關於咖啡產銷與風味變化的問題。每年莊園豆的風味肯定都會改變，這個觀念對於咖啡饕客來說，咖啡是農產品的事實很能夠被接受；可是對於泛飲用者來說，每隔兩個月或半年來採買

豆子，如果喜歡的風味不見了，只會被理解為走味，這也是烘豆師經營事業的致命傷。

曾聽過客人這樣質疑：「雀巢咖啡可以年年味道一樣，精品咖啡要是做不到的話，還算什麼精品？」對於需要「熟悉味道」來喚醒一日的咖啡常客而言，咖啡風味的細微變化很容易被察覺，他們對於這件事的難忍程度超乎想像。任何一位烘豆師即使解釋再多，當面對客人的無情打槍，也只能摸摸鼻子默默吞下。

## 調豆是烘豆師的自由之歌

在單品咖啡潮流下，影響烘豆師過度依賴

當烘豆師的生存命脈不被產地所掌握，才是真正擁有自由。

產地，只進行單一詮釋的時候，就好像威士忌酒廠押注在單桶原酒，放棄調和的能力，無法使產品達到均質均量。

烘豆師像廚師，扮演著料理者的角色，烘豆的學習不只在於如何烘好一支豆子，更在於烘豆師如何確實掌握了調配風味的技術：透過調豆來表現自我、回應客人、創作挑戰，同時也做到產地避險、穩定風味……

當烘豆師的生存命脈不被產地掌握，才是真正擁有自由，也拓展了更大的可能性。單品咖啡就好像頂級蔬菜直接汆燙品嚐，雖然那也是一種吃法，但透過料理讓食材有千萬種滋味，豈不是更美妙？當烘豆師的生存命脈不被產地所掌握，才是真正擁有自由。

烘豆師所要思考的面向如此多，市面上來來去去的豆款又這麼多，究竟該上哪些菜，該上多少菜，才能吸引客人上門？面對抉擇，有些人選擇做大牌檔，有些人選擇做專門店。

有能力當大牌檔固然不錯，可是每個產地的生產期不同，從採收就必須開始接洽試樣，種種行政作業讓烘豆工作變得極爲複雜，不論物力、人力都會超越一間工作室所能負擔；如果選擇當專門店，雖然可以深度經營，可日復一日只炒相同菜色，遇到怦然

106

心動的豆款只能含淚告別，似乎也不是自己想要的？

既然兩者皆非，不如趁此想清楚自己該賣什麼、不該賣什麼、什麼是差異化產品，然後把自己想像的產品線列開，逐一思考每支配方豆的取向……簡而言之，烘豆師應該想像自己是「總鋪師」，不是在烘一支豆子，而是在設計一套宴席。

設計豆單時，想像自己正在規劃整桌宴席，這時你會知道紅蟳米糕、烏骨雞湯、圓蹄這些眾所期待的經典料理必不可少，中間穿插的獨門功夫菜則是拿來提升印象度的口碑款，另外像是可以隨季節輪替的冷盤或小菜，可以設計的獨創特別，讓饕客一吃就稱

讚到彈舌。一套宴席要能兼顧兩種客群，喜歡經典熟悉風味的，或是喜歡探索挑戰精神的，怎麼設計出面面俱到的豆單，就是烘豆師必須苦練的「手路」了。

# 芒果咖啡的咖啡全席

在第三波革命之後，烘豆師的工作不會只在機器前，不只是「from bean to cup」，而是「from marketing to brand」，在決定了豆單之後，烘豆師的工作還沒結束，接著你還要知道怎麼去命名與包裝、描述風味，甚至透過故事讓每支豆子的風味可以被想像、為品牌注入生命力……

## COUNTRYMAN

### 【鄉巴佬】

以故鄉為發想的招牌豆款

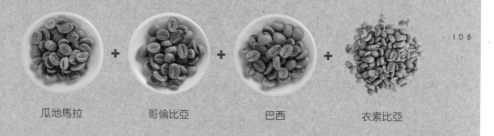

瓜地馬拉 ＋ 哥倫比亞 ＋ 巴西 ＋ 衣索比亞

## FRENCH

### 【法國佬】

照顧重烘焙愛好者的口味

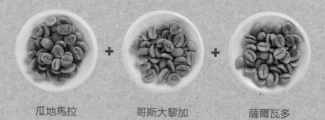

瓜地馬拉 ＋ 哥斯大黎加 ＋ 薩爾瓦多

# SMOKEY PAPA

【煙燻老爹】
向義大利配方致敬

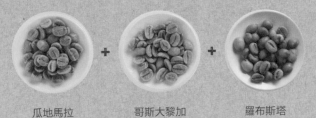

瓜地馬拉　　　哥斯大黎加　　　羅布斯塔

# BOND GIRL

【龐德女郎】
向義大利配方致敬

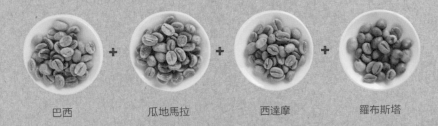

巴西　　　瓜地馬拉　　　西達摩　　　羅布斯塔

# SAMBA LADY

【森巴女郎】
從產地避險概念出發

巴西　　　宏都拉斯　　　薩爾瓦多

烘豆師應該想像自己是總鋪師，
不只是在烘一支豆子，而是在設計一套宴席。

## BERRY GIRL

### 【黑妞美莓】

對應鄉巴佬的另種水果風味

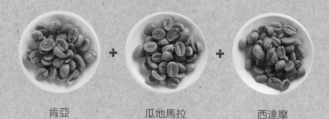

肯亞　　　　　瓜地馬拉　　　　西達摩

## BLUE MOUNTAIN

### 【藍山風味】

重現台灣人喜愛的古典口味

巴西　　　　　瓜地馬拉　　　　哥倫比亞

## 從威士忌經驗看調和與避險

烘豆師所面臨的風險，一則來自產地，一則來自消費市場。當產地有所變化，怎麼因應調整，依然穩定上菜，考驗烘豆師的智慧。另外就是消費市場的喜好難以捉摸，是否有足夠可以照顧不同需求的產品線，在消長之間取得平衡？

### 產地難捉摸，避險基金你買了嗎？

被形容為「點水成金」的威士忌，無庸置疑是全世界最成功的釀酒經濟，從各大威士

忌品牌歸納出的成功操作模式，多少可以成為調豆思考的指路明燈。曾有新聞媒體報導，二○一一年到二○一六年間蘇格蘭威士忌的總銷售額達到四十億八百九十萬歐元（約一千三百二十一億台幣），在短短四年間增加了一億五千三百萬歐元，銷售量比去年增加六千萬瓶——人人都知蘇格蘭威士忌的風味成形取決於在橡木桶裡沈睡的年數，要無端無故突然生出這六千萬瓶的產量，怎麼辦到的？學問就在調和（Blended Whisky）裡。

威士忌之中的「單一麥芽」（Single Malt）與「調和威士忌」（Blended Whisky）就好像是咖啡裡的「莊園豆」與「配方豆」，前

者注重產地風土，後者注重風味本身。威士忌調和歷史源自一八五三年，最初目的來自「避險概念」，政府允許蒸餾廠混合不同酒齡以達統一風味，使威士忌成為保稅商品，此觀點同樣也可套用在調豆上。例如，芒果咖啡館的第四號配方豆「森巴女郎」就是建立在「降低風險」概念下所完成的創作。

## 穩定風味的大合唱式調豆手法

森巴女郎這支配方豆顧名思義使用大量拉丁美洲豆款，以哥倫比亞、巴西、瓜地馬拉、薩爾瓦多四種豆款採平均比例混烘，並使用接受度最廣的中焙度，降低普遍消費者

不喜歡的酸與苦，展現中南美洲豆款特色的核果奶油調性。會以拉丁美洲產區產量豐沛，

最初思考是拉丁美洲豆款爲組合，會以拉丁美洲產區產量豐沛、不虞匱乏，再者是選擇多樣，彼此互相替代性高，不會因爲某產區減產，就找不到同質性的材料。

在避險觀念下，選擇透過「大合唱」式的調豆手法，即使同一個聲部抽換掉幾名歌者，仍然不影響曲調優美，尤其像前年薩爾瓦多因爲葉銹病減產百分之五十、巴西乾旱減產百分之四十的重大農災時，森巴女郎配方豆也還能找到相近豆款來替用，持續供應穩定風味，不因產區變異而「被絕版」。

## 詭譎市場下的預防性配方豆

烘豆所面臨的風險之二，在於「口味」。

咖啡消費市場也如餐飲業，當哈日潮流興起時，壽司、拉麵、丼飯大熱賣，當韓風興起時，韓式燒肉與泡菜料理當道，面對消費者多變難測的喜好，誰又能確實掌握下一波潮流。

舉例來說，爲了預防淺焙式微，加上自覺有義務重視深焙，芒果咖啡館創造了第二支配方豆「法國佬」，概念是以焦糖化指數明顯的法式烘焙爲主，選用瓜地馬拉、哥斯大黎加、薩爾瓦多產區具有煙燻、焦糖、奶油味的豆款，特別挑選軟硬度、含水率、密度

相近的品種，使混烘到達二爆出油的時候可
以一致展現風味。

餐飲如是，咖啡亦然。走過三波咖啡革
命，我們已經看見口味喜好從義式而單品，
從前流行炭燒咖啡，現在則是北歐淺焙，加
上年齡增長影響口味變化……為了因應趨
勢，烘豆師的練習也要方方面面，就像練拳
頭也要練刀劍，遠攻近打都行。

# 借鏡威士忌秒懂何謂豆單策略

談到威士忌，就不得不提全世界最屬害的行銷品牌「約翰走路」（Johnnie Walker）。約翰走路雖以調和威士忌起家，旗下產品卻可細分多款，除了供應大眾消費市場的普款酒，也有來自單一酒窖、風味橡木桶、窖藏陳年的限定酒，以及針對不同市場與節慶所推出的紀念酒。外觀看來都是金黃液體的威士忌卻能玩出如此多花樣，相當值得烘豆師借鏡思考。

# 用普款與典藏款思考分眾市場

一個威士忌品牌通常會將產品線區分為幾大類，讓產品線基本上滿足泛飲用者的多種喜好，同時也兼具變化性。這就好比烘豆師在生豆選樣時，有時會發現令人驚艷的品種，這些太好、太獨特、太有趣的豆子無法進入配方怎麼辦？這時可以想像酒商有時會針對風味特佳的年份特別推出或是精心打造陳釀款的限量作法，讓單一產區豆款獨立呈現，帶領飲者前往領略風味的各種可能。

用麥芽來比喻莊園的話，威士忌的「單一純麥」就是單一莊園豆、「純麥」就是特定產區多重莊園的調和。調和的用意在混合不同

質地的威士忌，創造出一致且穩定的風味，因此調和在穩定品質上具有相當大的助益，也成了威士忌消費市場可以大開的原因。

以威士忌來思考烘豆，當烘豆師在面對「泛飲者」市場，需要設計幾款類似調和威士忌的「普款」商品，在面對專業「品飲者」市場時，則需要設計出幾款口味特殊的「典藏」商品。

## 滿足品飲者探索的好奇心

在這概念之下，芒果咖啡設計一款系列產品「帶你喝咖啡環遊世界」，每個月設計不同主題，按照命題挑選符合主題卻風味截然

不同的數款產地咖啡，例如「藝伎主題月」挑選了來自翡翠莊園（La Esmeralda）、哥斯大黎加DOTA、哈特門莊園（Hartmann Estate）、哥倫比亞雲霧莊園（Las Nubes）、巴拿馬聖特瑞莎莊園（Santa Teresa）……在一個主題下的品飲比較，讓品飲者可以更加細微地探索產地風土滋味的變化。同時，很特殊卻很小批次、無法用來入列配方的豆款，在這個時候就可以客座上場，打一場難得精彩的賽事。

芒果咖啡依照不同主題，每月挑選風味相異，
不同產地的咖啡，讓消費者用味覺來旅行！

## POINT

除了以普款與典藏款，做出不同分眾，
每年還會有獨特的限定豆、賀歲豆、節
慶豆及每月的環遊世界組合包，以多元
的彈性思維，擺出烘豆者的咖啡宴席。

## 瀑布下打坐的自我修煉

在芒果咖啡的產品線中，借取威士忌精神的還有「中秋節慶豆」與「賀歲年豆」，「中秋節慶豆」像是即興演出，「年豆」則像是修業測驗，對於烘豆師是兩種不同的練習。

從開始烘豆至今，芒果咖啡嘗試系統性的發展「年豆」產品迄今已八年，「年豆」顧名思義即是在新年期間推出，除了是一款應景的節慶產品，對咖啡館本身也具有總結過去一年、展望未來一年的特殊意義。

芒果咖啡將年豆的創作設定為精進技術的方法，通常會用一整年的時間來發想，主要用意是為了讓人們認識芒果咖啡每年不斷開發的烘焙技法，從早期的直火烘焙、熱風烘焙到後來運用分烘手法等，利用開發產品的機會，學習新的技巧，拓展烘豆的可能性。

分享兩支較有趣的年豆設計，命名為「美杜莎」的蛇年賀歲年豆，主要概念來自一支，由台灣能見度頗高的生豆商所引進的日曬曼特寧。傳統曼特寧採用半水洗處理（又稱濕剝法），給人印象多半是草本香氣居多，或許再帶點堅果奶油味，無論如何與

「水果」是沒有半點連結的。可是，當曼特寧採用日曬處理法後，卻意外散發出濃郁的百香果香，當生豆商引進這支豆子時，驚豔風味一時之間迷倒各大咖啡館，引起一窩蜂採購熱潮。

雖然生豆商很快就將存貨銷售完畢，後續衍生的價格崩盤卻使好商品意外成了鬼見愁。這個市場危機恰好給芒果咖啡出了一個練習題，為了規避同質性產品的價格競爭，勢必要讓這支豆子「好上加好」才行。因此以分烘手法處理日曬曼特寧，分為淺、中、深三種不同焙度，少量（約百分之二十）瓜地馬拉則刻意用極慢速烘焙，使每顆豆子從外而內完整焦糖化。如此一來，風味的前段

展現日曬曼特寧的草本香氣，中段則是迷人的百香果香，後段則利用瓜地馬拉的油脂與乳味去補充核果奶油調，並以焦糖香修飾日曬曼特寧後段不討喜的藥草味，用截長補短的手法修飾缺點。

## 節慶就是最佳的市調機會

除此之外，年豆的玩法也可以很跳躍，在爲馬年創作的「人頭馬」上，則是直接用「馬」字來發想，把手中所有帶「馬」字的豆子列出來，在這個選擇範圍內進行調豆創作，探討配方的衍伸性與故事性。

在神話故事裡，人頭馬在神話故事亦爲專

司「酒」的酒神，這款年豆也希望可以融入酒的風味，特別找到一支名爲「風漬馬拉巴」的豆款，在漫長海運過程浸淫在高濕的海風環境裡，使得風味帶有普洱味與穀物味，後味展現並不細緻。可是，風漬馬拉巴具有酸度很低、油脂感很高的特色，在烘焙手法下所強化的口感意外帶有釀酒的味道，很符合酒神的意涵，也成了這支年豆的主要調性。

在新年開始，藉由賀歲將年豆分享給老客人，對芒果咖啡是一件相當重要的事。尤其新創作的年豆倘若可以得到老客人的認同，就如同通過味道的審核考試，有機會成爲咖啡館的常態商品，對烘豆師來說是最直接的市場測試。

## 用味道呼應台灣生活

一款新產品要上市發售，前端必定經過漫長的反覆修正與測試，一帖成熟的配方豆要完成，同樣也需要耗費大量精力與時間。那就像雋永的歌曲耐聽動人，需要很久的編曲跟堆砌，中秋節慶豆就像即興Jazz，編曲雖然不見得嚴謹，當下的渲染與共鳴卻是相當直接，有時也能帶給聆聽者新鮮的體驗。

咖啡櫻桃的採收期從十月到隔年三月，中秋之前正好是咖啡豆處理完畢，烘豆師手上擁有最多產區與風味可選的時候，扣合著中秋節主題進行創作，也有比較多揮灑的空間。例如，在羅布斯塔豆的系統裡精挑出具有花生、核桃、杏仁等多重果仁風味，並利用烘焙手法產生的紅糖香氣，以及刻意極淺烘留下一小段生豆味來呼應豆沙，製造出「豆沙蓮蓉月餅」的風味口感。

另外一款中秋節慶豆則是使用來自哥倫比亞「湖泊莊園」與「魅力莊園」的兩支日曬豆，另外加上少許哥斯大黎加「寶藏莊園」日曬豆完成。這支配方用了很多日曬處理法的豆子，手法上以極深焙營造煙燻焙烤的味道，對比極淺焙產生的茶香，前中後味從煙燻、果香到茶味的轉換，像是烤肉之後坐在月下吃水果喝茶，直接以味道呼應中秋過節生活，也讓咖啡取代茶成為烤肉解膩的飲品新選擇。

## 混烘 vs. 分烘，小廠出線的勝負點

如果從設備機械產能來看，中小型烘豆廠要戰勝的機率十分渺茫，可是就獨特性與細緻度而言，卻是小廠得以勝出的重要利器。

以烘豆手法舉例，配方豆的烘焙普遍多採用「混烘」（先混後烘），把來自不同產區的生豆混合，同時在烘豆機裡加熱完成，就像把所有食材都丟進大鍋炒一樣。為何大部分烘豆廠都是「混烘」先決，主要是因為採用「分烘」（先烘後混），將一支一支豆子個別烘好之後再進行調配，是一件相當麻煩的事。再者，如果要烘一支四百公斤的配方

豆，很可能要建造一座大如操場的攪拌室，

才可以將所有分烘的豆子集合起來混合。

在條件限制下，對於大型烘豆廠而言，細

緻的分烘受限於場地與設備，執行起來耗時

費工，因此採用較難控制品質的「混烘」也

是不得已。關於這點，產量少的中小型烘豆

廠反倒沒有包袱，可以利用少量生產特性，

做到大廠無法達到的精緻烘焙，像是分烘或

是加入前置挑選程序的均勻混烘，都是小型

烘豆廠可以出頭天的契機。

再者，烘豆師的味蕾經驗還是主導配方豆發

想的主要關鍵。任何創作都是人生經驗的體

現，就像作家會去回溯家族史，畫家會去追尋

故鄉風景，烘豆師也像其他料理人一樣，賞

味直覺也是深受兒時經驗的影響。當然，隨

著年紀越長，人們能夠透過學習改變喜好，

但大抵上一地或一區所標記的風味特徵，就

好像血液裡的DNA，具有高度辨識性。

這塊土地居住者所熟悉的味道，對於別塊

土地上的人來說，可能是極為陌生的；但有

時候，卻也可能因為某些食材具有的相似滋

味，使得遙遠的地球兩端可以產生共鳴，而

接受了「既熟悉又陌生」的味道──這又意味

了什麼？也就是說，台灣的烘豆市場雖然不

大，卻也沒有想像中來得小，當只有台灣烘

豆師才能調出屬於台灣的味道時，在越在地

越全球的論述下，每位烘豆師都握有一張通

往「唯一」的車票。

## 味蕾經驗是創作配方的繆思

芒果咖啡的第一支配方豆豆「鄉巴佬」，就是以烘豆師喜歡的味道為出發。很多人都對鄉下也有好咖啡感到十分意外，芒果咖啡在那種不服輸的心情底下，想為這塊土地創造一支具有代表性的豆款，希望這支豆子聞起來不用特別香，喝起來卻相當順口，並具有長遠的後段風味——這支豆款的風味正是在描述對鄉下人的印象，在那俗俗的外表底下，其實擁有很多智慧，鄉下人是很有料的。

怎麼烘出雲林的代表味？是個好問題。首先，雲林古坑是有名的柳丁產區，再加上柑

橘調剛好又是台灣人較容易辨識的味道，於
是便決定以百分之五十衣索比亞水洗耶加雪
菲爲基礎，並在烘豆過程刻意柔化香氣，在
味道上做了許多加強，使耶加雪菲的果汁感
更貼近柑橘味；至於剩下的百分之五十，
則是混合中南美洲豆款（瓜地馬拉、薩爾瓦
多、巴西），藉由巧克力味的深沈爆發力，
讓咖啡的後段風味可以推展開來，在口中留
下綿長餘韻。

取自生活經驗的想像，讓芒果咖啡順利完
成第一支配方豆，在已知的生活經驗裡，還
有很多類似的案例可供參考。像鳳梨酥告訴
台灣人，熱帶水果加上焦糖與鳳梨香會令人
上癮，水果切盤則是證明了番茄、糖、薑、

甘草的組合，是如何具有衝突美學。當一名
烘豆師將瓜地馬拉的巧克力味、巴西的烤榛
果香與哥倫比亞的焦糖味放在一起，任何一
位台灣人喝了都會立即明瞭，那不正是從小
到大所熟悉的「金莎」巧克力風味嗎？

這些與生活經驗相謀而深受喜愛的經典味
道，就是烘豆師所要去學習的部分，所以烘
豆師除了要瞭解遙遠的咖啡產地，同時也要
回過頭來親近自己的土地，才能做出深透人
心的滋味。

# 以咖啡呼應台灣生活

烘豆師所要學習的不只烘豆技巧，
還有與生活經驗相謀的經典味道。
除了瞭解遙遠咖啡產地，
也要回過頭來親近自己的土地，
才能做出深透人心的滋味。

# BUSINESS MEMO

## 催落去！
## 你沒想過的烘豆經濟學

∞∞∞∞

◗ 當全世界咖啡需求越來越高，所有人為了爭取產量有限莊園豆，供不應求的產銷現象必然引起炒作，去年巴拿馬才剛種下咖啡就已揚言漲價30%，在單品咖啡熱潮持續不退的情況下，依賴產地成為一件相當危險的事。

◗ 產地概念是一把雙面刃，引誘烘豆師發現風味的美好，又像抵著烘豆師的喉嚨，面對產區風味的變化落差，還是得強迫買單。

◗ 對咖啡饕客來說，咖啡是農產品的事實很能被接受，可是對於泛飲用者來說，每隔兩個月或半年來採買豆子，如果喜歡的風味不見了，只會被理解為走味，這也是烘豆師經營事業的致命傷。

◗ 烘豆師應該想像自己是「總鋪師」，不是在烘一支豆子，而是在設計一套宴席。在避險觀念下，選擇透過「大合唱」式的調豆手法，即使同一個聲部抽換掉幾名歌者，仍然不影響曲調優美。

威士忌中的「單一麥芽」與「調和威士忌」就好像是咖啡裡的「莊園豆」與「配方豆」，前者注重產地風土，後者注重風味本身。用威士忌為借鏡，以普款與典藏款來思考分眾市場。

在第三波革命之後，烘豆師的工作不會只在機器前，不只是「from bean to cup」，而是「from marketing to brand」。在芒果咖啡的產品線中，借取威士忌精神的還有「中秋節慶豆」與「賀歲年豆」。「中秋節慶豆」像即興演出，「年豆」則是修業測驗，對於烘豆師是兩種不同的練習。

對於大型烘豆廠而言，細緻的分烘受限於場地與設備，執行起來耗時費工，因此採用較難控制品質的「混烘」。關於這點，產量少的中小型烘豆廠反倒沒有包袱，可利用少量生產特性，做到大廠無法達到的精緻烘焙，像是分烘或是加入前置挑選程序的均勻混烘，都是小型烘豆廠可以出頭天的契機。

當一名烘豆師將瓜地馬拉的巧克力味、巴西的烤榛果香與哥倫比亞的焦糖味放一起，任何一位台灣人喝了都會立即明瞭，那不正是從小到大所熟悉的「金莎」嗎？這些與生活經驗相謀而深受喜愛的經典味道，就是烘豆師必須學習的部分。

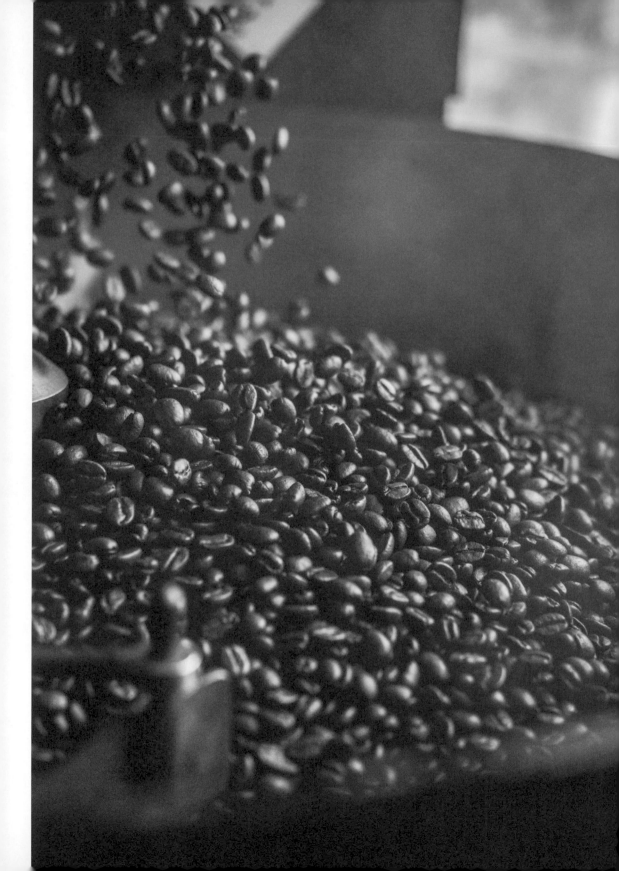

# 芒果牌烘豆風格大哉問

<span style="float:right">2</span>

風味對決猶如一門深奧武林，
如何讓消費者拜入門下成爲鐵粉，
面對大衆與小衆市場，該普羅還是該奇巧？
芒果教派教你見招拆招！

芒果咖啡館的老二哲學

當你問一名烘豆師爲何烘焙？很多烘豆師都會回答：「因爲我想做出獨特的味道，做出有自己風格的咖啡。」可是何謂烘豆風格？你的烘焙風格是什麼？你的烘焙跟別人有什麼不同？這一連串問題往往逼得烘豆師語塞。而在被這些問題打臉了八百次之後，身爲烘豆師也不得不謹愼面對。如果眞要定義芒果咖啡的烘豆風格，那可能會是「老二風格」吧。

哪一支豆子爆紅，大家就一窩蜂地烘，「跟風」是烘豆市場最常見的現象。雖然遵循市場法則可以省去很多行銷上的麻煩，卻很容易讓一名烘豆師散失了自己的獨特性。

對品飲者來說，烘豆師的鑑別度極為重要，常是他們決定是否消費的主因。

可是，也有為了建立鑑別度而走偏激路線的烘豆師，例如將豆子烘得特別深或特別淺，風味雖然獨特，但往往只能抓住小眾市場。這方法或許適用於自家烘焙咖啡館，但站在烘豆商的立場，還是希望自己的產品可以被廣泛接受！

### POINT

#### 樹立鑑別度不等於在
#### 大眾與小眾之間做選擇！

初入門的烘豆師往往誤會很大，把極端風格當成樹立鑑別度的手法，迫使自己得在大眾與小眾市場做抉擇。或許有人會問，市場上不是也有很多「極端風格」的咖啡館，生意都相當不錯啊！舉例來說，在台中相當知名的「咖啡葉」咖啡館，雖然以「酸咖啡專賣店」與「六分鐘快烘黑珍珠」的名號廣為人知，但其實店內也提供多款不酸的咖啡與廣受歡迎的義式咖啡、蛋糕等，從菜單設計可見經營者在抓取大眾與小眾平衡點的細膩思考。

任何一種風格獨特的咖啡，只要有一群擁戴者，必然就有一群批評者，那像是深焙咖啡不受淺焙品飲者所好，淺焙咖啡讓深焙擁戴者深惡痛絕一樣。但是——難道沒有大家都覺得好喝的咖啡嗎？這個問題的答案，就是芒果咖啡想深入探討的。

## 退一步海闊天空，客人才能恬恬喝三碗公

所有經驗都告訴我們「只要有皇榜，就會有程咬金」，風味之間的喜好對決猶如一門深奧的武林。可是，當所有矛頭都指向第一名的時候，總會發現第二、三名比較不受注目，當個老二或老三似乎活得比較輕鬆自在……

「如果把自己的風格定位為老二的話，是不是人們就比較能持著欣賞的心情來看待？」

在這個想法下，芒果咖啡定調自己是從極端退一步的「老二」，希望展現出咖啡柔和、不刺激的風味，著重於口感變化與後味轉折，雖然犧牲了一點奔放洋溢的香氣，卻仍然保留輕盈氣息，或許這樣的咖啡會比較適合芒果咖啡的客人。

是的，「適合芒果咖啡館的客人」這句話非常重要。烘豆產業常見一種現象，人人都覺得自己的咖啡最棒，可是卻鮮少站在他人的立場，考慮品飲者的感覺。即便是完全本位主義的自家烘焙咖啡館，在啟動烘豆機的那刻起，就注定烘出來的不會只是自己喝而

133

已；既然如此，「想烘給誰喝」應該是烘豆師最應該思考的事。

## 跳出是非題框架，用申論題重新思考

做為一名烘豆師最常思考的問題，當然是自己的口味能不能禁得起消費者的考驗。能夠理解並回應大家的期待，是身為一名烘豆師的重要功課。舉例來說，芒果咖啡投身烘豆的前三年，刻意想做一支差異化產品，把大多都用淺焙呈現的耶加雪菲烘到近二爆，使那風味從「花香加果汁感」轉變成「烤地瓜加柳橙汁」，雖然也不錯，可是欣賞者就不那麼多了。

許多人聽到這裡，不免要問：難道烘豆師就只能取悅市場才有生意？要是這樣解讀的話，恐怕也太偏頗。解答泛飲者的問題，烘豆師或許不應陷入對與錯的糾葛，而是要設法從是非題跳出來，用申論題的角度來思考──在期待之下，能怎麼發揮？這豈不是把困境轉化成一項還不錯的挑戰？

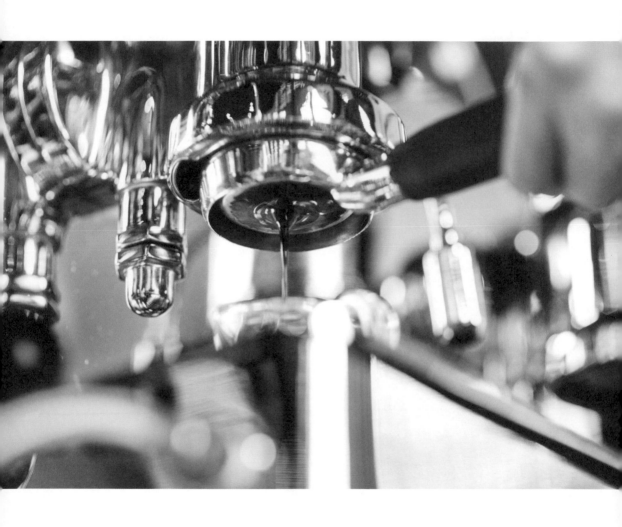

INDIA
【印度】

TAIWAN
【台灣】

INDONESIA
【印尼】

# MANGO'S SELECT

芒果咖啡愛用豆款大解密

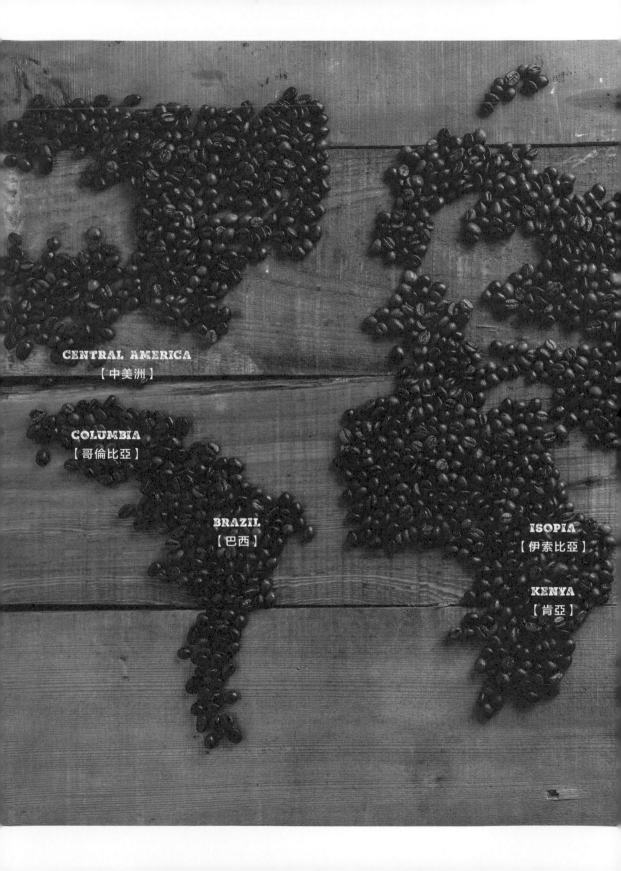

CENTRAL AMERICA
【中美洲】

COLUMBIA
【哥倫比亞】

BRAZIL
【巴西】

ISOPIA
【伊索比亞】

KENYA
【肯亞】

# 烘豆師的風味邏輯

與咖啡豆對話是烘豆師最重要的功課，但烘豆師對味道必須學會歸納，對於產區出現喜愛的風味，自己定調出每個產區的獨特意義。例如，巴西是芒果咖啡的奶油核果、薩爾瓦多是芒果咖啡的巧克力、瓜地馬拉是芒果咖啡的牛奶巧克力。當烘豆師對食材建立系統化理解，在往後作業才懂得怎麼增加或拿掉味道。

針對芒果咖啡愛用豆款，依照風味主要可分為「水果」、「核果奶油」、「巧克力」、「焦糖」、「香料」等，廣受歡迎的水果風味又區分為「莓果」與「柑橘」兩大類系統，讓消費者可以有不同選擇。在每個類別內，主要豆款之外，通常會在另個大陸挑選備用豆，以防止產地發生產量不足、採購競爭、價格哄抬等，導致無豆可用的窘況。

## CITRUS SERIES
### 【柑橘風味】

柑橘風味的挑選很鮮明，選擇一支美洲豆與一支非洲豆，水洗耶加雪菲在花香的表現很好，幾乎是所有人最喜歡的咖啡，也是配方豆用上最多的豆款，但是考慮氣候或病害可能導致收穫質量波動，為了避免所有雞蛋都在一個籃子的危險，在地球另一端也找了相同柑橘風味的艾茵赫特。艾茵赫特是很穩定的莊園，這支豆子除了柑橘風味，還帶有紅肉哈密瓜的甜感，既可以勝任配方表現，也可以當成季節性的主打。

**1**　1

**2**　2

- - - - - - - - - - - - - - - - - - - - - - - - -

**1** 耶加／金蕾娜安巴亞鎮席林加村 Lot6 G1／水洗
**2** 瓜地馬拉／艾茵赫特 黃卡杜艾／水洗

## BERRY SERIES
### 【莓果風味】

同樣都是莓果風味，豆子的思考邏輯是希望讓客人
有選擇性，例如衣索比亞西達摩是現在最受歡迎的
產品，可是巴拿馬日曬豆的乾淨度很好，對於不喝
非洲豆的客人來說，也可以在美洲找到相同味譜。
雖說每個大陸都可以找到風味相近的豆款，但芒
果咖啡的採購邏輯是「找輕盈往美洲、找厚實往非
洲」，另外加入的橡木桶水洗具有特殊酒釀風味，
是一支瞄準嚐鮮的特色商品。

1　巴拿馬／柏林娜莊園／日曬
2　西達摩‧古吉夏奇索‧鄧比屋
　　多鎮‧吉吉莎處理廠‧Lot7
　　／日曬
3　肯亞／瓦姆古瑪處理廠‧AA
　　／水洗
4　橡木桶／哥倫比亞聖荷西莊
　　園／橡木桶水洗
5　艾利達／巴拿馬‧艾利達莊
　　園／日曬

1　　　2　　　3

4　　　5

1　　　　　2　　　　　3

## DRUPE SERIES
### 【核果奶油系列】

巴西日曬豆具有厚實奶油風味,是很多配方豆愛用的基底,由於巴西日曬豆廣受烘豆師歡迎,容易產生全球供貨的爭奪戰問題,為了保險起見在印度挑選同樣具有奶油香氣的麥索金磚當成備用豆,印度豆普遍酸度不高,非常濃郁香醇,接受度也很高。另外,羅布斯塔則是一支很特殊的豆子,油脂含量高,在少數配方中只要加入10-20%就可以創造很好的稠度,使配方豆在義式萃取的咖啡脂層(Crema)表現大幅提升。

1　印度／麥索金磚
2　巴西／聖塔露西亞莊園／日曬
3　羅布斯塔

## CHOCOLATE SERIES
### 【巧克力系列】

擁有巧克力風味的豆款在瓜地馬拉與薩爾瓦多都有很多選擇,勝利莊園是芒果咖啡在去年杯測表現中最好,不僅巧克力風味明顯厚實,採購價格也很漂亮,同樣也是可以穩定供貨的好產區。
為了滿足所有人品飲咖啡的需求,去咖啡因產品選擇人見人愛的巧克力風味,以最廣接受度讓這支產品可以抓取最大客群。

1

2

1　瓜地馬拉／勝利莊園／水洗
2　去因(瑞士水洗法)／衣索比亞西達摩／日曬
　　G3

1   2   3   4

## CARAMEL SERIES
### 【焦糖系列】

焦糖系列豆款大部分集中在中美洲，中美洲是以小國為主，對比南美洲的咖啡產量，產量表現不特別優異。儘管如此，中美洲的咖啡卻是以量少質精勝出，加上因為與台灣有國際邦交關係，進口貿易買賣相當便利，且價格也漂亮，很容易在這裡挖掘到超值的豆款。

1   哥斯大黎加／牧童莊園／水洗
2   薩爾瓦多／勇士莊園／蜜處理
3   阿里山／吾佳莊園／蜜處理
4   宏都拉斯／亞歷山卓莊園／水洗

141

## SPICES SERIES
### 【香料系列】

曼特寧產於亞洲印度尼西亞的蘇門答臘，別稱「蘇門答臘咖啡」。曼特寧具有很特殊的香料味與厚實感，是某些配方豆的必備要素，更是經典「摩爪配方豆」不可或缺的材料。除此之外，曼特寧的純飲表現也不錯，不少老咖啡人獨鍾這味，可說是烘豆商必備的豆款，當然印尼距離台灣較近，在取得上也具有優勢。

1   阿里山／吾佳莊園／水洗
2   曼特寧／蘇門答臘‧林東省／水洗

※在豆款名稱當中，英文字「Lot」代表「批次」，G1、G2 、AA、PB、SHB……等英文數字組合代表品質分級，每個產區的分級規則不同，有依照豆型、大小、美觀、瑕疵率、杯測表現區別，上述豆款的「G1」為當地採購最高等級。

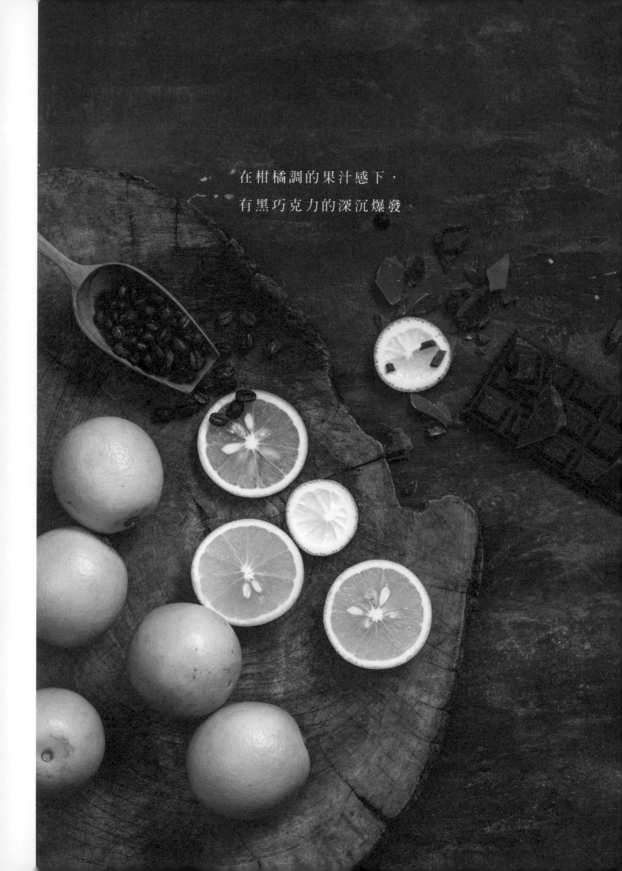

在柑橘調的果汁感下，
有黑巧克力的深沉爆發。

# COUNTRYMAN

## 鄉巴佬

---

豆子組成

**50%**
中南美洲混合豆款

**50%**
水洗耶加雪菲

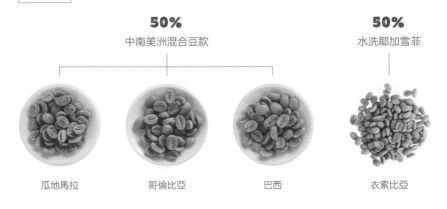

| 瓜地馬拉 | 哥倫比亞 | 巴西 | 衣索比亞 |

143

---

**風味描述**　烘豆過程刻意柔化香氣，卻加強味道上的表現，使耶加雪菲的果汁感更貼近柑橘味，後段為中南美洲豆巧克力味的深沈爆發，讓咖啡在口中留下綿長餘韻。

---

**發想過程**　鄉巴佬是芒果咖啡館的第一支配方豆，出發點是為了回應雲林這塊土地，於是以古坑特產「柳丁」為概念所創造的豆款，在風味上希望表現出含蓄綿長的感覺，回應鄉下人在俗俗外表底下，其實是很有料，很有智慧的。

---

**適合用法**　手沖、冰釀、義式

使用焦糖化指數高的法式烘焙，
帶出煙燻、焦糖與奶油風味。

# FRENCH

## 法國佬

豆子組成

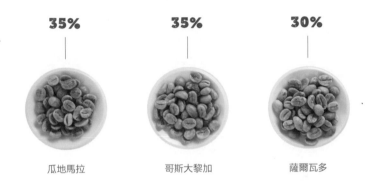

35%	35%	30%
瓜地馬拉	哥斯大黎加	薩爾瓦多

---

風味描述　　選用產區具有煙燻、焦糖、奶油味的豆款，特別挑選軟硬度、含水率、密度相近品種，使混烘到達二爆結束時可有一致風味。

---

發想過程　　在淺焙咖啡當道的年代，從前重烘焙的美好漸被遺忘，身為精品咖啡的詮釋者，似乎有必要為重烘焙說點話。法國佬採用焦糖化指數明顯的法式烘焙，讓品飲者有不同選擇，也為下一波潮流變化準備，是一支具有「避險」概念的豆款。

---

適合用法　　手沖、濃縮、冰釀

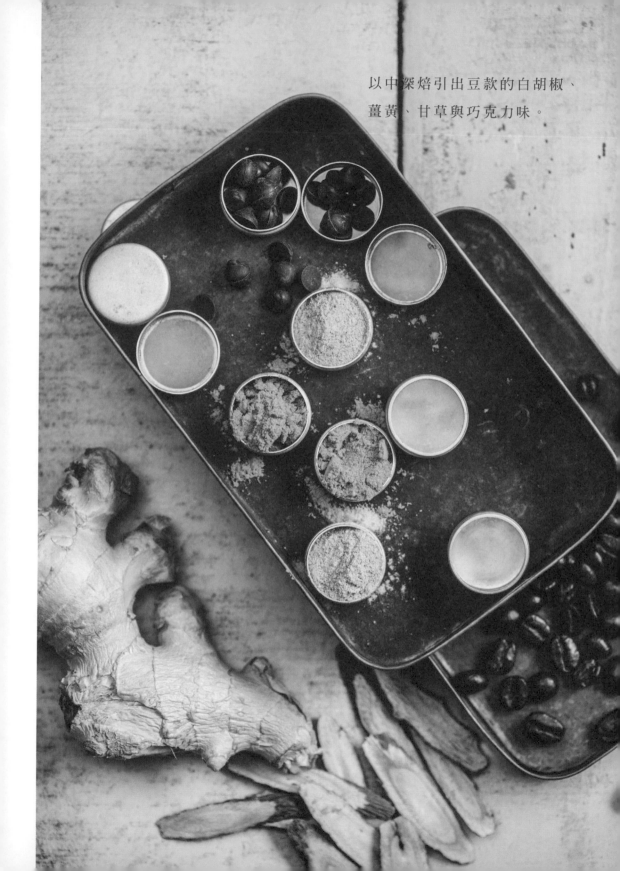

以中深焙引出豆款的白胡椒、
薑黃、甘草與巧克力味。

配方豆 No.3

# SMOKEY PAPA

煙燻老爹

豆子組成

40%	40%	20%
瓜地馬拉	哥斯大黎加	羅布斯塔

風味描述

以煙燻巧克力風味為主，哥斯大黎加提供了類似白胡椒、薑黃、甘草混合的香料風味，些許羅布斯塔則添增了奶油香氣。

發想過程

煙燻老爹與龐德女郎為同時期設計的商品，都是以義大利配方為靈感創作，但與過去使用100％阿拉比卡的手法不同，使用羅布斯塔調整油脂含量，讓稠度有更好表現。這兩支配方都是中深焙產品，提供兩種不同風味選擇，煙燻老爹採用二爆密集，龐德女郎為二爆開始（Touch），前者完全不酸，後者帶有一絲酸味。另外，兩者都採用混和大鍋烘，並以一公斤大包裝販售，逼近量販店的定價策略，主要訴求需求量大的辦公室咖啡或是重度飲用者市場，提供消費者經濟實惠價格，卻可以喝到新鮮現烘的精緻咖啡。

適合用法

美式咖啡機、手沖、咖啡牛奶

綜合了莓果、焦糖、核果
與豐厚的油脂感。

# BOND GIRL

龐德女郎

---

豆子組成

**25%**	**25%**	**25%**	**25%**

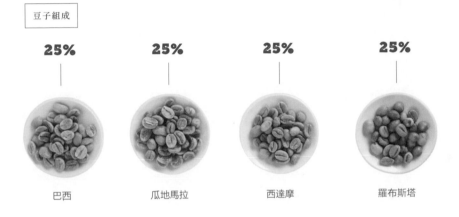

| 巴西 | 瓜地馬拉 | 西達摩 | 羅布斯塔 |

149

---

風味描述

西達摩的綜合莓果調、瓜地馬拉的焦糖味，以及羅布斯塔的豐富油脂，加強了巴西的核果調，這支咖啡具有豐富的油脂，就像沙拉淋上橄欖油，把很多滋味結合在一起。

---

發想過程

梅納反應是烘豆最美的過程，這支配方主要展現焦糖化風味（中深焙），同時也平反羅布斯塔在台灣的劣質印象。羅布斯塔是義大利配方的愛用豆款，但台灣過去都只進口廉價劣質豆，誤以為羅布斯塔有股「臭土味」，殊不知優質的羅布斯塔可以提升 Crema 表現，同時也可讓酸度與風味達到平衡。

---

適合用法

美式咖啡機、手沖、卡布奇諾

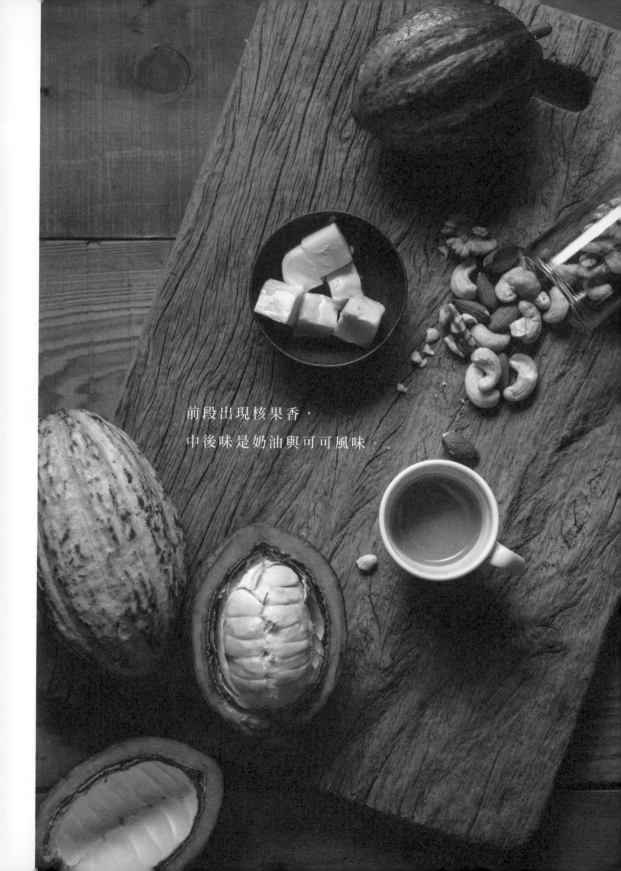

前段出現核果香，
中後味是奶油與可可風味。

配方豆 No.5

# SAMBA LADY

森巴女郎

---

**豆子組成**

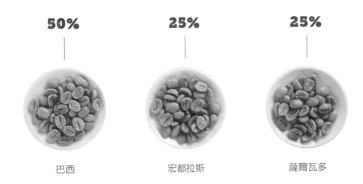

50%	25%	25%
巴西	宏都拉斯	薩爾瓦多

---

**風味描述**　採用混烘中焙方式，前段會先出現核果的香氣，中後味道是奶油與可可風味，咖啡本身喝起來帶有奶味，很適合加牛奶的義式沖煮法。

---

**發想過程**　提到「不酸咖啡」的代表，大部分都聯想到巧克力風味，倘若不喜歡巧克力味道又需要不酸的話，奶油核果風味的高接受度，就成了另一種好選擇。在咖啡資料庫裡面，奶油風味多數來自中南美洲，恰好讓人聯想到拉丁女郎的熱情活力。

---

**適合用法**　愛樂壓、手沖、拿鐵

先是藍莓味，
後味有豐沛的巧克力感。

# BERRY GIRL

## 黑妞美莓

---

豆子組成

**25%** **25%** **50%**

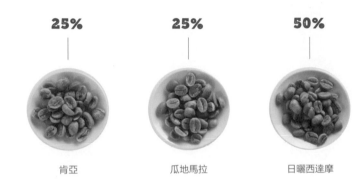

肯亞　　　　　　瓜地馬拉　　　　　日曬西達摩

---

風味描述

先出來藍莓，後味巧克力，採用混烘，中深焙。

---

發想過程

隨著咖啡飲用文化越來越廣泛，以及越來越多人在生活中接觸到莓果，漸漸也有許多客人詢問莓果風味的咖啡。作為招牌配方豆的「鄉巴佬」選了柑橘主題，為了表現咖啡另外一種水果風味，因此在烘豆的第三年以莓果為主題進行創作，於是誕生了黑妞美莓配方，也補齊咖啡不同水果風味的表現。

---

適合用法

愛樂壓、賽風、濃縮

先有花香，再來是檸檬柑橘調、
奶油核果與雪松的味道。

# BLUE MOUNTAIN

## 藍山風味

---

| 豆子組成 |

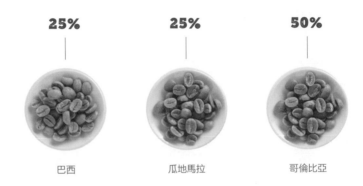

**25%**　　　　**25%**　　　　**50%**

巴西　　　　瓜地馬拉　　　　哥倫比亞

---

| 風味描述 |

這支配方採用混烘中焙，先聞到花香，再來出現檸檬柑橘味，漸漸可嚐到奶油核果，後味是瓜地馬拉提供的西洋杉（雪松）的味道。

---

| 發想過程 |

藍山曾經是世界最貴的咖啡，以藍山為發想的配方豆講究豐富堆疊的平衡風味，而這樣的味道已成為經典。藍山風味在台灣行之有年，從開店以來就有不少客人詢問，因此也就順勢開發。不過，藍山一直以來沒有固定配方，選用海島型水洗豆去做多層次調和，是芒果咖啡的藍山風味。

---

| 適合用法 |

手沖、賽風

豆子受熱轉白膨起

喪失水分變黃，開始快速產生梅納反應

一爆即將開始

一爆結束

# 14 款好配方豆譜大公開

**2**

在茫茫豆海中，怎麼找出配方邏輯？

一般烘豆研究都只討論技術，

卻鮮少討論「豆譜」，豆譜之於烘豆師，

猶如廚師閱讀八大菜系的菜譜一樣，

雖說食譜並非絕對，卻是指引創作方向的明燈。

157

**公開配方就是烘豆師的教科書**

烘豆是一門極為複雜的料理行為，綜觀所有料理派系皆有所謂 Recipe（食譜），那一篇篇各自獨立卻又彼此相關的食譜，構築了料理世界的全貌。

在當今料理食潮，不少廚師回頭追尋菜系源頭或重新鑽研古典菜譜，不啻是想在前人建立的知識系統下，找到一塊可以立足攀升的靈感基石。同樣地，回顧人類咖啡文化史，伴隨著咖啡被傳播到新大陸或新世界，為了適地適性而重新開展的新演化，都為咖啡研究者留下了許多極為重要的配方知識，

最經典的案例就是黃金曼特寧加上巴西咖啡

豆所調和的「曼巴」，以及摩卡加上爪哇咖

啡豆所組成的「摩爪」。

再者，當咖啡歷經第二波與第三波革命之

後，伴隨著部落格與ＰＴＴ論壇的年代來

臨，過去義大利人將配方豆視為機密的知識

寡占年代已經過去，新世代的咖啡人與烘豆

師大多樂於分享，甚至願意大方公開配方，

希冀透過經驗互享來建立咖啡的知識系統。

自古至今，這些已知的公開配方譜就像是烘

豆師的教科書，也是新手入門烘豆領域的最

佳導讀。

# COCO HOUSE BLEND

Coco 咖啡／香港

| 豆譜 | • 巴西 50% <br> • 衣索比亞 50% | 適合用法 | 義式濃縮、美式咖啡 |

**風味描述**　這支配方豆用簡單拼配概念，衣索比亞提供了莓果風味與甜度，巴西提供厚實感與巧克力味，使單飲有巧克力蛋糕夾心水果餡的層次感，加了牛奶則呈現出巧克力牛奶般的好風味。

**POINT**　在第三波咖啡浪潮中，這支配方豆具有代表性的意義。在多數人都討論單一莊園時，這支配方豆以滿足「黑咖啡」與「加奶咖啡」的通用概念去設計，讓店家可以簡化出杯作業，不需要購買多台磨豆機，提升出杯效率。

159

# ESPRESSO ONE

The Coffee Collective ／丹麥

| 豆譜 | • 肯亞 65% <br> • 水洗瓜地馬拉 35% | 適合用法 | 義式濃縮、手沖 |

**風味描述**　使用淺焙手法凸顯野生咖啡的香氣與酸度，這支芳香濃郁的配方豆，融合了花香味、黑醋栗、黑莓和杏仁等風味，展現了水果般的多汁酸度。

**POINT**　北歐快烘已成全世界烘豆業相當關注的流派，而 The Coffee Collective 的配方豆是我最喜歡的一支，他們的配方選用香氣最獨特、最狂野的豆款，淺焙肯亞的酸值高且明亮，並具有厚實的 Body，加上水洗瓜地馬拉的拼配，以柔和酸值來平衡非洲豆的強勁刺激，巧妙做出整體的層次感。

# DEAR J.

CAFÉ 自然醒／台灣

---

| 豆譜 | • 日曬衣索比亞40%<br>• 水洗衣索比亞40%<br>• 中美洲蜜處理20% | 適合用法 | 手沖 |

---

**風味描述**　較長時間達到一爆的中焙日曬衣索比亞，以及較短時間淺烘的特殊批次水洗衣索比亞，加入幾款當季中美洲蜜處理做調配，呈現出柚子皮的油脂香、堅果、牛奶糖與熟莓果的甜，呈現出家的溫暖感。

---

**POINT**　這是一支非常好的配方，當中最厲害的是用衣索比亞日曬與衣索比亞水洗當成配方主軸，在相同風土基調之下，即使是不同處理法卻也有諸多雷同之處，那就像現代廚藝常將同種食材透過舒肥、泡沫、醬汁等手法，讓人可以全面體驗完整的風味。另外，使用20%中美洲蜜處理除了可以增加甜度與層次，另一方面也可以緩衝產季品質的差異，為配方留下可調整的緩衝空間，也是比較細緻的設計手法。

160

# RED-BRICK

Square Mile Coffee Roasters ／英國

---

| 豆譜 | • 哥斯大黎加50%<br>• 瓜地馬拉50% | 適合用法 | 義式濃縮、加奶咖啡 |

---

**風味描述**　混合哥斯大黎加與瓜地馬拉豆款，前者帶來蔓越莓、覆盆子和葡萄乾的香調，以及奶油厚實的醇厚度；後者則添加可可奶油糖果香。

---

**POINT**　配方設計有趣在每一支豆子都選擇了兩個不同的農莊來進行平衡，在產地風味的大架構之下，使用不同莊園減少產季年度交換時，風味可能產生的差異性（配方每年不見得都會挑到相同農莊），這支配方是架構在第三波精品咖啡潮之下，利用風味糊化的手法，把單一莊園的細節再磨掉一點。

# BLACK CAT CLASSIC ESPRESSO

LESSON 5

Intelligentsia Coffee & Tea ／美國

| 豆譜 | • 巴西50% <br> • 哥倫比亞50% | 適合用法 | 美式咖啡、義式濃縮、加奶咖啡 |

**風味描述**　這支配方單純以順口好喝為出發，創造出適合泛飲者的產品，作為美式咖啡有柔和焦糖風味，加了牛奶之後則有核果巧克力感，給予一味追求花香與果酸之外的另種反思。

**POINT**　這是美國最有名的第三波咖啡浪潮咖啡館，曾獲得全美咖啡大賽（United States Barista Championship）冠軍，也是有名的烘焙廠，他們本身具有貿易能力，與巴西、哥倫比亞等產地都有長期配合的優秀莊園，相對不擔心產季風味變異問題，所以能用如此簡單手法處理配方，那就像手上握有好食材的廚師，遵循標準作業流程也能得出不錯的料理。

161

# HEARTBREAKER

LESSON 6

Café Grumpy 壞脾氣咖啡館／美國

| 豆譜 | 調和 2～3 個產區的季節性配方（目前選豆為衣索比亞與瓜地馬拉配方，但隔一陣子可能又變換為其他配方） | 適合用法 | 義式濃縮、加奶咖啡 |

**風味描述**　Heartbreaker是Café Grumpy 當家的招牌季節性配方，依照一年不同時期選用當期新鮮的 2～3 個產區入配方，平衡、順口、高甜度，具有莓果、焦糖、巧克力等調性。

**POINT**　Café Grumpy是美國東岸的代表咖啡館，Heartbreaker的配方採用「風味先決」邏輯，選豆範圍不限於某個產地或莊園，而是利用調豆手法去展現一致的風味，某種程度上是杯測師自信心的展現。

# ORTHODOX BLEND

St Ali Coffee Roasters ／澳洲

| 豆譜 | • 哥倫比亞60%<br>• 巴西40% | 適合用法 | 義式濃縮、加奶咖啡 |

**風味描述**　在第三波浪潮架構下演繹的經典義大利濃縮咖啡配方，混合蘋果醬、奶油軟糖、牛奶巧克力風味，非常適合加奶的咖啡類型。

**POINT**　這家位在南半球澳洲的個性化連鎖咖啡館，以這支配方描述第三波咖啡浪潮與傳統義大利咖啡的變形與平衡，以咖啡最大宗飲用族群為思考，使用哥倫比亞與巴西豆的六四比例調和，創作出這支在單飲有細緻的層次表現，也非常適合加奶的配方豆。

# RUFOUS BLEND

RUFOUS COFFEE ／台灣

| 豆譜 | • 哥倫比亞20%<br>• 瓜地馬拉20%<br>• 哥斯大黎加20%<br>• 薩爾瓦多20%<br>• 衣索比亞（中焙）20% | 適合用法 | 單飲、義式咖啡 |

**風味描述**　哥倫比亞與瓜地馬拉的水果風味讓咖啡一入口有著柔和的果酸，哥斯大黎加與薩爾瓦多帶出堅果與蜂蜜的甜感，餘韻則在鼻腔內停留中焙衣索比亞的巧克力與花香氣息。

**POINT**　使用五支咖啡豆組成的配方，使用分鍋分烘的方式處理不同豆子，用繁複操作方式把味道交織出來，手法相當細膩古典。這種手法延續自早期，在還沒進入第三波咖啡浪潮，烘豆師無法找到個性鮮明與特色的莊園豆時，可以透過這種手法堆疊出立體的風味感。

# HOLOGRAM

Counter Culture Coffee ／美國

豆譜	• 瓜地馬拉60% • 衣索比亞日曬耶加雪菲 　Idido Natural 30% • 衣索比亞 Duromina 10%	適合用法	義式咖啡、加奶咖啡

風味描述	這款 Hologram 全新演繹了經典摩卡，使用水果與巧克力風味的咖啡豆相結合，創造出明確且複雜的風味。

POINT	Counter Culture Coffee是美國前幾大烘焙廠，它將經典配方「摩爪」使用非洲豆摩卡的香氣與亞洲豆爪哇的厚實，改為用瓜地馬拉與衣索比亞去平衡，避免印尼豆很容易出現土味，較符合現今偏好乾淨明亮的主流口味，可說是傳統配方的進化版本。

163

# PEKOE 下午茶配方

Fika Fika ／台灣

豆譜	• 中焙哥倫比亞 　克拉拉莊園60% • 北歐式淺焙水洗 　耶加雪菲40%	適合用法	手沖

風味描述	用中焙哥倫比亞提供乾淨豐厚的甜厚度口感，並搭配北歐風格淺焙水洗耶加帶出優雅飄逸的香氣，這款全水洗處理的配方溫和雅緻，非常適合搭配下午茶點心。

POINT	下午茶配方的出發點很有趣，從「用途」出發，希望創作出好喝順口而不搶味道，任何點心都可以搭配的一款咖啡。使用的兩支豆子都是水洗豆，其中一支使用北歐式快烘取得更好香氣，得到更好更乾淨的口感，是這支配方很值得參考的方向。

# 百事大吉盒

傑恩咖啡 Just Go Coffee ／台灣

| 豆譜 | • 宏都拉斯 45%<br>• 巴拿馬 40%<br>• 肯亞 15% | 適合用法 | 手沖 |

**風味描述**　概念來自過年的糖果盒，集合杏仁果、陳皮、蜜餞、桂圓、紅糖等風味，宛如過年擺在客廳桌上的糖果盒。

**POINT**　這是一支非常有趣的配方，是賀歲過年相當應景的年豆。由於烘豆師本身就是很優秀的杯測師，在配方設計充滿實驗性，完全以杯測角度來思考配方組合，找出符合主題風味的咖啡豆加以混合，完成這款主題風味。

# COCOA SWEET BLEND
## 香甜可可義式配方

Coffeeling Coffee ／台灣

| 豆譜 | • 巴西 40%<br>• 墨西哥 30%<br>• 衣索比亞 30% | 適合用法 | 冰釀、手沖、聰明濾杯、<br>義式咖啡、美式咖啡、<br>摩卡壺 |

**風味描述**　採用中烘焙巴西使其口感如絲絨如糖漿般清爽質地，並搭配中深烘焙墨西哥與衣索比亞，純飲有著可可甜香風味，加奶後更是順口。不論是冰釀、手沖、聰明濾杯、義式咖啡、美式咖啡、摩卡壺皆可輕鬆駕馭。

**POINT**　這支配方有獲得 2014 年 Coffee Review 90 分的肯定，可以看到可可香甜是很容易被接受與感覺順口的風味。比較特別的是，烘豆師告訴大家這是一支義式配方，卻適合各種沖煮，不管用聰明濾杯、冰釀、手沖、摩卡壺都可。撇步是烘焙色差的 RD 要很小，以中焙的巴西、烘到中深的墨西哥與衣索比亞，透過分烘的方式處理。

# ESPRESSO FRANKE

Buggy coffee ／台灣

---

豆譜	
	• 巴西20%
	• 哥倫比亞20%
	• 印尼15%
	• 衣索匹亞15%
	• 瓜地馬拉15%
	• 哥斯大黎加15%

適合用法	全自動咖啡機

---

**風味描述**　以中烘為主軸，烘焙完畢並在恆溫恆櫃中熟化約7～10天，前段入口有淡淡的酸、巧克力、奶油香，中段有著厚重的焦糖與苦甜的可可風味。

---

**POINT**　這支配方相當適合喜愛厚重口感的品飲者，操作上適合全自動咖啡機，有針對餐廳、辦公室或重度飲用者等客群設計的意味。

165

---

# CINQUANTENARIO

Zicaffe Professional Bar ／義大利

---

豆譜	
	• 羅布斯塔50%
	• 阿拉比卡50%

適合用法	美式咖啡機

---

**風味描述**　經典的義大利濃縮風味，有榛果、烤土司、牛奶巧克力的渾厚圓潤。

---

**POINT**　這是義大利老牌烘豆廠拼配的經典，以優質的阿拉比卡與羅布斯塔各半，其中阿拉比卡裡，一半非洲另一半由美洲豆擔綱；羅布斯塔則是一半印度豆一半亞洲豆，以此來降低風險，使風味長期穩定。對一個雋永的配方來說，風味、氣候與風險間彼此的思考很重要。

第二爆

# 在鄉下開咖啡館？
# 你沒聽錯的店舖經營術

在用力裝潢之前，請先作答申論
「這地方爲何需要一家咖啡館？」
是因爲咖啡好喝？是因爲餐點好吃？
除了這些，還有沒有其他的呢？

開咖啡館並沒有一定規則
不論哪種經營型態，終究還是得回歸到人
就像情侶初識，客人內心也偷偷問著：
「請給我一個走進來的理由。」

如何創造出第三個、第四個、甚至無限多個理由
讓吸引客人上門的魅力越來越多，
那就是咖啡香越來越令人魂牽夢縈的關鍵！

# 揭開糖衣下的真實面

**1**

人們常說：開一家夢想咖啡館，
但你可知開咖啡館究竟會是一場美夢，
還是永生難忘的噩夢？
越夢幻的行業，越需要精算的腦袋，
咖啡師請冷靜腦袋，好好思考風味以外的事吧！

169

開了咖啡館，完成了夢想，然後呢？

在台灣精品咖啡界，不少人形容芒果咖啡館是「奇葩」，原因除了芒果咖啡館從獨立小店發展，走到自家烘豆咖啡館，而今發展成為小型連鎖體系，目前在台中、雲林、高雄共有四家分店──可是呢，芒果咖啡館最令人感到不可思議的，是這這些分店的所在位置都相當「奇特」。

## 專挑怪地方開店

芒果咖啡目前共有的四家分店，莉桐總

店Mango Home是在距離斗六市區十多分鐘車程的農村，二店Mango Art位在平時沒有人潮的雲林文化中心、三店Mango Modern在亞洲大學現代美術館裡，新開張的四店Mango Culture更令人匪夷所思，是遠在高雄蓮池潭旁的孔廟裡……「芒果咖啡專挑怪地方開店。」許多人得出這樣的結論。可是，他們卻難以知道，芒果咖啡館立足在咖啡主流消費市場以外的鄉下地方，期間歷經了多少掙扎。

走過平價外帶咖啡的歲月，從轉型成為自烘咖啡館、精品咖啡館，為了在夾縫裡求一線生機，芒果咖啡參加咖啡競賽提升吧台水準（世界盃咖啡大師大賽、台灣國際咖

啡節花式咖啡創意競賽等等），並借鏡各種餐飲系統的經營模式，不管是遠赴南投山區開「觀光型店」、全店出張到偶戲節開「短期店」、到二十四小時進駐農業博覽會開「快閃店」（營業九十天），克服沒水沒電沒廁所的場地，學習管理遼闊達一甲地的休閒園區……在一次又一次的嘗試，擰盡腦汁克服難題，進而發現出不同型態的咖啡館應有適合的生存之道。

## 美夢與噩夢是一線之隔

許多人嘴上說要「開一家夢想咖啡館」，可是卻不知道最終會是一場美夢，還是永生難

忘的噩夢。務實者言，沒有計劃的夢想終究是幻泡，咖啡師其實是披著浪漫外衣的精算師，你知道嗎？在從業的這十幾年來，不斷有人來問芒果咖啡「怎麼開咖啡館？」更多時候則是開了咖啡館後才來求救「怎麼提升營業額？」回首芒果咖啡跌跌撞撞的成長歷程，以下章節設法將經驗談爬梳為系統化的知識，為有意投入咖啡產業的人作為參考。

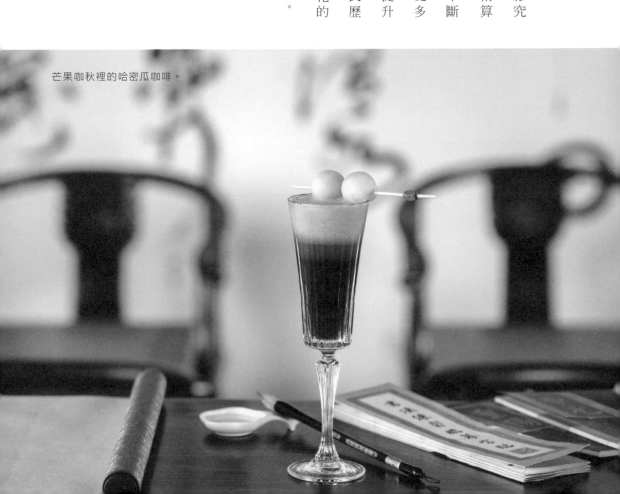

芒果咖秋裡的哈密瓜咖啡。

# MANGO CULTURE

高雄孔廟裡的「芒果咖秋」

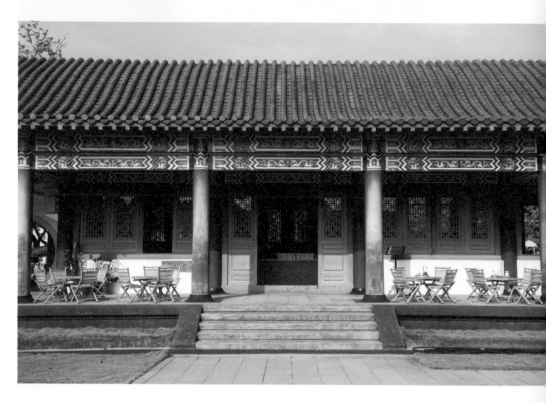

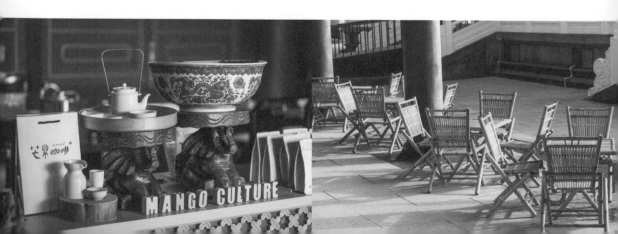

芒果咖啡連鎖不複製，從外帶咖啡館、快閃店、
自烘咖啡館到精品咖啡館，16 年來走過不少咖啡店類型，
最近的作品是 2017 年開幕於高雄蓮池潭旁，孔廟裡的「芒果咖秋」，
從選址、空間、佈置、菜單到出杯，都別出心裁。

## 淺談台灣咖啡館發展（一）
## 邁入白熱化的微型之戰

台灣咖啡館文化受到日治時期影響，咖啡館擁有許多不同的經營模式，不管是結合高級西餐廳的「明星咖啡館」與「波麗露」，帶有風俗色情的女給咖啡館「蝴蝶」、「美人座」、「日活」，而當時純粹提供和洋餐食以「喫茶店」或「食堂」為名的咖啡館，則是真正比較類似於今日的咖啡館模樣。

## 從高貴走到不貴的義式風潮

延續早年的文化影響，台灣老咖啡館呈現出來的風格大同小異，品飲方式也多類似，大部分都是採用賽風壺沖煮，供應一潭黑水的深焙咖啡，或者加入奶油、牛奶或烈酒的古典花式咖啡，例如維也納咖啡（Vienna Coffee）、愛爾蘭咖啡（Irish Coffee）等，直到一九九〇年代後第二波咖啡革命才終於抵達台灣：一九九三年台灣最久連鎖咖啡品牌「丹堤咖啡」創立，隔年「怡客研磨專賣店」也跟著成立，一九九八年台灣第一家星巴克在天母開幕，這三大連鎖系統導入了義式咖啡系統，一時之間「拿鐵」幾乎成了咖

啡的總稱。

擺脫了日系咖啡文化的枷鎖，台灣人積極擁抱美國義式咖啡文化，隨著網路無遠弗屆的訊息交流，很快地第三波咖啡革命浪潮也跟著在兩千年左右抵達，使得精品咖啡、自烘店等概念陸續發酵，從最早開始投入的有「Terra Bella」鄭超人、「歐舍咖啡」的許寶霖，以及後進者「mojocoffee」的Scott Chen、「Fika Fika Cafe啡卡咖啡」的陳志煌、「爐鍋咖啡」的盧郭杰和等，而「芒果咖啡」自二〇〇六年成立烘豆部門，也抓緊這波浪潮尾巴，有幸成為參與台灣咖啡新章的一員。

## 連鎖潮流的後浪推前浪

至於台灣咖啡館的經營模式，隨著經濟潮流更有著數不盡的演化。芒果咖啡從二〇〇三年創業以來，自正心中學校園咖啡起家，目前現有四家直營分店：Mango Home 莉桐總店、二店Mango Art斗六文化中心、三店Mango Modern亞洲大學現代美術館、四店Mango Culture高雄孔廟。

在這十六年間，芒果咖啡也曾與不同空間單位合作，不論是長時間的契約進駐或是短時間的快閃活動，至今累積八至九家店的經營經驗，有一人經營的單純外帶店、精品自烘店、街角平價咖啡、一日快閃店、短期快

閃店，或是結合美術館的複合店，以及擁有二手書店與黑膠唱片行的大型店中店等，歷經多次轉型與改變，也讓芒果咖啡對台灣咖啡館潮流之反覆有很深的感觸。

二○○二年由壹咖啡鳴響平價咖啡的第一槍，爾後又隨著觀光景點的需求，海鷗車業者以「一百萬圓開店夢」為號召，掀起一股行動咖啡熱潮。直到現在流行的「三輪車創業」，以「十萬創業」為號召，可以見到週而復始的行銷手法，只是換了不同形式繼續操作。

在經濟不景氣的現況，咖啡館規模越來越走向兩個極端，使得產業有大者恆大、小者越萎縮的現象。從幾年前，流行所謂極簡風、工業風到文青風咖啡館，美其名是創造

新風格，但講白點就是創業壓力越來越大，只好省點裝潢費，尤其當85度C、金礦咖啡、多那之、卡啡那、路易莎、cama（外帶店）等連鎖咖啡館陸續攻佔大城小鄉的街角，加以連鎖系統二代店在餐點或空間、服務不斷進化，獨立咖啡館面臨捉對廝殺的情況，將如何取得出線機會，就必須靠決策的精準度了。

## 淺談台灣咖啡館發展（二）
## 三大屬性咖啡館當道

在連鎖品牌咖啡館當道的世代，常見新創品牌切入市場的模式，夾帶著驚人的投資金額，以曝光能見度與展店數量對戰廝殺，但這畢竟不是小資創業者所能參考的創業模式。當大品牌以「水準以上」加上「品牌效益」為優先策略，小店不可被齊頭的部份：特別傑出、特別靈活、特別客製、特別有趣……就成了在市場勝出的關鍵。

撤除連鎖或加盟體系的咖啡館，咖啡館可分為「獨立店」、「店中店」、「複合店」等三

大屬性，這些名詞聽來都不陌生，可是在名詞底下所代表的真正定義是什麼，卻往往有許多誤解，使創業者產生不少偏差想像，這是本章節希望釐清的部分。

### 以老闆為招牌的獨立店

所謂「獨立店」是指圍繞著經營者展開的店舖，不管是從前臺到後臺都是由一人獨掌，或是僱請少數員工做為助理，但無論如何老闆本人就是店舖的靈魂，也是店舖風味的定義；也就是說，獨立店的經營者本身必須極具魅力，才能成為店舖的活招牌。

獨立店的經營風格鮮明，深受個性咖啡人

嚮往，不過這種「一人飽全家飽」的經營模式，雖然可以全權掌控大小事務，也意味著把成敗賭注在一人身上，老闆一個人開門顧店，必須祈禱自己千萬不能生病店休，且所有時間都被綁在店裡，很難兼顧家庭生活，通常較適合單身族。

長年長時間工作下來，許多獨立店經營者走到最後不免自憐自艾，辛苦創業所得可能不如上班族……儘管如此，卻很少人回頭檢討，造就所有一切辛苦的，其實都是自己的選擇。

## 用店中店延伸咖啡美學

「店中店」顧名思義就是在咖啡館一隅，

178

規劃出非咖啡主題的銷售專區，有可能是麵包店、禮品店、選物店、唱片店、書店……等，讓消費者在喝咖啡的同時，能有更多的購物體驗，也是提升空間魅力的手法。

店中店固然不錯，但卻是創業的陷阱題。經營者要是不明白店中店的意義，東湊西湊批回一堆商品來賣，結果非但沒有提升營業額，反倒造成更大的囤貨壓力。成功的店中店必須是「咖啡館的延伸」，例如「星巴克」延伸品牌設置的禮品店、「ivette café」集合店用刀叉器皿策劃的選物店，而芒果國王把自己的音樂興趣變成「Mango Art」的二手黑膠店，不管是與經營者本身興趣結合，或是客人坐在咖啡裡已經在體驗一切，如手

裡握的刀叉、裝成餐點的碗盤，或是舒適躺
靠的沙發、耳朵所聽的音樂等，由於店中店
爲附屬經營，往往不會再設專人顧攤，應該
利用客人自身的體驗去推動銷售，才能達到
一石二鳥。

## 用複合店打開多元管道

複合店最容易與店中店搞混，所謂複合店
的定義意指將「咖啡館」與「非餐飲產業」結
合，例如咖啡館與中藥行、咖啡館與家具店、
咖啡館與出版社、咖啡館與書局……將咖啡
館與任何你所能想到的產業相加，兩者各自
向各自的客群招手，等同一個空間可有兩個

面向，針對兩個「完全不同」的族群說話。

複合型態的咖啡館在台灣有雜誌社所
開的「FLEET STREET艦隊街咖啡」、
藥局結合咖啡館的「分子藥局Molecure
Pharmacy」、專業眼鏡店開的「Hitomi喜
德盛眼鏡 eye+coffee」等，咖啡對於這些店
舖而言不過是基本要素，更重要是利用咖啡
來建立好人緣，點燃消費者對另一門專業領
域的興趣。

透過不同產業、管道認識不同族群與不同
年齡層客人，複合店訴說著一個重要的觀
念，那就是「不在同溫層裡做行銷」。

## 我適合哪種店舖類型？

在瞭解獨立店、店中店、複合店之後，自己究竟適合開哪一種咖啡館？開咖啡館並沒有一定規則，各種不同經營型態可以同時並存交錯，當一間咖啡館擁有的資源越多，代表面向的客群也越廣，可是要怎麼做到八面玲瓏、廣納四方財呢？開店之前你需要先進行資源盤整。

上｜Mango Art 斗六店，以「店中店」的方式，利用咖啡廳裡的一整面牆，規劃出咖啡主題延伸的銷售專區。下｜整片書牆，提供給品飲者除了咖啡之外的另種體驗消費。

# 開店前的自我評估（一）

## 我適合開咖啡館嗎？

我準備好創業了嗎？許多人誤會創業的意思，以為創業是拋棄職場重新開始，其實完全不是這樣的。在問自己這個問題前，不如先將手邊擁有的資源點點名，針對人證、物證、事證所顯示的結果，判斷自己是否已經準備好，問題的答案也就不辯自明。

## 你的背景夠有力嗎？

創業者的背景越強大，創業的成功率就越高；而何謂「創業者的背景」？那是指除了財力外，創業者所擁有的其他專業，例如：烘焙、木工、花藝、繪畫……等等，創業者擅長專精的項目就是店舖的特色所在，將店舖與專才結合往往可以創造另種商機。

舉例來說，木工師傅用自己設計的傢俱打造出的咖啡店舖，雖說主要是招攬咖啡族群，但也可能吸引手作愛好者前來，兩種不同專業結合就如同複合店所提出的概念，是把店舖的「人面」打開的好方法。除此之外，有時店舖所用的木家具與木器物等，也都可以成為咖啡以外的好商品。

在千篇一律的咖啡館中，創業者無所不用其極就為了創造「特色」，殊不知「特色」並

非外求，而是要在自己身上挖掘。例如，開在嘉義民雄田中間的「魚罐頭咖啡」，老闆本身從事漁業養殖，將魚塭結合咖啡館，打造出都市咖啡館沒有的特色景觀——試想，如果不用咖啡館來訴說，消費者一輩子打死都不會來到這個荒郊野外，遑論是走進魚塭買魚。對業者來說，過去是要打廣告才能招攬客人，現在不僅是客人主動上門，甚至還付錢（點咖啡）看魚。

誰說咖啡館就只能賣咖啡呢？室內設計師的咖啡館，賣設計；水族館老闆的咖啡館，賣景觀也賣魚缸；拼布老師的咖啡館，賣空間也賣課程……「魚罐頭咖啡」除了賣咖啡，甚至推出迷你魚缸，不少客人

看了喜歡就直接帶走，透過咖啡把傳統水族館變成高級招待所，默默流動其中的軟行銷，遠比你想像得有效果。

## 你的贊助者有誰？

創業如同登台演出，為了讓整場秀搏得滿堂彩，除了表演者苦下功夫練習，還必須研究場地、燈光、服裝、道具、音樂等，但就算努力把表演做到盡善盡美，卻不保證票房反應一定熱烈。倘若仔細觀察任何一場成功演出，會發現在表演團體的背後，往往都有許多的協力廠商以及贊助廠商——為什麼？

協力廠商提供某一專業技術的支援，讓表

演品質更加提升，增加整場演出的可看性，贊助廠商除了提供資金或資源外，最重要是運用品牌本身的能見度協助活動宣傳，當核心單位與周邊結合良好的時候，就能產生互相烘托的集氣效果。

以表演來舉例，開店前的另一件事就是思考：「你的身邊有哪些現成資源可以運用？」

所謂資源，它可以是你的親友、鄰居、同學所經營的「有產值的事」，例如嘉義的魚罐頭咖啡提供的餐點是肉粽，因為老闆的媽媽本身就是賣肉粽的，透過互相合作的模式，可以節省時間，同時也增加產值，可說一舉兩得。另一家在台中的Flora Caffé則還提供另外的法律諮詢服務，因為咖啡館樓上就是

184

律師事務所，咖啡館也變成事務所專屬的私人吧台。

所以，當自己的資源不夠的時候，最快的方法就是掃描身邊的親朋好友，把不同產業共同行銷包裝、增加自身產值。例如：美甲師朋友可以在咖啡館舉辦美學課、農夫朋友可以在咖啡館辦品嚐會、酒商朋友可以在咖啡館分享酒莊遊記、文史工作者朋友可以在咖啡館講故事……等等。跨領域活動創造了「不喝咖啡也到咖啡館」的理由，大家互相贊助人氣，也可以吸引咖啡族群以外的客人，讓他們有個理由走進咖啡館。

咖啡館沒有所謂的最佳結合模式，只要記得無論如何都要做到讓客人回流消費的基本面，喝完一杯咖啡，如果還能進一步帶走店舖的周邊產品，成功加碼客單價，就超值了。

185

芒果咖秋裡的三茶點＋智慧包

## 開店前的自我評估（二）

# 怎麼培養適合開店的好個性？

什麼是適合開店的好個性？「我很害羞怎麼辦？」、「我不擅長交際應酬耶！」、「朋友說我孤僻，適合開店嗎？」什麼樣的店老闆才會深受客人喜愛，這個誰也說不準，且一個人的性格天生天養，很難一時片刻改變，儘管如此卻有兩種個性是咖啡館經營者可以後天學習的，那就是「彈性」與「抗壓性」。

## 個性化不能是服務態度

無論是天生喜感、害羞、寡言或熱情，通常「我執」太重的人不適合開店，例如：設定只賣特殊品項、不歡迎特定族群客人、強調口味超級偏激……世界上存有這類「個性」咖啡館，但可以成功永續經營的案例不多，亦或者仔細觀察某些號稱個性強烈的店舖，其實額外安排了許多「有彈性」的貼心細節：

強調賣酸咖啡，但也提供適合大眾的拿鐵；

強調只賣咖啡，但不禁止客人自帶外食；

強調愛樂壓沖煮，但老闆私下手沖功夫也了得……

在五花八門的行銷口號下，創業者迷惑於

「個性化」的意義，以爲那就是面對消費者的態度，當你替客人設下許多規矩，客人自然也替你貼上許多標籤。咖啡館可以有個性，但不能沒有彈性，想清楚是爲自己沖咖啡，還是爲客人沖咖啡吧。

## 在說「No」之前的智慧

咖啡館老闆的最大壓力主要來自客人。當然，只做熟客生意或來客量不多的時候，遇到「奧客」的機率就相對減少，只要生意到達一定流量，就難以控制來客的素質。被迫面對各式各樣的客人，每位經營者反應出的抉擇不同，有些人選擇篩選客人，有些人選擇

轉換自己。例如，某些咖啡館老闆無法忍受吵雜，明定「禁止十二歲以下小孩進入」，這意味了什麼？這代表了「愛喝咖啡卻有孩子的客人將可能連續十二年不會上門光顧」，倘若這家店完全仰賴辦公圈的上班族市場，這條規定自然是多此一舉，但可惜大多數咖啡館都是仰賴社區消費者才能存活，能不能找到折衷方法，就考驗經營者的智慧了。

芒果咖啡對付小客人的方法，就是在店裡準備可以讓他們安靜下來的用品，也許只是一支畫筆與一張紙，也許只是一輛可愛的小汽車、幾本書、幾張貼紙……許多時候，問題的解決方法比你想像得簡單，不是嗎？

## 市場在哪裡？尋點的二三訣竅

城鄉咖啡館是明顯兩個不同客群，城市聚集的咖啡人口總數多，相對店舖租金也比較可觀，選擇用租金換人潮，還是退而求其次降低店租成本，思考立基點直接關係到口袋的深淺，這也是許多創業者容易受到租金低的店面吸引，開了之後才發現沒有客人，面臨騎虎難下的頭痛狀況。

人普遍都有種迷思，以為鄉下店租一定比

較便宜，其實那是不正確的觀念。在鄉下，因為商業區很少，通常都集中在菜市場周邊或短短一條大街上，能夠容納的店面數量有限，有時候店租也是出乎意料地高，而付出這樣的店租成本可能還換不到都市邊陲地帶同樣租金的消費總人口數。

返鄉創業面臨兩難，店到底是要開、還是不要開？倘若單純想要賺錢，自然是往城市開最好，但若要在鄉下開店，就要想辦法把鄉下的缺點轉換成優點（風景很美、老房子、漂亮庭院……等）許多人問，芒果咖啡開在鄉下，難道不會有這樣的問題？當然，在芒果咖啡莿桐店創業初期，的確面臨在地客消費力問題，因此才大量參加市集活動，

設法把店舖往外推廣，由外來客生意帶動本地客的嘗試意願。

不過，拜連鎖咖啡館與便利商店之賜，台灣咖啡飲用風氣已經相當成熟，要判斷當地是否有咖啡消費力，只要看附近有沒有設自動咖啡機的7-11便利商店，一台咖啡機的背後代表一百杯的咖啡消費，一家店設置兩台就有兩百杯，算算看店舖方圓幾公里附近共有多少台咖啡機，那就是在地的消費市場規模。

## 創業Point！我什麼都沒有怎麼辦？

做完開店前的自我評估，有些人可能會問：我的咖啡館想供餐，但我不會做；我的

咖啡館也想推禮盒，但我沒有自己的產品；而我既沒有特殊才能，也沒有能協力的親朋好友，怎麼辦？很簡單，那就「開口問」吧！

芒果咖啡初創業時，沒有一個人是天生就會沖咖啡，也沒有一個人天生就會做餐點，但隨著一路上遇到的種種問題：客人想吃點什麼、客人需要送禮、客人買豆子回家不會沖⋯⋯漸漸學會做餐、做禮盒、做包裝，這些瑣碎細節沒有誰會教你，都是必須靠自己的嘴巴去問出來。

「開口問」固然重要，倘若經營者平時沒有「認真經營關係」，對周邊朋友疏於關照，別人憑什麼幫你？有句話說得好：「沒有好資源，至少要有好人緣；沒有好人緣，至少要

有好個性；沒有好個性，至少要有禮貌吧！

素昧平生的人決定是否伸出手來，有時就是

憑著禮貌、熱忱、笑容，所謂「伸手不打笑

臉人」的道理還是適用的。

一台咖啡機的背後，代表著100杯咖啡人口，看看附近
7-11有幾台咖啡機，便可估算出在地的市場規模。

## 創業前的自我評估

你的【背景】夠有力嗎？ ⟶ 我會做木工、原本是設計師、喜歡做蛋糕……

你的【贊助者】有誰？ ⟶ 家裡務農、親戚開水族館、朋友是花藝師……

你的【個性】適合嗎？ ⟶ 彈性思考、抗壓性、社交技巧……

如果都沒有，那就開始認真經營關係！
參與在地、公益活動、組織合作……

# BUSINESS MEMO

## 你沒聽錯的
## 店舖經營術（一）

~~~~~~~

🫘 無論是獨立店、店中店或複合店，咖啡對於店舖不過是基本要素，更重要的是利用咖啡建立好人緣，點燃消費者對另一門專業領域的興趣。複合店訴說著一個重要觀念，那就是「不在同溫層裡做行銷」。

🫘 世界上存在很多超級有「個性」的咖啡館，但可以成功永續經營的案例不多，亦或者仔細觀察某些宣稱個性強烈的店舖，其實額外安排了許多「有彈性」的貼心細節（詳見186頁「開店前的自我評估（二）怎麼培養適合開店的好個性？」一文）。

🫘 面對各式各樣客人，每位經營者的反應不同，有人選擇篩選客人，有人選擇轉換自己。例如，某些咖啡館明定「禁止12歲以下小孩進入」，這意味著「愛喝咖啡卻有孩子的客人將可能連續12年不會上門光顧」，不過其實，面對小客人的解決方法遠比你想像的簡單（詳見186頁「開店前的自我評估（二）怎麼培養適合開店的好個性？」一文）。

🫘 以為鄉下店租一定比較便宜？鄉下因為商業區少，通常都集中在菜市場周邊或短短一條大街上，能夠容納的店面數有限，有時店租出乎意料地高，且要在鄉下開店，就要想辦法把鄉下的缺點轉換成優點。

🫘 拜連鎖咖啡館與便利商店之賜，台灣咖啡飲用風氣已經相當成熟，要判斷當地是否有咖啡消費力，只要看附近有沒有設自動咖啡機的7-11，一台咖啡機的背後代表著100杯咖啡人口，一家店設置兩台就有200杯，算算看店舖方圓幾公里附近共有多少台咖啡機，那就是在地的消費市場規模了。

咖啡師要懂的數學課

你知道營業額與坪數之間有什麼關聯嗎？
你知道掌握店舖盈虧三角習題是什麼嗎？
你知道咖啡館也有所謂最佳獲利模式嗎？
身為經營者絕對不可不知的幾個數字，
正藏著創業盈虧勝負的密碼！

01 創業新生們，你的營業額及格了嗎？

無論任何一種創業，經營者在還沒有投入前，都必須認知清楚的第一件事情，既不是產品定位，也不是空間風格，而是「營業額」的數字該是多少。

許多咖啡館創業書在成本獲利分析都會提到所謂的「333」法則，亦即食材成本佔三成、裝潢成本佔三成、人事成本佔三成，剩下一成則是獲利。不得不說，這條公式完全是出於一廂情願，即使所有成本都控制在預算內，也不代表能擁有獲利──獲利的計算方式絕對不是照著法則走，而是應該由經

營者自己設定。如果將店舖經營比喻為考試，「每月最低營收」代表著「合格線」，低於標準亦即虧損，高於標準則有盈餘；「預設營業額」則代表著理想狀態，也是經營者辛苦創業冀盼獲得的獎勵。

可不可以別再犧牲小我？

在上述公式裡，店租、人事薪水、設備攤銷很容易計算，也是每月固定不變的開銷，可是也有人會問：水電雜支與食材成本是變動成本，該怎麼計算呢？

在店舖還沒開張前，可依照營業總天數（總時數）與設備功率計算出用電量，就能大概瞭解每月電費預算，至於食材成本則可以從預設營業額反推，總共需要賣出幾杯咖啡、幾份餐點，計算出需要花費多少錢來購買食材。

另外，要特別留意人事薪水項目，除了納入員工的薪水，務必要將經營者的薪資也計算進去。個人經營的獨立小店最容易發生老闆不給薪的情況，犧牲老闆應得的收入去營造店舖有盈餘的假象，不過是自欺欺人。抱持著犧牲小我的心情勉強支撐經營店舖，一旦熱情消褪或遇到瓶頸就很難開心面對工作，這樣的店舖別說永續生存，光要撐過第一年都叫人覺得擔心。

194

多少營業額才算合格？

經營咖啡館本質上與百貨公司的櫃姐無異，每個月必須要做到多少業績才算不虧本，可以透過以下公式來推算：

店租

人事薪水

食材成本

每月設備攤銷

⊕ 水電雜支

＝ 每月最低營收

每月最低營收

⊕ 經營者期待的利潤

＝ 預設營業額

↓

營業額的數字不是從公式得來，而是由經營者自己去設定！

店舖基因碼就在「每日營業額」裡！

開店做生意就像蹲馬步練功夫，預設營業額是從每日的營收累積起來的，想要達成預設的目標，最簡單的方式就是將預設營業額除以每月開店天數，得出每天必須達標的銷售數字「每日營業額」。

每日營業額不僅是一個明確的作戰指令，更是一個隱藏著店舖基因密碼的重要數字，甚至只要仔細推敲幾乎就可以想像一間店的雛形：該設多少座席（坐席數）、該有多少來客（翻桌率）、客人該點多少餐（客單消）。

如同福爾摩斯推理，透過坐席數、翻桌率、客單消給予的線索，評估出店舖需要多大坪數才能容納足夠座位、營業時段要多長才能達到理想翻桌率、菜單怎麼規劃才能滿足客單消、餐點類型與人力配置的檢討，以及是否需要獨立廚房……等。

日營業額怎麼算

（利用率7成的狀態）

每月預設營業額

÷

營業天數（通常為22日）

‖

每日營業額

範例練習：【一個人小店經營模式】

老闆兼撞鐘的獨立小店，僅需支付一個人的薪水，但受限於人力配置，最多只能同時服務5～10位客人。

| 店租 | **3**萬 | 預設營業額 **15**萬 |
|---|---|---|
| 人事薪水 | **3**萬 | ÷ |
| 食材成本 | **3**萬 | |
| 每月設備攤銷 | **3**萬 | 營業22日 |
| ＋ 水電雜支 | **1**萬 | 15席×70% |

| | | 1.5次翻桌率 |

TOTAL 每月最低營收 **13**萬　　**TOTAL** 客單消 **433**元

＋ 經營者期待的利潤 **2**萬

註：一般來說，中部以南的咖啡廳一天的翻桌率為1.5，台北約可到2.5。以芒果咖啡來說，我們用1.5的翻桌率來計算，因此會盡量做到客單消每人超過500元。

TOTAL 預設營業額 **15**萬

看清現實與理想的落差

年輕人夢想一人經營咖啡館，倘若預設營業額為十五萬，由於人力限制的關係，這樣的咖啡館最多只能同時服務五～十位客人，且幾乎只能純粹販售飲品，或是提供簡單不費事的點心，例如可以預先準備的蛋糕、餅乾或烤吐司等，而這類配餐的售價通常不會太高（至少不會高於一杯咖啡）一杯咖啡與一份小點的客單消大約在一百五十～兩百元間。

其次，翻桌率與供餐與否有極大關係，供應午餐、晚餐、下午茶的咖啡館，有機會可以達到二～三次翻桌率，純粹提供飲料與小

點心的咖啡館，來客就只會集中在下午茶時段，下午茶的消費取向主要為休閒，客人點一杯咖啡坐著看書、工作或聊天，基本上坐下來就很難再翻桌，所以完全不供餐的咖啡館翻桌率趨近於一。

當客單消至少要四百多元，但客單消卻僅介於一百五十～兩百元間，經營者就必須思考還能推出什麼搭配性產品來彌補將近三百元的落差，是否要加賣早餐或午餐，人力上負擔得來嗎？或者拉長營業時段換取更多翻桌率？但最好的解決方案是推出完整的週邊商品，例如：

咖啡豆、掛耳包、週邊器材、禮盒、手工餅乾蛋糕，或產業結合衍生的相關產品，都是破解內用客單消「玻璃天花板」的訣竅。

你患了「翻桌率」大頭症嗎？

雖然客單消不高，但如果加把勁在翻桌率上呢？在新聞媒體常見吹捧名店排隊盛況：

「來客人次單日破百」、「翻桌率高達兩位數」

欣賞別人成功往往很簡單，但當這件事情落在自己身上時，就會發現要攀上神話高峰是有多困難。

咖啡館翻桌率低到嚇人

翻桌率是餐飲業追求的目標，但提到翻桌率就不得不潑一大桶冷水。大家以為一般餐

廳的翻桌率是多少？答案是一天能翻個三、四次已經很不錯，傳說中可達十次以上的翻桌王是誰？全台只有假日來客數超過三千人次的鼎泰豐可以達到十九次，而以出餐效率著稱的台中赤鬼牛排位居第二，翻桌率十八次，夾帶品牌盛名的花月嵐拉麵威秀店為十七次，但咖啡館有辦法如此嗎？套句老輩人說法，用膝蓋想也知道——咖啡館一天翻桌率若達二點五次，就可令老闆額首稱慶，若有辦法拱到三點五次，老闆幾乎就要裸奔放鞭炮了！

許多創業初心者對於翻桌率的認知太過理想，以為店舖開張勢必會有源源不絕的客人上門，倘若沒有高明的行銷手法，或是受到

偶發事件影響，期盼傳說中的「爆紅現象」降臨，可能比接住天上掉下來的禮物還難。

創業者千萬要記住這則心法「客人不會無緣無故上門」，消費就是滿足需求的行為，客人基於「某種」需求登門，期待透過「購買」獲得身心滿足。

記住！咖啡只是基本應該的

一家咖啡館能夠滿足多少種需求，就等於給了客人不同登門造訪的理由。當咖啡館只賣咖啡，客人自然只為咖啡而來，可是當咖啡館還賣餐點，客人就有可能在用餐時段想到你，甚者咖啡館還提供額外的體驗式消

200

費，不管是講座、課程、芳療⋯⋯就給了客人更多可以來走一遭的理由。

可是，在來客流量有限的區域，尤其鄉下地方，期待翻桌率的神降臨簡直不可能。以芒果咖啡莿桐店為例，不強調翻桌率或客低消，反倒強調一桌的均消，期望客人內用體驗結束之後，可以加購一包咖啡豆或是一組禮盒，讓銷售額可以翻倍上提，達成預設目標。假使店舖本身無法製作出這些產品，至少也要找到可以支援的廠商，想辦法推出店舖的自有商品。

翻桌率金字塔

翻桌率又稱「單桌迴轉率」，意思是「在用餐時段內，一桌可以換幾組客人」，可以做為生意好壞的判定標準。

13 次以上　鼎泰豐19次、台中赤鬼牛排18次、花月嵐拉麵威秀店17次

6-10 次　瓦城7次

3-5 次　丹堤、怡客、星巴克、多數餐廳

1-2 次　大部分的咖啡館（芒果咖啡平日1～2次，假日可到3次）

咖啡館的翻桌率不高，與其期待翻桌，不如強化每桌客人的均消。

◯ 「二十」恐怖的魔咒數字

曾經有位咖啡專欄作家提到，台北獨立咖啡館幾乎都有無法突破月收入十八萬的玻璃天花板。試想，一間咖啡館需要兩名人力，人事成本六萬、店租三萬、電費一萬、裝潢攤銷兩萬、設備攤銷兩萬……這些加總起來就十四萬了，食材成本有辦法控制在四萬以下嗎？

談論咖啡館經營模式，芒果咖啡就多年操作過不同類型咖啡館的經驗，觀察到台灣咖啡館生態最有趣也是最弔詭的現象，那就是所有行銷數字都告訴人們：一家咖啡館的最佳獲利模式至少六十個位子，但多數咖啡人想

開的咖啡館卻是只有二十個位子的規模。姑且不論「二十」這個數字是否具有神奇魔法，但絕對是店舖經營者公認最令人尷尬的數字。

二十個座席數的咖啡館通常一天營業額很難突破一萬，假使供應早午餐把翻桌率做到兩輪（早餐時間收滿一場，下午茶到晚間收滿一場），一個月的總營業額最多不會超過二十五萬，要達到這麼好的生意流量，所在店租成本通常也不低，東扣西扣之下就會發現收益與付出不成比例。較幸運者，咖啡館開在自宅裡，可是賺到的也不過是省下的店租而已，說穿了就是賺到店租，既然只是賺到店租，又何必開店自討苦吃，直接出租給別人開店豈不更省事？

說穿了就是「當個永遠租得出房子的房東」，既然只是賺到店租，又何必開店自討苦吃，直接出租給別人開店豈不更省事？

「座、坪、消」的盈虧三角習題

人類開始經濟活動歷史已久，在現代社會科學的歸納下，不論是農業、畜牧業或是餐飲業，各種產業當然都有所謂「最佳獲利模式」，即便咖啡館也是如此。坦白說，一間咖啡館最多可以賺到多少錢，從「坪數」就已經決定好了。

在前文「店舖基因碼就在『每日營業額』裡！」從每日營業額與客單消的公式推演，聰明學生馬上就能看出端倪，影響數字消長的最重要關鍵，不外乎就是「座席數」與「翻桌率」。面對空間規劃，創業者最容易顧此

203

失彼，被華麗的空間風格沖昏腦袋，忘了檢討最基本的盈虧三角習題：「座席數」、「坪數」、「銷售額」。在店舖經營學裡，座席數猶如先天體質，翻桌率則如後天調養，但後天調養多少需要靠運勢，那麼經營者能夠確實掌握的，就是先幫店舖打造有良好獲益模式的先天體質！

從後三頁三種店舖規模的營運分析，可推出六十坪的獲利模式最佳，即使咖啡館不供應複雜料理，僅以現行咖啡館好操作的輕食、早午餐、下午茶模式經營，在七成座位運用率下（約四十二席），平均客單消兩百五十元計算，每一輪翻桌就可有一萬元營業額，一天做到三翻即有三萬元收入，每個

月至少會有六十六萬以上。

全天候營業以四位員工兩班制來計算，人事開銷可以控制在二十萬以下（約百分之三十），房租加水電十萬、食材費二十萬（約百分之三十），攤提十萬，盈餘爲六萬（約百分之十）——是否注意到這樣的收支結構剛好符合前述的「333」理論（人事三成、食材三成、店租攤銷三成、盈餘一成）。

在這個條件下，店舖只要專心做好早上咖啡與下午茶兩個餐期，一天就可以輕鬆做到一百位來客數，經營者甚至不需要親自下海，照樣可以領有數字漂亮的盈餘，是很美滿的經營模式。

店舖規模（一）20坪以下

（以來客數滿載的最佳狀況計算）

| | |
|---|---|
| 坐席 | **20** 席以下 |
| 廚房 | **0** |
| 人力 | **1-2** 名 |
| 日營業額 | **3000** 元 |
| 月營業額 | **66,000** 元 |

營運分析

空間在20坪以下的店舖，座位數最多不會超過20席，幾乎不可能有廚房設計，頂多只能運用吧台空間設置烤箱、吐司機、鬆餅或熱壓機，製作簡單輕食，無法供應主食。不供應主食的咖啡館除非有強大的行銷力，或限時消費規定，否則依賴下午茶為主力消費時段，翻桌率很難超過2。

一人獨力經營每月營業額大約66,000元，扣除店租與成本幾乎不太會有獲利，而獨力經營的最大風險是成敗押注在一人身上，老闆除了難有休假時間，還要祈求自己是鐵打的，只要生病休店就是營業額的損失。倘若為了增加營業額，多聘請一位員工來製作輕食，雖然會提升客單價，但每月營業額很難突破18萬，因此20坪以下小店要有獲利模式，往往必須思考結合其他資源。

算式

翻桌率1次20席 × 客單價150元 × 22營業日 × 翻桌率1 = **66,000** 元

翻桌率2次20席 × 客單價150元 × 22營業日 × 翻桌率2 = **132,000** 元

翻桌率3次20席 × 客單價150元 × 22營業日 × 翻桌率3 = **198,000** 元

店舖規模（二）30 ～ 40 坪

（以來客數滿載的最佳狀況計算）

| 坐席 | **20** 席左右 |
| --- | --- |
| 廚房 | 可有 |
| 人力 | **3** 名 |
| 日營業額 | **12,000** 元 |
| 月營業額 | **264,000** 元 |

TIPS

翻桌次數對營業額影響巨大，倘若不是滿載情況，只有一次翻桌的日營業額可能瞬間降低到6,000元，月營業額只有13,200元！

營運分析

30 ～ 40 坪的店舖可有較大的吧台，並可有展示櫃設計，甚至可以考慮是否要賣正餐。但是最尷尬的是，總面積40坪的店舖隔出一個廚房之後（國外計算廚房面積時，一般是按前廳面積40% ～ 60%計算），剩下座席面積大約只有27坪，所能擺的座位跟20坪店舖差不多。

雖然供應正餐營收可以提高，且比較有機會達到2的翻桌率，但相對坪數大店租也高，人力也必須提升到3名以上，若想進一步增加翻桌率，營業時間勢必拉長，相對人力也增加，人事成本也必須提高。兩相折衝之下所得獲利不如想像，這時經營者往往必須像便利商店的老闆那樣，永遠都要自己跳下來顧大夜班來補人事成本的洞。

算式

翻桌率1次20席 × 客單價300元 × 22營業日 × 翻桌率1 = **132,000** 元

翻桌率2次20席 × 客單價300元 × 22營業日 × 翻桌率2 = **264,000** 元

翻桌率3次20席 × 客單價300元 × 22營業日 × 翻桌率3 = **396,000** 元

店舖規模（三）60坪

（以來客數滿載的最佳狀況計算）

| 坐席 | **60** 席 |
| --- | --- |

| 廚房 | 有 |
| --- | --- |

| 人力 | **4** 名 |
| --- | --- |

| 日營業額 | **20,000** 元 |
| --- | --- |

| 月營業額 | **440,000** 元 |
| --- | --- |

營運分析

60坪以上的咖啡館基本上如同一家小型餐飲公司，除了飲品之外，勢必要供應餐點（如果沒有正餐，也一定要有輕食），因有提供餐點，翻桌率有機會達到2，不過如要供應正餐，得聘請廚師，加上吧台手與外場人員，至少得要4名人力配置才行。

算式

翻桌率1次<u>40席</u>×客單價<u>250元</u>×<u>22</u>營業日×翻桌率<u>1</u>＝ **220,000** 元

翻桌率2次<u>40席</u>×客單價<u>250元</u>×<u>22</u>營業日×翻桌率<u>2</u>＝ **440,000** 元

翻桌率3次<u>40席</u>×客單價<u>250元</u>×<u>22</u>營業日×翻桌率<u>3</u>＝ **660,000** 元

註：為方便說明，公式以滿載數量算，不過實際上4人座常只坐2或3人，因此實際營業額可能更低（通常會用7成的使用率來看）。

氛圍見勝負，空間是經濟！

坪數決定店舖的內容，但座位才是決定盈利的多寡。咖啡館的販賣模式可分為外帶與內用兩類，當客人選擇坐下來飲用的時候，座位數量就是經營者錙銖必較的盈利關鍵。

任何一個產業都有最佳經濟規模，咖啡館也不例外。從前述單元的驗算公式可得知，座席數要高於四十個才會有好的經濟表現，但咖啡館的座席利用率不可能達到百分百（例如三位安排在四人桌，必然會有一席座位是零產值的），因此一般認為良好的坪效使用狀況是七成；也就是說，總座位要在五十五～六十個以

208

上的店舖，才會有四十席的獲益模式。

咖啡店的設計不同於餐廳或小吃店，客人期盼獲得舒適的空間享受，座席設計自然不能太過密集，通常會以「一坪提供兩個座席數」為標準，六十席至少要三十坪空間，餐區三十坪所對應的廚房與吧台（×百分之五十）需要十五坪，加上辦公室、員工休息區、公共走道、倉儲、男女廁所等隱形空間，加總起來店舖空間至少要六十坪才夠用。

以六十坪為基準設計的咖啡店舖多嗎？跨國連鎖咖啡館「星巴克」就是徹底執行的絕佳典範！

或許你不認同星巴克的咖啡風格，但世界上許多發展超過三百年的老咖啡館也走同樣類似的規模，這意味著那就是咖啡店舖經營的成熟模式。

你的切入點立基在哪裡？這對想投入的人來說，是很好的參考立基點。

理想的空間分配公式

根據商業理論統計，咖啡館的座席數、店舖面積、廚房面積的最佳分配公式，可用平均每位客人獲得零點五坪空間來計算，相對前場服務的規模，廚房面積則以「前場面積的二分之一至三分之一來計算」，如此可以歸納出最佳坪效的配比。當然，每間店的條件、規模、餐點類型不同，不盡然都要落實這套公式，但公式存在的意義是為了讓創業者在經濟預估與空間運用時可有初步的輪廓。

| 就餐人數
（人） | 每位顧客所需廚房面積
（平方米） | 所需廚房總面積
（平方米） |
|---|---|---|
| 100-200 | 0.465 | 46-93 |
| 200-400 | 0.372 | 74-149 |
| 400-800 | 0.325 | 130-260 |
| 800-1300 | 0.279 | 223-362 |

| 餐廳類型 | 單個座位對應的廚房面積（平方米） |
|---|---|
| 小吃店 | 0.4-0.6 |
| 自助餐廳、火鍋店等 | 0.5-0.7 |
| 中餐餐廳 | 0.6-0.8 |

盤點店舖設計細節

開咖啡館所需要思考的，遠比我們想像或觸目所及還多！

| | |
|---|---|
| 咖啡沖煮區 | → 研磨機、咖啡機、熱水器、清洗台（義式機專用清潔）、餐具區、單品咖啡沖煮區 |
| 結帳櫃檯 | → 收銀機、記帳櫃檯 |
| 餐食操作區 | → 烤箱、加熱器材、冰箱、冷凍櫃、洗滌設備、餐具回收區 |
| 其他 | → 商品展售（如果沒有獨立空間，至少也要在櫃檯邊設置） |

思考 **1**

倉儲是規劃店舖經常忽略的重點，咖啡豆、杯盤、外帶杯、衛生紙、擦手巾的儲藏量遠比你想像的多。舉例來說，一天流量100位客人的店舖，一天最少得用去5個捲軸衛生紙與3包擦手紙，庫存一週用量至少得佔去0.5～1坪。倘若空間夠的話，建議留下5坪倉儲空間，但在空間有限的都市裡，就得善用收納規劃，想辦法極限運用櫃檯。

思考 **2**

回收髒杯盤的臨放處也是經常被忽略的重點，髒污杯盤絕對不可與咖啡沖煮區或製作食物的餐台混雜，不僅會有衛生問題，也容易影響出餐效率、增加器具耗損率。

思考 **3**

如果咖啡館剩餘空間不足以設置廚房，不如設法擠出5坪空間來做商品展售，供應現成蛋糕或點心，或是思考複合其他商品的可能性。

211　　　芒果咖秋的櫃檯區與室外品飲區。

超完美人力分配模式

一間咖啡館的人力需求有咖啡沖煮、外場人員、廚房內場、櫃台結帳、倉管總務等，倘若是自烘店則必須要有烘豆師與烘豆助理，負責烘豆、倉儲、包裝、採購等事務，而店舖工作不會因為規模小就減少。要小店負擔如此龐大的人力成本幾乎不可能，這意味著工作重疊是必然現象，也是所有咖啡館從業人員都要有的心理準備。

容易鬼遮眼的開銷陷阱

咖啡館的人力需求怎麼計算，取決於所供應的餐點服務內容。一個人兼顧外場的咖啡館，只能提供純咖啡飲料，服務十個左右的客人（大約四桌，或十五到二十個位置），倘若要增加輕食項目，就得增加為兩名人力，若兩人輪替工作，大概可以管理到四十個位子。不過，如果還要提供餐點，至少需要三名人力。簡單來說，每增加一項內容，人力就得增加一名。

另外，店舖如是整天營業，從中午十一點計算到晚上九點，為了持續良好的翻桌率與營運狀況，至少得準備兩班人力輪替，使用

單班人力來應對的店舖，得要考慮超過基本工時的狀況，人事成本會再增加一筆加班費。咖啡館的營業時間長，且不像餐廳可有空班時間（空班可不列入支薪計算），看似一天多支付幾小時的加班費，整月累積起來卻是一筆可觀的數目，這往往是創業者所沒想過的問題。

擬定高效率作戰計畫

常說，咖啡人就像好媳婦兒，既要上得了廳堂，也要下得了廚房，經營者一人分飾多角或是長出三頭六臂，也是情非得已。服務品質與人事成本間的拉鋸戰，往往令經營者傷透腦筋。店舖工作就像一場混戰，如何將人員戰力發揮到最大化，就必須擬定「進攻動線」，採購「有效武器」。

進攻動線意指針對工作動線的設計，必須讓出杯／出餐作業流暢效率，例如熱水器、研磨機、咖啡機的順序、咖啡豆與咖啡杯的收納位置，以及出餐檯與收餐檯的分流等，而有效武器則是建議添購可快速供應的自動咖啡機，讓店舖有餘裕提供試喝服務，且義式咖啡的沖煮孔數要足夠以及設計自動奶泡機等，這些都是客流量爆炸時，可用來輔助人力的好工具。

特別要注意「出杯服務」的設計也與工作流暢度有關，較講究的咖啡館可能會提供「聞

乾粉」服務，但即便僅有二十～三十個座席

數的店舖，爲了提供這項服務可能導致咖啡

師必須來回走動，長時間工作下來容易體力

不支。但爲了滿足品飲者的求知慾，建議咖

啡館可採折衷方法，例如針對某些價高的產

品另外收取沖煮費，提供較細緻的服務，或

者改以課程講座分享，不再提供個別服務。

TIPS

常店舖的服務空間不在同一個樓面時，則需

要兩倍的外場人力，有二樓或三樓的店舖極力

建議設置送菜梯。

BUSINESS MEMO

你沒聽錯的
店舖經營術（二）

〰〰〰

● 任何一種創業，經營者在還沒有投入前，都必須認清楚的第一件事，既不是產品定位，也不是空間風格，而是「營業額」的數字該是多少。

● 許多咖啡館創業書在成本獲利分析都會提到「333」法則，這條公式完全出自一廂情願，即使所有成本控制在預算內，也不代表擁有獲利一獲利的計算方式絕對不是照著法則走，應該由經營者自己設定（詳見193頁「創業新生們，你的營業額及格了嗎？」一文）。

● 如果將店舖經營比喻為考試，「每月最低營收」代表著「合格線」，低於標準即虧損，高於標準則有盈餘；「預設營業額」則代表著理想狀態，也是經營者辛苦創業冀盼獲得的獎勵。

● 除了納入員工薪水，務必要將經營者的薪資也計算進去。個人經營的獨立小店最容易發生老闆不給薪的情況，犧牲老闆應得的收入去營造店舖有盈餘的假象，不過是自欺欺人。

● 每日營業額不僅是一個明確的作戰指令，更是一個隱藏著店舖基因密碼的重要數字，甚至只要仔細推敲幾乎就可以想像一間店的雛形：該設多少座席、該有多少來客、客人該點多少餐。

● 當客單消不足時，經營者必須思考還能推出什麼樣搭配性的產品來彌補落差，是否要加賣早餐或午餐，人力上負擔得來嗎？最好的解決方案是推出完整的週邊商品，以破解內用客單消的「玻璃天花板」。

◢ 翻桌率是餐飲業追求的目標，但提到翻桌率就不得不潑一桶冷水。大家以為一般餐廳的翻桌率是多少？答案是一天能翻個三、四次已經很不錯，咖啡館更少（詳見199頁「你患了『翻桌率』大頭症嗎？」一文）。

◢ 一家咖啡館能滿足多少種需求，就等於給了客人不同登門造訪的理由。當咖啡館只賣咖啡，客人自然只為咖啡而來，可是當你還賣餐點，客人就有可能在用餐時段想到你，請給客人多一點來看你的理由。

◢ 台灣咖啡館生態最有趣也最弔詭的，是所有行銷數字都告訴人們：一家咖啡館的最佳獲利模式至少是60個位子，但多數咖啡人想開的咖啡館卻是只有20個位子的規模。這絕對是店舖經營者公認最令人尷尬的數字（詳見203頁「座、坪、消」的盈虧三角習題一文）。

◢ 影響數字消長最重要關鍵，不外乎「座席數」與「翻桌率」。坦白說，一間咖啡館最多可以賺多少錢，從「坪數」就已經決定好了。

◢ 咖啡店的設計不同於餐廳或小吃店，客人期盼獲得舒適的空間享受，通常會以「一坪提供2個座席數」為標準，相對於前場的服務規模，廚房面積則以「前場面積的1/2至1/3來計算」，若如前文所言，需要40個座席以上才能達到比較好的營收規模，通常需要60坪的店舖，不過，以60坪為基準設計的咖啡店舖多嗎？跨國連鎖咖啡館「星巴克」就是徹底執行的絕佳典範！（詳見208頁「氛圍見勝負，空間是經濟！」一文）。

◢ 從沖煮區、結帳櫃檯、餐食操作、到商品展售，開咖啡館所要思考的店舖細節，遠比我們想像或觸目所及還多！其中倉儲是經常忽略的重點（可詳見210頁「盤點店舖設計細節」一文）。

◢ 咖啡館的人力需求，取決於所供應的餐點與服務內容。一個人兼顧外場的咖啡館，只能提供純咖啡飲料，大約可服務10位客人（大約4桌）。簡單來說，每增加一項內容，人力就得增加一名（詳見212頁「超完美人力分配模式」一文。

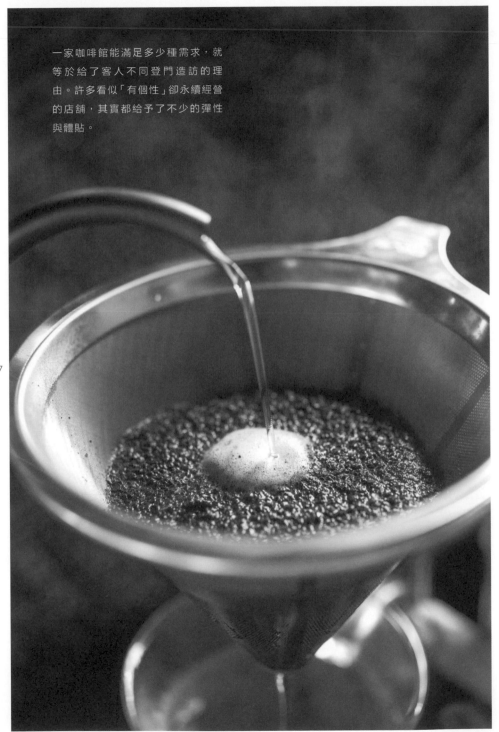

一家咖啡館能滿足多少種需求，就等於給了客人不同登門造訪的理由。許多看似「有個性」卻永續經營的店舖，其實都給予了不少的彈性與體貼。

217

避開創業觸礁的陷阱題

追夢是美好的，
可是追夢人你的導航安裝了嗎？
關於創業的耳語、迷思、陷阱，
所應該避掉的危險，請先標記好。
既已經上了牌桌，學會怎麼安全下莊，
才不會浪費了一手好牌。

被一窩蜂叮得滿頭包

芒果咖啡所談的創業是建立在「永續」的思考前提之下，可是在商場上有很多業態卻不見得以永續為思考，在台灣最常見的就是加盟品牌。加盟品牌的利基在於開創市場，透過直營或加盟模式取得規模經濟，而在這體系下註定加盟者終究會失去獨特性，甚至隨著品牌光環的消退，也失去對消費者的吸引力。

別讓噱頭成為票房毒藥

拜網路行銷的迅速，現今許多業態是建立

在「快財」之上，賺一波消費者的新鮮感。

可是，在撲朔迷離的行銷手法下，創業者往往很難分辨究竟何者是永續，何者是快閃，甚至錯把快閃當成永續，將辛苦賺得的資金投注在錯誤的選擇上。套句老鳥的話：「人家都下車了，你還在上面。」最後只能連人帶車衝向死亡的幽谷。

現今咖啡市場的一窩蜂潮流，例如：立體拉花、氮氣咖啡、彩虹咖啡等，在決定是否投入前應該先觀察分析。就拿立體拉花來說，那其實不是一門新技術，業界許多咖啡師也都會這招，但為什麼大家不推出呢？因為立體拉花的製作時間相當耗時，會影響整個吧台出杯的效率與流程；再者，為了製作

220

立體拉花，必須使奶泡厚實分層，大大影響咖啡的風味與口感，儘管這杯咖啡看起來超級漂亮，但客人喝過一次就不會再回流（基本上是拿來拍照用），為了這「一次性生意」而賭上自己的口碑，是許多咖啡人不願推出的原因。

另外，氮氣咖啡也很有意思，但它其實不應該是放在咖啡館裡的產品，而是咖啡館賣給餐廳的產品，尤其在有點檔次的餐廳，若是希望提供夠水準的咖啡，卻又無法提撥一筆金額購買咖啡器材或聘請咖啡師，這時如

保持正確而敏銳的嗅覺

果能夠直接購買專業咖啡館調製好的咖啡，就可以大大減少成本支出，同時又能做到要求的品質。

面臨市場的波動起伏，經營者永遠都要以「假想敵」的敏銳度，思考是否會有同質性的商品、店家或競爭業態，檢討產品的強度與差異化是否足夠，才不會被潮流牽著鼻子走，在一陣又一陣的跟風中，耗去大量的金錢與精神。

你被客人默默下架了嗎？

在都市街角，看著同個店面來來去去換了許多經營者，這家咖啡店走了，不久又開家新的，「怎麼樣讓咖啡館永遠不會倒（至少可以開上好多年）」這疑惑脫口而出想必會招來白眼——如果知道方法，那店還會倒嗎？但仔細想想，大部分人開店都沒仔細思索過永續，這豈不等於開家店來倒？

你不鳥客人，客人就不鳥你

訪問過許多咖啡人，大家嘴上嚷嚷「開店

222

是我的夢想」，但其實每個人心裡都明白，開店不會就只是夢想兩字這麼簡單，裡面還包含了應對現實的必要手段。想要生意長長久久，就必須跳脫既有思維，一間咖啡館能否永續經營，端看它在社群或社會所扮演的角色，只要它持續被需要，就持續有存在的價值；相反地，如果它漸漸遠離了社群或社會，就可能被客人們默默下架了。

地方型咖啡館的生意之道，比起花俏的商業行銷手段，更需要的是「關係」的經營。如何經營在地關係？公益是最好的切入點。

對芒果咖啡而言，與當地緊密連結是一件重要的事情。在行有餘力時，芒果咖啡透過公益組織牽線，替育幼院的孩子辦慶生會，

參與老人送餐關懷行動，原本只是想為地方略盡棉薄之力，沒想到被咖啡館的客人得知後，引來熱烈的響應；原來，在地方上有許多想做公益卻孤掌難鳴或不得其門而入的人，他們沒想到只是來喝杯咖啡，竟然就可以順便做公益！

有往有來才能廣結好人緣

當然，芒果咖啡發揮良好的平台功能，擔任號召與分配人力資源的角色，每當公益日來臨那天，可見咖啡館裡「愛心一條龍」作業模式，有人負責寫卡片、有人負責包餐盒、有人負責包禮物，團結讓任務變得很簡單，

而在活動中建立的革命情感，不知不覺讓芒果人也引以為傲。

公益雖然不會為咖啡館帶來利潤，其實只要稍微付出一些人力與時間，既能做一件好事，又能與當地緊密連結，怎麼看都是一門穩賺不賠的「好生意」，不是嗎？

除了公益之外，與在地合作的好點子其實往往就在身邊，環顧四周左右的商家鄰居，或在各行各業工作的朋友，大家互相支持、互相分享、互相教學，有時一起玩活動、一起玩義賣，或是一起打廣告，彼此締結友好關係，也能不知不覺替咖啡館建立起好人緣。

目標客群是誰？學會餐桌解密術

在十七世紀末，歐洲人稱咖啡館為「便士大學」（Penny University），意即只要花一便士就可以入內傾聽博學之士對話，如同古希臘哲人在廣場激辯真理，咖啡館扮演民間學術殿堂的角色，是孕育現代民主主義的重要場所。在這裡，咖啡館販售的不只是那一杯香醇的飲料，眼睛所看不見的無形產品就叫做「空間」。

從餐桌看團客與散客

在當代劇場概述或現代建築學中，都在闡述一個重要觀念：空間會說話。什麼樣的空間會吸引什麼樣的族群，不光是裝潢風格的經營，更多時候必須回歸機能面來分析討論。

客人來店消費必然接觸的設施是「餐桌」，餐桌設計與訴求客群有直接關係，雖說吧台座位或兩人座位的空間使用率最高，但卻無法滿足團體客人的需求。從經濟角度思考，一桌一桌出杯畢竟比單杯單杯販售來得有效益。端看咖啡館的發展趨勢，尤其當星巴克或藍瓶咖啡開始在店舖擺入「超級大桌」，意味著團體客人或是包場使用的消費力逐漸受到重視。

以60席店舖為例的最佳餐桌分配模式

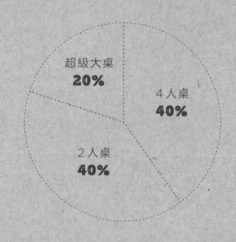

超級大桌
20%

4人桌
40%

2人桌
40%

（倘若還有畸零空間可以加入單人座設計）

思考 **1**

長方形餐桌的長度決定容納人數，寬度則與供餐內容有關，純粹提供飲料與甜點只需要60公分寬，如有餐點供應則至少要90公分寬。

思考 **2**

如果沒有空間設置超級大桌，不如多擺設可活動的4人桌，需要時可以合併為大桌，方便空間靈活變化使用。

思考 **3**

超級大桌可滿足租借場地需求，提供會議、聯誼、產品發表等活動，或許你會覺得怎麼可能每個月都有包場？但超級大桌不代表只能給團客使用，平時可以利用盆栽或擺飾來區隔，變成單人的共享桌。

「奧客」是所有服務業最頭痛的問題，可是換個角度想，奧客上門消費難道就只為了找碴？真的是從澳洲來的嗎？

記得某天下午，芒果咖啡店外來了一票人，算算共有十四個，都是第一次來店消費，聽聞朋友介紹而來。在店員安排入座後，客人卻不願意遵守低消，說道：「規矩是人訂的，姑且就通融通融唄！」

聽到這句話，相信許多老闆忍不住心頭上火，當場就要立即噴發了吧！？在交涉過程，正想強硬說服客人遵守店規時，眼角不經意

瞟見同行其他客人已經走到熟豆展示櫃前逛了起來——這時你會怎麼做？繼續與這位客人交涉，還是先退回陣營重新佈局？

可能因為芒果咖啡開在鄉下，許多人不相信鄉下也會有好咖啡館，尤其是從城市返鄉探親的過路客，他們大多是透過親友介紹，抱著半信半疑的心態前來試試。「這家咖啡真的好喝嗎？」大多數人一踏進芒果咖啡，心態都充滿懷疑，自然也降低了嘗試的意願。

而這組客人中不願點咖啡的少數幾位，就是屬於這類的保守觀望族，他們不願意踩到地雷，想先觀察朋友試過的反應，然而他們的行為又透露出對熟豆商品的興趣，代表著他們是對咖啡品味有著較高要求的族群，並且

是會在家沖煮的重度飲用者。

　　一名專業的咖啡師必須在短短兩三秒時間，讀懂客人內心真正的需求與渴望，這時便不會浪費時間在芝麻小事上，與其繼續與客人針鋒相對，不如思考好好拿下外賣豆的機會。果不其然，在介紹與試喝之後，感到滿意的客人立即就買了三千多元的熟豆回家。這個故事在芒果咖啡流傳許久，也被資深員工引以為鑒，如何讀懂客人的心是一門很考驗「目色」的功夫。

　　當然，來咖啡館的客人形形色色，難免會遇到無法處理的棘手狀況，與客人的攻防戰不見得都要在第一時間扳回一城，倘若拒絕了客人，客人當然也還以拒絕。切記，來咖

啡館的客人不見得坐下來點東西才算是消費，外帶商品也是另一種進攻策略，既然「客人的行為令我們傷心了，那就一定要想辦法讓他消費更多，才能彌補我們受傷的心靈啊！」咖啡人們請務必抱持正面想法，在客人內用時間裡抓準時機悄然出擊，才是創造營收的進擊之道。

不是嘴砲王也能攻略客人

天外飛來一本菜單，還沒回過神來，就見店員一個華麗轉身離去。捧著老闆用心著作媲美史詩的菜單，消費者面對這種狀況絕對滿頭問號，現在這是什麼情況？不論是上館子還是吃路邊攤，任何客人一定都期待「被招呼」的感覺，尤其是第一次造訪陌生的店家，怎麼在茫茫菜色中選出可能喜歡的那道，任誰都會發生選擇困難症。

推薦最特色商品

遇到第一次上門的客人點咖啡，芒果咖啡的店員通常會先問「請問您喜歡酸，還是不酸的咖啡？」先以二分法篩選客人的口味取向，接著再詢問「請問您喜歡的酸是果酸呢，還是檸檬酸？」藉此判斷客人能夠接受的程度，在咖啡單中選出幾支可能適合他的商品，透過引導避免客人踩到地雷，也是建立均質服務的一環。

當客人坐下來點餐，倘若沒有適時關懷口味喜好，給予建議或推薦，在茫茫的選擇之海中，客人終究只會選擇他最習慣的產品，有可能是最普通的拿鐵或美式，並非代表本

咖啡店的特色之作——切莫記住，消費過後留下好印象，才是培養熟客的關鍵步驟。

用聊天輕鬆秀專業

客人絕對不會平白無故來造訪，許多人在走進咖啡館之前多少都做過功課（有的甚至熟讀過菜單，也知道店內招牌是什麼），他為什麼要特地前來？是為了想試試這家店是否如期待那般好。

絕大部分上咖啡館的客人都是因為喜歡咖啡、又不太懂咖啡，所以才特地來品嚐的不是嗎？咖啡是一門專業，產品有很多細節，倘若店員不進行介紹，客人來這裡喝咖啡與

去便利商店買咖啡有什麼兩樣？

咖啡師透過與客人聊天，也是展現專業的時刻，在開心聊天的過程中，客人往往會透露更多訊息，或許在這杯咖啡之外，他還有其他的需求（想多試幾種、想買熟豆、想問器材……）在輕鬆愉快的對話中完成服務與消費，皆大歡喜收場的同時，你會知道自己又多了一枚常客。

試想，倘若在陌生的地鐵站下車，即使所有通道都有清楚標示，可是置身在人生地不熟的空間裡，是不是也會想找個人問問？同樣地，即使已經有一本圖文並茂的菜單，要讓客人自己逐一閱讀，在一片字海想像風味，畢竟還是太困難了。

出杯追蹤與服務精進之道

出杯之後，咖啡師的工作就結束了？錯！做好「出杯追蹤」，才能讓店舖水準持續進步。當客人拿到咖啡，立即迅速喝完，代表這杯咖啡自是好喝，如果客人喝了老半天直到快離開還剩下大半，敏銳的店員這時就要給予適時關切。

怎麼讓客人吐露真正的心聲，除了誠懇詢問之外，更需要有技巧的引導問話。詢問客人滿意度時，與其說「請問您不喜歡嗎？」不如改問「今天的咖啡有什麼需要調整的？」。Yes or No的詢問方式太過針鋒相對，而客人直接面對問題的衝撞，也容易感覺不舒服

或彆扭。

即便是同樣一句話，因為每個人的生活經驗不同，解讀方式也不同，這也是「誤會」經常發生的原因。不論是點單前，或是點單後，適時送上兩句問候與關懷，都是有益無害。舉例來說，早期台灣人對於精品咖啡陌生，芒果咖啡引進「椰加雪菲」時，許多年輕客人誤以為那是加了椰子汁的咖啡。

嘲笑客人的不懂是專業人士常犯的自恃之病，但置身專業領域久了，難免都會罹患「理所當然」的症頭，唯有通過與客人的互動交談，才會發現「原來客人有這樣的誤解啊！」把服務做到更體貼細膩，也是咖啡店舖每日必行的精進之道。

Point！ 我和客人該聊多久？

怎麼拿捏與客人的聊天，取決於今天你有多麼積極渴望獲得營收。當然，切莫要記住，聊天必須讓客人感受你是真心關心他們的需求，而不是只想要向他推銷！在營業時間內，經營者對進帳水位要有概念，倘若客人上門而業績遲遲未有起色，想必客人對於你提供的產品、服務或專業度不夠滿意！只有當客人對你的專業度跟信任度愈高，掏錢消費的意願才會相對提高。

出杯後得繼續追蹤客人的反應，是很快就喝完呢？還是離開後還剩下大半。

我不是澳洲來的，請別急著討厭我！

俗話說「嫌貨人才是買貨人」，可是遇到毫不留情挑剔的客人，往往很難心平氣和接待。遇到所謂「澳洲來的客人」該怎麼辦？

曾經，芒果女王接待過一位客人，她在商品展示架前看了老半天，遲遲無法選出滿意的商品。當店員前去關懷時，卻直接對上一長串的數落：嫌棄商品不夠好、包裝不漂亮、挑不到可以買的……面對不客氣的洗臉攻勢，儘管想捍衛自家產品，也無法向客人大聲回話，倘若抱著「不買就算了！」的心情，客人自然是毫不留情地轉身離開。

一個轉念打開溝通的死結

換個角度想，誰會吃飽沒事花時間在這裡抱怨她根本不想買的東西？既然這位客人為了店舖商品花了數十分鐘抒發感想，想必是他對產品「很有感」，卻因為「某種理由」買不下去。這「某種理由」究竟是什麼，換上夏洛克福爾摩斯的偵探心態，好好與客人柔性攻防，劇情往往會超展開。

在理解之後，才知道這位客人是一名會計師，她嫌棄「芒果牌大補帖」的包裝不好，其實並非是覺得醜，而是綁紮咖啡包的麻繩鬆鬆的，很容易一拿就散掉，讓她想買來送禮卻又覺得很不稱頭，忍不住才抱怨了起來。

她皺著眉頭說：「你這個禮盒我不喜歡。」意思其實是，這個禮盒不夠高級，適合年輕人送禮，卻不適合拿來送重要客戶。

參酌了客人的重要意見後，芒果女王非常認真尋找解決方案，包括向當地擅長手作的媽媽們討教綁繩結的技巧，改善了「芒果牌大補帖」的包裝缺點。另外，改變原先禮盒的設計方式，芒果女王想起小時候媽媽經營水果行的行銷手法，推出沒有格子的豪華大箱，不論是要放中價位的配方豆，還是放高價位的藝伎，或是把咖啡豆與手沖杯壺組合成手沖禮盒、把掛耳包與糕點組合成闔家歡樂的饗宴禮盒，客人都可以依照預算多寡與送禮對象自由選擇。

用老水果行的智慧化解問題

有賴於這位「嫌貨人」的建議，芒果咖啡自推出豪華大箱後，還收到了另一個回饋，那就是連年來芒果咖啡採購春節禮盒的客人，對於內容物可以自己決定，感到特別滿意。他說道：「這樣就不會每年都送一樣的禮了。」

要知道，當客人的眼神投射於你，代表著他是有需求與渴望的，倘若沒辦法在這個時刻攻略成交，這筆原本就想花出去的錢就直接落入其他人的口袋了！所以，先別急著討厭你的奧客，因為他們才是你真正的客人。

BUSINESS MEMO

你沒聽錯的
店舖經營術（三）

~~~~~~

❶ 芒果咖啡所談的創業是建立在「永續」的思考前提下，不過商場上很多的業態卻不見得以永續為思考，最常見的就是加盟品牌。加盟品牌的利基在於開創市場，透過直營或加盟取得規模經濟，在這體系下加盟者終究會失去獨特性，甚至隨著品牌光環的消退，也失去對消費者的吸引力。

❶ 一間咖啡館能否永續經營，端看它在社群或社會所扮演的角色，只要它持續被需要，就持續有存在的價值；相反地，如果它漸漸遠離了社群或社會，就可能被客人默默的下架了。

❶ 地方型咖啡館的生意之道，比起花俏的商業行銷手段，更需要的是「關係」的經營。如何經營在地關係？公益是最好的切入點。（詳見222頁「你被客人默默下架了嗎？」一文）。

❶ 在當代劇場概述或現代建築學中，都在闡述一個重要觀念：空間會說話。什麼樣的空間會吸引什麼樣的族群，不光是裝潢風格，更多時候必須回歸機能面來分析。長方形餐桌的「長度」決定容納人數，「寬度」則與供餐內容有關（詳見224頁「目標客群是誰？學會餐桌解密術」一文）。

❶ 「奧客」是所有服務業最頭痛的問題，可是換個角度想，奧客上門消費難道就只為了找碴？咖啡館的客人不見得坐下來點東西才算是消費，外帶商品也是另一種進攻策略（詳見226頁「超能咖啡人必練讀心術」一文）。

🫘 當客人坐下來點餐，倘若沒有適時關懷口味喜好，給予建議或推薦，在茫茫選擇之海中，客人終究只會選擇他最習慣的產品，通常只是最普通的拿鐵或美式，但那並非代表本咖啡店的特色之作，當消費過後留下好印象，才是培養熟客的關鍵步驟（詳見228頁「不是嘴砲王也能攻略客人」一文）。

🫘 出杯之後，咖啡師的工作就結束了？錯！做好「出杯追蹤」，才是能讓店舖持續進步的關鍵。

🫘 嘲笑客人的不懂是專業人士常犯的自恃之病，但置身專業領域久了，難免都會罹患「理所當然」的症頭，唯有通過與客人的互動交談，才會發現「原來客人有這樣的誤解啊！」把服務做到更體貼細膩，也是店舖每日必行的精進之道。

🫘 當客人眼神投射於你，代表著他是有需求與渴望的，倘若沒辦法在這個時刻攻略成交，這筆原本就想花出去的錢就直接落入其他人的口袋了！所以，先別急著討厭你的奧客，因為他們才是你真正的客人（詳見232頁「我不是澳洲來的，請別急著討厭我！」一文）。

出杯

# 走出咖啡館大門的
# 進擊之路

有句話說，咖啡館是人與人相遇的地方。
這意味著，咖啡館從不只是一家店，
它應該是一張網絡、一個實體的 Facebook。

236

誰說咖啡館只能屬於城市？
在農村地方更需要咖啡館的存在，
從社團開會、青春聯誼、媒人講親、角頭講事，
甚至到三叔公約二嬸婆談判西瓜田的走水權，
鄉下地方的交際事務可能遠比你想像複雜！

咖啡人千萬記住「走出吧台才能看自己」，
只有站在客人的角度，才能看見自己的本質。

# 咖啡館的創意行銷術

當翻桌率不可能無止盡提升，
如何在有限的市場裡創造驚人營業額？
從分時運用、產品策略到菜單研擬，
走進芒果咖啡館處處藏心機，
不思議的行銷手法一次大公開！

239

## 產品力爆發（一）
## 從菜單看見「分時運用」經濟學

在地價店面租金越益高漲的年代，常聽共同創業者喊出「共享空間」口號，把空間切割成不同時段，譬如上午租借給花藝師，下午變成設計師辦公室，晚上則是私廚場地，藉由全時段使用增加坪效（註）。

咖啡館的「分時運用」主要可分為「早安咖啡」、「早餐」、「早午餐」、「午餐」、「下午茶」、「晚餐」、「晚安咖啡」，除了「早安咖啡」與「晚安咖啡」，是單純前來外帶與內用咖啡的辦公商圈消費者，或晚歸回家的社區

消費者，早餐、午餐、下午茶、晚餐時段都必須有相對應的餐點供應，才能夠吸引消費者上門。從一家咖啡館的餐單設計可發掘隱藏其中的「分時運用」經濟學。

## 以符合在地的需求設計菜單

想做早餐生意就必須要有早點，想做午餐生意就必須供應午食，想做晚餐生意就必須有晚膳，雖說現在流行可當輕食、也可當正餐的早午餐（Brunch），但這樣的料理型態是否合當地消費者的胃口，也是必須列入考慮的。譬如，芒果咖啡最早只有提供輕食與點心，但為了遠道來莉桐喝咖啡的客人可以

240

用個便餐，所以推出了牛肉咖哩飯。在竹山欣榮圖書館進駐期間，針對當地中高年齡層的需求，又推出了排骨飯套餐、蒸魚套餐、小火鍋套餐等。

在高雄左營孔廟西廡的新店，由於隔壁就是菜市場，販售各式各樣便宜美味的小吃，所以菜單設計取向呼應東方風情，代表禮敬教師的「束脩三明治」、有考試包中之意的「考試粽」與「智慧包」，小點心則是有符合台灣風情的狀元糕與麻糬。

## 咖啡館只賣咖啡？是現實還是浪漫？

咖啡館與餐館有何不同？兩者的定義很值

得玩味，台灣人普遍認為咖啡館就是賣咖啡的地方，可是在國外的 Café 卻可以吃到超多東西，例如巴黎聖日耳曼區最有名的雙叟咖啡館（Les Deux Magots）和花神咖啡館（Cafe de Flore）甚至連牛排都供應了。咖啡館賣餐一點都不違和，可是不少咖啡館卻錯把「專業」誤會成「專賣」，究竟是「知其可為而不為」，亦或是根本不會做餐索性「放棄作為」？

「只要把咖啡做好，自然會有人上門」，理論上沒錯，但只要進一步問道：「那只靠這些客源夠不夠撐起收入？」面對現實的營收問題，大部分理想主義者瞬間清醒，彷彿方才是鬼上身般，才會說出這麼浪漫的話。

倘若只靠專業人士就可以支持營收，只專注於咖啡又有何不可？可是當看見路過想吃下午茶的客人時，希不希望他們走進店裡？如果答案是肯定的，那請回頭重新檢討菜單吧。

倘若店舖無法拓展更多餐點產品，或許就得轉個彎找出折衷方法，像是歡迎攜帶外食。

註：坪效是台灣商業領域的常用術語，意指每平方米營業面積所能產生的營業額，是衡量超市或百貨經營狀況的指標。

高雄孔廟裡的芒果咖秋，菜單設計充滿東方風情。有考試包中的「考試粽」與「智
慧包」，小點心則是狀元糕與麻糬。

## 高消 VS. 廣銷的痛點拿捏

任何一家店都有所謂的招牌商品，招牌商品的設計往往是最自豪之作，不論是獲獎肯定、口味最佳、價格最超值、外表最炫等等，可說是店舖推出用來拿下客人的最佳利器。招牌商品背後所代表的意義，就是店舖最想廣泛銷售的商品，這支商品在設計上必須要能「彰顯特色」之外，最好也是「高客單消」的豪華超值選擇。

## 打動客人話題產品

芒果咖啡的招牌是「芒果咖啡」，那是一種加入水果元素與芒果冰淇淋的花式咖啡，外表既炫麗又吸睛，同時也是一款老少咸宜的商品。選擇這支商品當招牌，不僅是商品本身具有話題性，同時這杯飲品使用本店招牌配方豆「鄉巴佬」為基底，是一款相當具有代表性的產品。

再者，「芒果咖啡」在定價上也是屬「客單消」很高的產品，它既可以創造利潤，又可以彰顯特色，且透過不同品飲方式更加深入理解咖啡風味，可以滿足泛飲者與品飲者的需求，是芒果咖啡替招牌商品所下的註解。

芒果咖啡的
水果咖啡調飲

哈密瓜咖啡

檸檬咖啡

244

針對招牌商品的訴說，店舖在進行員工教

育訓練時，必須給予重點指導。例如：「芒

果咖啡是用本店最招牌的『鄉巴佬』咖啡調

製，鄉巴佬帶有古坑柳丁的風味，是一款

『代表雲林』的咖啡……而且芒果咖啡還有

『得獎』喔，加入芒果泥跟芒果冰淇淋特調，

連『不愛喝咖啡的也很喜歡』！」

通常客人聽完這一長串，都會對「代表雲

林」、「芒果」、「得獎」幾個關鍵字印象深

刻，下次他帶朋友來店裡時，甚至會主動幫

忙介紹。你的產品有沒有辦法讓客人說嘴，

就是口碑行銷的重點。

甘蔗咖啡

鳳梨咖啡

## 雙方都能接受的訂價

發想招牌商品時，不光是口味與表現必須

費足心思，在訂價策略更要仔細拿捏。倘若

價格訂得太高，客人容易不買單，就失去了

高點單率的目的；倘若價格訂得太低，當大

量銷售時，又會覺得不甘心。訂價策略的完

美平衡點，就是「雙方都覺得有點痛」，客人

覺得有一點點貴、老闆覺得有一點點虧，這

種「有點痛又不太痛」的平衡，雙方各犧牲一

點點，就可以收到最棒的結果。

當然，招牌商品的推薦光是在菜單印上「招

牌」兩字是不夠的，既然是自慢之作，就更需要

被述說，告訴客人這杯飲品有意思之處在哪，才

能敲動客人的心，給個機會嘗試不同風味。

## 印象雲林

糖口杯以古坑柳橙汁沾上虎尾糖廠二
砂糖，底層使用鄉巴佬咖啡、虎尾的
甘蔗汁，上層選用二崙洋香瓜與茴香
打製的蔬菜汁，附上帶皮甘蔗的小調
棒，吃法充滿滋味與樂趣。

246

## 卡布其諾松露咖啡

以 syphon 沖煮的衣索比亞為基底，
配上松露加上 Espresso 當成泡泡，
當虹吸式與義式交織成的飽滿香氣，
使這一整杯成為令人驚艷的咖啡饗宴。

## 芒果女王的回味童年

梅粉少少鋪在奶泡上,西瓜汁與咖啡
的甘苦結合,把芒果女王小時候的童
年回憶,西瓜沾梅子粉的台南吃法,
也變成咖啡風味的一部份。

## 芒果咖啡

底層是特釀芒果醬,中層是鄉巴佬咖
啡,上層是手工芒果冰淇淋,含有柑
橘果香與巧克力調的鄉巴佬咖啡,與
台灣水果風味意外合拍,瞄準泛飲者
族群設計的創意咖啡,打開了咖啡的
接受度。

## 產品力爆發（三）
## 咖啡強勢置入，不讓餐模糊焦點

如何不讓咖啡被餐點搶去風采，重點在推出餐點時，也要強勢把咖啡產品往上推，做出咖啡的特色之餘，想辦法展現咖啡的特色。

面對兩難課題，芒果咖啡怎麼處理？

大部分餐廳以料理為主，咖啡是餐後品，提供的都是基本的紅茶、綠茶或是美式咖啡。可是，芒果咖啡是以咖啡為專業，餐後咖啡所使用的是本店最強打的招牌品項，不僅風味極佳，單價也不便宜——這舉犧牲打的策略，目的在讓附餐咖啡成為活廣告，同時

轉換「附餐咖啡都很普通」的刻板印象，讓咖啡成了餐點的 Happy ending，為消費者留下深刻印象。

比起店員刻意介紹，這樣更容易卸下消費者的防禦心，等到掏出錢包結帳時，稍微再提點推銷一下掛耳包，方才的美好體驗還意猶未盡，怎能不買個幾包回家繼續溫存呢？

# PLUS!
## 透視芒果咖啡菜單設計祕訣

---

當團體客人湧進咖啡館時，正是考驗菜單設計功力的時刻了！面對不同的消費群眾，有人愛喝淺焙，有人愛喝深焙，甚至有人根本不喝咖啡，怎麼辦？倘若因為無法滿足一兩位客人，使整群客人決定不消費，因小失大就不好了！飲品單與菜單的設計必須面面俱到，在高度特色「主角」之外，也要有滿足不同消費者的「配角」，針對愛喝咖啡的、不喝咖啡的都供應他們也能欣賞的飲品，才能雙管齊下，收服客人的心。

### 以高雄孔廟店「芒果咖秋」為例

**1** 芒果咖秋面對的客群多為觀光客，咖啡飲品以接受度較廣的義式咖啡為主。

**2** 招牌特調「芒果咖啡」是高客單消的主打商品。

**3** 考慮地區消費習慣，延伸出一系列水果咖啡，是芒果咖啡以外的另種選擇。

**4** 台灣茶系列是滿足非咖啡飲用者的產品。

**5** 特製餐點扣緊「孔廟」調性，有「飽食類」的肉粽、「輕食類」的束脩三明治與肉包、「甜點類」的狀元糕與蜜餞等。

# ❶「請務必試試！」
## 大補帖包裝的強勢行銷法

人是習慣性的動物，尤其當身處在陌生的環境，特別仰賴熟悉的朋友、品牌、料理，就像有些人不論出國去哪都要攜帶泡麵，也是尋求安全感的一種方式。大抵上，在日常大大小小的瑣碎決策中，要是沒有別人來推一把，人往往都是順著習慣走，而面對店舖新推出的產品，往往抱持著保守觀望的心態，如何勾起客人想買來試試的慾望，需要一點創意與巧思。

自芒果咖啡創業第一年後，便開始著手成

立烘豆部門，隨著莿桐老家土角厝重建，芒果咖啡總店也在莿桐孕育而生，當時一併購入烘豆機與咖啡機，像賈伯斯一樣在車庫裡成立工作室，開始芒果咖啡的烘豆練習曲。

自烘豆室成立之後，大約經過八個月時間從早到晚不斷烘豆、沖煮、杯測，第一款自家配方「鄉巴佬」終於在創業第三年正式上線。在莊園概念盛行的時代，配方概念還不被廣泛認識，如何推廣曾讓芒果咖啡傷透腦筋。那時，芒果咖啡見到許多自烘店流行掛耳包產品，集結來自全世界不同產區的風味組合，可讓咖啡饕客充分體會探索的樂趣。

掛耳包組合那種「東抓一點、西抓一點」的概念，讓人聯想到阿嬤上中藥房抓藥，與

芒果咖啡上輩人曾經營老藥房的記憶不謀而合。自然而然，芒果咖啡就想到用「大補帖」的包裝趣味來設計自己的賞味組合，就像每間中藥行都有自己的獨家秘方一樣，也把招牌配方豆「鄉巴佬」放入其中，以實惠經濟的試喝價販售，使鄉巴佬可與莊園咖啡一同比較，讓向來對配方豆不理解的咖啡饕客有嘗試的機會。

## 第一次出攤市集就成功

越不景氣的年代，市集也就越活絡。早年芒果咖啡很幸運可以參與「莿桐花海節」、「國際偶戲節」、「農業博覽會」、「農機展」等活動，透過市集把整間店出張到不同地方，快速把自己介紹給外地的消費者，是很不錯的行銷手法。不過，在台灣各地都有大大小小市集，究竟該怎麼選擇參加？首先可從「趣味度」與「總人數」來評估。

## 選對商品才有銷售力

芒果咖啡出攤到「莿桐花海節」，起因是覺得坐在花海喝咖啡很酷，其次是官方提出的報告顯示過往來客人數超過二十萬，是一個相當可觀的數字。又或者，農業博覽會期間共湧入九十萬人次，在這巨大的流量當中即使每一千位客人只能成交一位，也還有九千個人次，在七十天活動裡保守估計每天可出杯一百五十份，這是莿桐店如何努力都望塵莫及的數字，像這樣的活動邀約自然是非把握不可。

決定出攤之後，其次是決定該帶什麼產品去，這可以從群眾特質分析。倘若是參加專

業市集（例如咖啡展），入場者大多都是專業人士，他們是為了品評咖啡而來，就可以攜帶手沖設備現場沖煮，而消費者可能面臨每種都想試試，卻無法喝下太多杯的情況，這時有提供熟豆外賣就相當重要。

但如果是出攤到農機展或花海節，消費者主要為觀光休閒而來，他們上咖啡攤消費不見得是為了喝咖啡，或許只是需要一杯解渴的飲料而已，這時就得考慮增加茶類商品。當市集來客數很高的時候，即便來客不見得是咖啡品飲者，只要挑對商品就能創造成功銷售機會。

## 有辨識度才好做廣告

攤位佈置最重要是「辨識度」，在眾多攤位中要想辦法吸引目光，不論是造型吸睛、優惠活動、聳動口號等，務必準備字體色彩鮮明的布旗、廣告或招牌，讓人走過幾秒鐘就能讀到店名、優惠價格等訊息，甚至在出攤前可事先做功課，與隔壁攤位協調避免撞色。這些製作物除了有助提升營業額，也是幫店舖打廣告的重要利器。

面對高流動性的客群，市集商品設定務必考慮製作時間，否則一旦排隊超過三人，其他路過的消費者就不會停下腳步，所以盡量提供可事先準備的產品，像是罐裝咖啡與熟

豆等，避免需要費時製作的餐點或手沖產品，售價設計也盡量以「整數」為主，避免銷售現場還要花費時間找零。

大部分參加市集的消費者都期待滿足飲食與娛樂，預算的分配也會先從填飽肚子開始，剩下的才是滿足娛樂消遣。把握市集活動的歡樂本質，設計趣味活動與商品結合，便能大大提高購買意願。（最明顯案例就是夜市打香腸或是土耳其冰淇淋）。

此外，出攤的呈現方式畢竟不如店舖來得完整，為了讓人來人往的消費者可以認識店舖，在銷售之外的品牌訴說也是相當重要的工作。建議一組市集人員至少需要三名：「製作者」負責沖煮咖啡、「銷售者」負責叫賣收零、「推廣者」負責介紹推廣品牌。

254

# CHECK!

## 出攤不失敗，重點愛注意！

- **宣傳物**
  店名字體清楚，一眼可辨識

- **定價策略**
  優惠吸引，整數不找零，可快速購買

- **色系標示**
  顏色鮮明吸睛度高

- **店名露出**
  沒賣到至少也要打到廣告

- **商品制定**
  誰來逛、誰要買、該帶什麼

- **出攤人力**
  銷售者、製作者、推廣者

- **娛樂行銷**
  產品與活動結合，提升購買趣味

# 外帶利器 一滴入魂

被戲稱為「黑豆油」的一滴入魂罐裝咖啡,研發的起心動念是因為芒果咖啡大概
有一半比例的客人來自外地,客人因為對芒果咖啡的執迷而特地前來,可是他
們往往只能喝上一、兩杯,但如果想多喝幾杯或分享給朋友,光帶熟豆回家好
像有點不足。剛好我們自己也很喜歡冷萃咖啡,因此用冰釀手法(cold brew)
設計了這個產品,也成為往後市集活動很受歡迎的商品。

註:冰釀是將咖啡粉依照比例加入冷水密封冷藏,過濾後再低溫發酵而成。

# BUSINESS MEMO

## 走出咖啡館大門的
## 進擊之路

〜〜〜〜〜

- 若只靠專業人士就可以支持營收，只專注於咖啡有何不可？可是當看見路過想吃下午茶的客人時，希不希望他們走進店裡？如果答案是肯定的，就請回頭重新檢討菜單吧。

- 招牌商品往往是自豪之作，可說是店舖推出用來拿下客人的最佳利器。這支商品在設計上必須要能「彰顯特色」外，最好也是「高客單消」的豪華超值選擇。最好還有好聽的故事與方便傳遞的關鍵字，產品有沒有辦法讓客人說嘴，正是口碑行銷的重點（詳見243頁「產品力爆發（二）高消 VS. 廣銷的痛點拿捏」一文）。

- 訂價策略的完美平衡點，就是「雙方都覺得有點痛」，客人覺得有一點點貴、老闆覺得有一點點虧，這種「有點痛又不太痛」的平衡，常可以收到最好的效果。

- 越不景氣的年代，市集也就越活絡。透過市集把整間店出張到不同地方，快速介紹給外地的消費者，是很不錯的行銷手法。不過，全台灣各地大大小小的市集，究竟該怎麼選擇參加？首先可從「趣味度」與「總人數」來評估（詳見252頁「第一次出攤市集就成功」一文）。

- 攤位佈置最重要的是「辨識度」，要想盡辦法吸引目光，且大部分參加市集的消費者都期待滿足飲食與娛樂，預算的分配也會先從填飽肚子開始，剩下的才是滿足娛樂消遣。把握市集活動的歡樂本質，設計趣味活動與商品結合，便能大大提高購買意願（詳見252頁「第一次出攤市集就成功」一文）。

257

# 達到預期營收的下一步

誰說咖啡館只可以賣咖啡，
星巴克讓我們看見了體驗經濟的影響力，
舉凡在咖啡館裡發生的一切都有可能被販售，
而體驗經濟究竟是什麼？
歸根究底，不過就是關乎「愛」與「分享」而已。

## 體驗商機藏在「氛圍」裡

當開店成本越來越高，有時光吧台設備就破百萬，但經營者所投注的心血究竟有沒有被消費者感受到？落入「與眾不同」的迷思，殊不知自認可以打動消費者的，其實只是自我感覺良好，那後果不只是誤會大了，而是白白把一筆錢投入水裡的損失。

### 營造咖啡以外的氛圍

對消費者來說，不管咖啡師使用要價十萬或百萬的咖啡機來沖煮，咖啡館裡的咖啡會

好喝都是必然（否則幹嘛來咖啡館），這意味著店舖把輸贏籌碼都賭在咖啡上，卻沒有認真去營造咖啡以外的事物，在消費者心中的地位將很難從「Good」（不錯）晉升到「Excellent」（極佳）。

何謂空間氛圍？那絕對不等同於裝潢。要知道，咖啡館怎麼砸錢裝潢，絕對都不比豪宅大廳來得豪華，人們為什麼要走出舒適窩特地來這裡喝咖啡？難道是因為咖啡館的椅子比義大利進口沙發舒服，還是咖啡館的空間比億萬豪宅精彩？人們來咖啡館喝咖啡，自然是因為這裡有家裡所沒有的——不管是喝到、聽到、看到、聞到，還是聚集在這裡的人——都是迫使人們離開家來到咖啡館的原因。

## 走進店舖開始體驗經濟

「特別」不是靠錢堆砌出來的，而是經營者有沒有用心去營造：提供什麼樣的品嚐法、播放什麼樣的音樂、擺設什麼樣的書籍、舉辦什麼樣的活動、提供什麼樣的服務……走進芒果咖啡，點一杯莊園咖啡，咖啡師用中式泡茶的杯壺概念來呈現咖啡，教導客人先聞香後啜飲，品嚐咖啡的香氣與韻味；若是點一杯冰單品，則改用勃根地紅酒杯來表現咖啡在冰鎮溫度的沁涼感，以及格外鮮明的酸甜果汁風味，如同品酒的享用方式也格外給人高級的感受。哪怕只是點一杯最普通的美式咖啡，咖啡師將美式咖啡的馬克杯與奶

蛊、焦糖漿放在原木塊端上，不僅是呈現方式有趣，也意味著一杯咖啡可有不同喝法。

在味覺之外，坐在芒果咖啡莿桐店喝咖啡，有時會聽見歌手高閑至重新演繹吟唱的台語老歌，在文化中心店則是樂音悠揚的古典樂，依據各店「家」或「沙龍」的不同定位，選擇不同背景音樂，也是一種打造「店格」的軟性主張。

## 從愛與分享出發

「這些微不足道的細節能增加利潤嗎？」也許有人會在心裡質疑，但在芒果咖啡的經驗裡，答案百分之百是「Yes」。這些年來，有

不少客人把在咖啡館用到、聽到、看到的東西買回家，小至一只水杯、大至一張吧台椅、一台咖啡機——或許你會感到意外，但消費者比你更加驚訝——原來我尋尋覓覓想要的，在咖啡館竟然就可以買到了！

「體驗經濟」在述說的其實就是這麼一回事，那並不是一門多艱澀的理論，也不需要多高科技的設備，歸根究底就是「愛」與「分享」而已。

**POINT**

**營造氛圍，
產品強度也要跟上！**

當店舖經營者太過聚焦在咖啡本身，忽略了店舖氛圍的營造，就很難走出市場區隔；但更加值得注意的是，現今市場上流行著許多文青感咖啡館，雖然氛圍營造很夠，但產品強度如果沒有跟上，當新鮮感消退的時候，就是曇花即謝之時。

氛圍的營造，方方面面。
芒果咖啡的冰單品，便以
勃根地紅酒杯盛裝。

以中式泡茶的杯壺呈現咖
啡，先聞香後啜飲，品嚐
咖啡的香氣與韻味。

# 多角化讓你變成虛胖的巨獸

當Blue Bottle取得成功之後，各界媒體都大舉吹捧，許多咖啡人也認為那是一個成功典範。可是，許多人卻忽略了創辦人佛里曼（James Freeman）為了做出好咖啡，投入異常鉅額的成本，或許藍瓶子在世界各地的生意看來都很好，但投資成本在換算利潤的效率卻不如想像。自二○一六年起，當藍瓶子打著「我是好咖啡的代表」進攻最大量化的罐裝咖啡市場，瞄準非精品咖啡的消費族群時，就不難訝異這個品牌終在二○一七年末決定整個打包賣給即溶咖啡的龍頭「雀巢

263

公司」（Nestlé）了。

品牌茁壯失了平衡，大樹很容易一夕傾倒。現下咖啡產業所講求的，不再是無止盡的擴張，能夠「瘦身」瘦得很好的，反而有利生存。傳統經濟學告訴我們，多角化經營可以分攤風險，可是就風險管理的角度分析，每增加一個部門就多一種風險，倘若要做到水準以上的品質，勢必每個部門都要聘請專人，從烘豆、沖煮、烘焙、甜點到包裝與行銷，很多店舖這就這樣一步步發展成巨獸，最後終於撐不住龐大的身軀而倒下。

又例如，許多獨立咖啡館發展到最後都會走上自烘店一途，可是烘豆不會因為烘豆機比較小，工作內容就比較少，採購、選購、品

管、包裝、研發與銷售所投注的成本相比於獲利是否值得，很讓人深思。當你對於烘焙的利基不是很清楚時，只是覺得「自己烘就會有自己的味道」，但究竟所謂「自己的味道」是什麼也說不清楚的時候，在一股腦跳下去之前，是否已經掃瞄過全局，也許市場上已經有人做出你喜歡的味道了，這時解決問題的方法就從「蓋烘豆室」簡化成「採購」吧。

自烘咖啡所要承擔的工作量與經濟風險遠比想像中沈重，在跳下去前，是否已經掃描過全局？

# 制定員工訓練與獎勵制度

## 有邏輯的教育訓練才有效

一套適合店舖的教育訓練。

學藝花個三年六個月時間，經營者必須建立求效率的年代，技術學習已無法像古代拜師專業度，事前的員工訓練就相當重要。在講把工作下放給員工，為了維持一貫的品質與隨著店舖工作越益繁忙，經營者必須學習

參考醫學院實驗訓練的方法，不論是藥理實踐、化學實驗、生理實驗等，在執行任何

實驗前都必須先擬定實驗報告，將實驗動機、實驗目的、操作變因、結果推論等清楚條列，操作者必須清楚知道目的才動手執行。同樣地，員工的吧台實務與烘焙訓練也必須事前擬定計畫，用實驗室邏輯條列出來，才能達到事半功倍的效果。

除此之外，由於咖啡館定期會推出新品，尤其是針對咖啡饕客設計的微批次特殊產品，這些特殊規格產品有許多細節，銷售述說格外重要。針對這樣的產品發表，芒果咖啡會在每月舉辦「環遊世界咖啡品飲會」，這不僅是對咖啡饕客舉辦的分享會，也是每月一度重要的店員教育訓練，讓店員與消費者一起討論學習，可以讓服務者更加瞭解顧

客，同時也可趁此機會建立自己的熟客群。

## 獎勵制度的建立

店舖花費心力培養員工，自然是希望員工可以長久任職，與店舖共同成長進步。為了維持員工的向心力，「激勵」也是重要的經營策略。對員工來說，最實質的激勵政策就是薪資的提升，採用入股制度或是獎金制度很值得思考。

入股可以讓員工成為公司的一份子，好處可以增加向心力，不過許多經營者所謂的入股都是口頭約定，並沒有透過正式行政程序成立「股份有限公司」、舉辦股東會議，亦沒

有清楚公開預算編列、公開帳冊、營運目標等，當要停業或移轉的時候，資產處分與股權就容易衍生問題。相較之下，獎金制度單純許多，每月盈餘依固定比例分配給員工，對於員工來說不需要投入資金或承擔風險，對於經營者來說也較為單純。

## TIPS

老闆不可能時時待在現場，自然沒辦法預期員工是否會得罪客人，有時候只是因為員工的一句話、一個不小心，很可能就流失一名好不容易經營起來的熟客。透過分享會交流，讓員工在輕鬆交流的場合與客人互動，對於員工學習消費心理學有很大的幫助。

266

# 我該參加咖啡賽事嗎？

專業評鑑制度的建立往往意味著產業發展邁向成熟，由台灣咖啡協會引進世界咖啡競賽組織（World Coffee Events，簡稱WCE）所舉辦的專業咖啡競賽，自二〇〇四年第一屆TBC世界盃咖啡大師台灣選拔賽以來，如今已經成為台灣咖啡界相當具指標性的賽事，也是不少吧台手矢志努力的目標，不少店舖為了證明吧台專業度，也投入大量資源培養選手，而究竟該不該參加賽事，是個很有趣的議題。

## 借助比賽提升吧台專業度

首先，參加比賽必須要花費多少資金？保守估計，每位選手至少要練習一百次以上才可以到達足夠的水準，為了模擬出賽的現場狀況，往往無法直接就店舖吧台練習，要不是選手自行租借或購買設備來練習，就是必須向外承租場地。從設備費、場地費、物料費估算起來，參加比賽至少得投入五十至六十萬，這尚且不包括無以計算的時間成本。

出賽成本高昂，所以參賽者必須先清楚得獎所能帶來的回饋，究竟符不符合期待。保持著「比賽就是為了肯定自我」的心態固然健康，可是參賽者多多少少也希望透過得獎帶

來的廣告效益，可以有助於拓展事業。在莿桐展店初期，面對雲林咖啡人口稀少，外來客又不足的情況下，芒果咖啡便是希望能透過比賽肯定，加強消費者前來一嚐的信心。

連續兩年，芒果咖啡參加「台灣國際咖啡節花式咖啡創意競賽」（二〇〇八年、二〇〇九年），並在二〇〇九年獲得世界盃咖啡大師台灣選拔賽全國第五名，同時烘豆部門也將「鄉巴佬」配方豆提交美國 Coffee Review 評鑑獲得八十九分的肯定，而藉由比賽催生出的「印象雲林」、「卡布奇諾松露咖啡」等特調咖啡，如今也成為店舖獨一無二的話題產品。

268

## 成就與浮名只在一線之隔

比賽對於吧台水準的提升無庸置疑，但得獎卻不代表店舖就會財源廣進，儘管廣告效應在短時間內發酵，帶來還不錯的客流量，但終究一名咖啡師的服務能力有限，如果沒有業外的課席演講邀約，就單店營業額的表現可能會令人大失所望。

許多人不免問，那為何每年還是有許多店舖參賽？有些選手為了準備比賽，甚至還會聘請專門教練指導，或者先考取評審資格來探測風向，倘若比賽只是為了自我肯定，付出的心血也未免異常龐大了吧？

其實「獎項」無法轉換成為「獲益」，一切都

只是「浮名」而已，只不過策略性參賽者所看中的效益不只是咖啡館，而是瞄準更大的系統——成為開店訓練師、連鎖事業體的顧問、發展自有品牌、號召加盟等等——靠專業技術與知識來賺錢，讓業外收入大幅度提升。

參加比賽之前，先要清楚自己的目標，以及預備投入的成本，千萬不可看著別人就傻傻跟進，那很可能賺得了名聲卻賠了一屁股，最後才發現成本根本無法回收！

# POINT
## 注意！店舖經營六大盲點

---

### 1
#### 減法思考最容易砸鍋

不論做了多周全設想，在店舖還沒開張前，沒有任何人知道是否會成功。「沒有信心」是店舖最常面臨的經營危機，信心不足的經營者往往趨向「降低風險」，例如：減少投資金額、把人員編制設得比較少，這些「減法思考」往往不會讓店舖變得更好，反倒是讓店舖加速衝向死亡幽谷！

「姑且將就一下吧」、「等景氣好了再說」，經營者常掛在嘴上的推託之辭，往往在不知不覺間犧牲了店舖的核心價值。問題是，消費者期待的是你的當下，而不是你的未來啊！

### 2
#### 人力缺口擴散就像癌症

就芒果咖啡的經驗，10人以下的店舖都屬於「高風險」體質。若把咖啡館的業務細分為客戶服務、商品生產、財務管理、業務開發、公關交際、雜務等，零零總總差不多要10個人力才能應付，當員工數不夠的時候，營運就容易產生細縫。從人力觀點分析，一人獨自經營的咖啡館不論看短期還是長期，都是屬於「一定會倒」的類型，經營者把所有風險都押注在自己身上，假使某一天自己無法再持續下去，店必得要關門大吉。

### 3
#### 鄉下開店不可薄利多銷

一般人直覺鄉下物價低，房租成本低，以為在鄉下開店開銷少，定價也要相對低才對。可是，鄉下實際消費人口數比起都市少許多，採用「薄利多銷」策略完全行不通，加以鄉下資源不豐，採購或裝潢還多了物料運送成本，花費甚至有可能比城市要高。因此在鄉下開店，很可能價格訂得比城市高——在這個邏輯之下，鄉下店舖如果沒有媲美（或超越）訂價的好品質，勢必很難吸引外地人專程前來消費。

## 4

### 徒勞是因為不懂見好就收

在芒果咖啡結束正心中學店，遷回莿桐總店營業時，銷售狀況一度非常危急，甚至曾有一天只賣出幾杯的慘況，每天營收不到一千塊，根本無法維持店舖基本開銷。在不得已之下，咖啡館只好發展副業，販售造型蛋糕。當年，造型蛋糕在鄉下非常新奇，果然也吸引不少客人，芒果咖啡抓準機會拜託買蛋糕的客人試喝咖啡，才漸漸在地方打開知名度。

副業要做多久，經營者必須設定停損點，舉例來說，烘一鍋豆子的產值可有5000～6000元，花5小時做一顆蛋糕的產值卻只有2000～3000元，當咖啡銷售的產值提升到持平的水準時，蛋糕業務就華麗退場，全心投入咖啡專業。

## 5

### 沒有人脈就是沒有資源

財務該準備多少沒有一定數字，咖啡館的投資金額從幾萬元到幾千萬元都有人投資，經營者所擁有的資源多寡，與創業是否成功有相當大關係。所謂「沒有人脈就是沒有資源」，創業沒有相關資源的話，不光是很難招攬客人走進來，在遇有資金困難的時候，也很難找到可以救援的雙手。

## 6

### 沒有成長就不敢喊漲

不讓店舖被消費者遺忘的方法，就是陪伴客人一起成長。芒果咖啡創始店的熟客都是正心中學的學生，隨著熟客年紀增長與需求增加，店舖倘若沒有辦法跟上，不知不覺就會被消費者遺忘。35元外帶咖啡發展到70元咖啡、150元以上精品咖啡，隨著一波又一波的價格調整，不論空間、咖啡、器皿、音樂、陳列等也都有所提升，逐漸將芒果咖啡從小攤發展到店舖，從平價咖啡轉型為自烘精品咖啡，甚至連禮盒產品推出的時候，第一位訂購的客人就是正心中學的畢業生。

# BUSINESS MEMO

## 走出咖啡館大門的
## 進擊之路

〜〜〜〜

*❶* 對消費者來說，不管咖啡師使用要價十萬或百萬咖啡機，咖啡館裡的咖啡好喝都是必然，如果把輸贏籌碼都賭在咖啡上，卻沒有認真營造咖啡以外的事物，在消費者心中的地位將很難從「Good」（不錯）晉升到「Excellent」（極佳）。

*❶* 「特別」不是靠錢堆砌，而是經營者有沒有用心去營造：提供什麼樣的品嚐法、播放什麼樣的音樂、擺放什麼樣的書籍、舉辦什麼樣的活動、提供什麼樣的服務……從走進店舖體驗經濟就開始了。

*❶* 「微不足道的細節能增加利潤嗎？」也許有人會在心裡質疑，但在芒果咖啡的經驗裡，答案百分百是「Yes」。這些年來，有不少客人把在咖啡館裡用到、聽到、看到的東西買回家，小至一只水杯、一張唱片，大至一張吧台椅、一台咖啡機─或許你會感到意外，但消費者其實更驚訝─原來我尋尋覓覓想要的，在咖啡館竟然就可以買到！（詳見259頁「體驗商機藏在氛圍裡」一文）。

*❶* 品牌茁壯失了平衡，大樹很容易一夕傾倒。現下咖啡產業所講求的，不再是無止盡的擴張，能夠「瘦身」瘦得很好的，反而有利生存（詳見263頁「多角化讓你變成虛胖的巨獸」一文）。

*❶* 店舖花費心力培養員工，自然希望員工可以長久任職，與店舖共同成長進步。為了維持向心力，「激勵」是重要的經營策略。對員工來說，最實質的激勵政策便是薪資的提升，採用入股制度或獎金制度很值得思考。

*❶* 出賽成本高昂，究竟該不該參加咖啡賽事？是個有趣的議題。參賽者必須先清楚得獎所能帶來的回饋。「獎項」常無法轉換為直接「獲益」，一切都只是「浮名」而已。（詳見267頁「我該參加咖啡賽事嗎？」一文）。

水果咖啡調飲——西瓜咖啡。

273

# 創業者面臨的生活取捨

**3**

月底馬上就要發薪水，

而月初帳單如雪花片片飛來，

面臨週而復始的鬼循環，

開間咖啡館絕對不如想像中的浪漫，

當被壓力逼得無法喘息的時候，

是否曾經想過為什麼要創這個業？

在工作與生活之間的取捨，

是創業者永遠都有得學的課題。

275

**關於開店，闆娘有話要說**

在台灣，喝咖啡變成一種生活日常，開咖啡館也變成一種生活型態。可是，在大街小巷眾多咖啡館林立的此時，開間小咖啡館之所以可稱為生活型態，是因為截至目前為止，大部分都是單身創業者自給自足的類型，若想靠開咖啡館來養家活口，可真的拼了！

相對於年輕創業可以無後顧之憂，許多經營者從單身走入結婚與家庭，甚至還多了一個爸爸或媽媽的頭銜，龐大的養育費、教育費與永遠不夠用的時間，會讓人忙碌得更分

身乏術。在工作與生活間如何取得平衡，是在開店後才要面臨的課題。

咖啡館的老闆娘們有各種風情，有美豔的、文青的、浪漫的，或許帶點個性，但鮮少有天生就生意手腕高明、八面玲瓏的，深入瞭解後會發現，厲害的後者都是被現實磨練出來。相信現在正在經營小咖啡館的老闆娘們應該都心有戚戚焉，尤其面對每個月紛紛飛來的貨款單、帳單、薪資單……壓力眞的有苦說不出，但日子還是要過啊！

變成老闆娘的原因有很多種，可能一開始都是因爲另一半要開咖啡館而踏入這行，或者只是從工讀生開始，然後不小心變成老闆娘。但無論是因爲哪個原因加入了咖啡館的

行列，首先要逼自己想清楚兩個問題：

一、你的開店初衷是什麼？

二、這輩子還有想換工作嗎？

「夢想」開咖啡館跟實際「經營」咖啡館是兩碼事，經營咖啡館是一門學問，而咖啡館的永續經營似乎又是更艱深的問題了。如果咖啡館是妳一生的職志，就只能選擇勇往直前。

不計代價投入青春，
換算過妳的投報率沒？

年輕創業，多數人都沒有足夠資金，能夠

做的就是用時間換取金錢，很辛苦傻傻地
做、傻傻地活。很多咖啡館老闆娘為了提升
店裡業績，或者想表現自己也有過人的才
能，拼了命沒日沒夜的烤餅乾、烤蛋糕做點
心等等——像這樣不計成本的投入，芒果咖啡
也曾超級認真幹過這種事！

為了提升店舖業績，芒果女王在開店前或
下班後往往還得製作跟山一樣高的手工餅
乾，為了母親節檔期活動烤製上百個八吋蛋
糕，宛如看不見盡頭的工作量，回想起來簡
直不可思議。但隨著年紀增長、體力下降、
業務量增加，才漸漸明白不能再如此蠻幹，
找到對自己、對店舖最佳的商業獲利模式，
才是一條永續的道路。

談金錢雖然很庸俗，但是想通了就會發
現，開店初衷不就為了讓自己跟心愛的人可
以生活得更美好嗎？但在日復一日的店務執
行，工作以外就只剩下忙和累，工作的意義
也消失了，是否想過自己將何去何從？

當面臨壓力、挫折、不順遂的時候，務必
逼迫自己或團隊停下來，仔細檢討哪個環節
出錯，破解造成卡關的原因；另外在計算投
資報酬率的時候，也必須認真將自己投入的
時間成本也計算進去。在很多模式與產品
中，加入老闆娘們的時間成本後，會發現根
本是虧錢在賣，這時候無論有多喜愛這樣商
品，也請務必割捨掉吧！賺到生活，還是賺
到心酸，只能選一種。

## 勇於做取捨，生活才有平衡

老闆娘有了小孩以後，時間更是寶貴，因為有絕大部分的時間都必須撥給孩子們，那是無法推託、不能請假或找人代打的職責，如何彈性運用時間十分考驗智慧。工作跟生活之間其實沒有所謂的平衡，就只能一直不斷做取捨。

以芒果咖啡為例，早期芒果國王認真烘焙店裡需要的咖啡，芒果女王認真做蛋糕點心，這樣做了好多年之後，仔細計算時間成本，才發現產品配比的重要性。以咖啡烘焙來說，小型烘焙機處理五公斤產量，從烘豆、杯測到包裝只需要花費一小時，一磅

278

以四百元來計算，一小時的產值就可以超過四千元，但四千元要是換算成蛋糕點心，老闆娘們要花多久時間才能完成？

以最簡單的起司蛋糕為例，從材料製作到進入烤箱烘焙、等待冷卻、冷凍、脫膜、包裝、清潔整理等，最少要花八個小時以上的工作時數。一個蛋糕賣一百元，四千元得做四十個蛋糕，那需要多大的設備或多少的時間？

在清楚時間成本跟投報率之後，店舖產品不見得要樣樣自己來，咖啡豆、蛋糕、餅乾等找到喜歡的廠商來配合，同樣可以滿足客人的需求，如此一來也可以換來更多時間與客人分享咖啡的美好、介紹咖啡豆，這樣所謂「美好的產值」才會湧現！

## 尋找最有效率的獲利模式

就一個職業婦女來說，芒果女王的工作量變大的，如何在有限時間得到最佳獲利，把更多時間留給孩子？這時候「80／20」法則很管用。「80／20」法則指的是「百分之八十的獲利多來自百分之二十的產品或客人」，經營者的智慧就是如何能好好把握這二十％的機會，牢牢抓住創造盈餘的關鍵。

坊間常有許多看來生意不錯的店（包括芒果咖啡曾經營的不同模式店舖），在風光的表面底下，卻在月底結算才發現固定營收少得可憐，面對營業報表呈現的殘酷結果，才會真正領悟到「來客數其實不重要」，重要的

是「整體營業額」。其實，光靠客人單純來店裡喝咖啡吃點心，所能創造的營業額十分有限，如何能讓消費滿意的客人在離開時順便帶點產品走，才是老闆娘要認真思考的部分。

另外，芒果咖啡早期非常暢銷的比基尼餅乾（兩片八十元），曾經締造每日八十包的銷售額，但為了多這六千四百元的收入，卻要花費連續超過四小時的烘焙時間，以及額外六小時不休息的手繪巧克力──但芒果國王用七公斤烘焙機輕鬆丟一鍋咖啡豆就解決這問題了，這個經驗大大說明了產品產值的重要性。

## 你需要準備一名調解委員

情侶或夫妻一起打拼聽來浪漫，但把工作與感情綁在一起有時也相當危險，倘若將來兩人分手或離婚，是否弱勢者就面臨人財兩失的狀況？無論是以何種身份合夥，經營群在店舖所扮演角色必須均衡，各自分工專業，維持勢均力敵，對店舖營運具有發聲力。

當兩個人一起工作又一起生活，重疊領域越多所產生的摩擦也越多，尤其在面對意見分歧的時候，倘若兩方僵持不下就很容易導致破局。為了避免最糟糕情況發生，建議事先設定停損點，並預先指定可信賴的親友當公道人，在兩方互不退讓的時候出來喊停，

擔任調解與裁決角色。開店是為了讓兩人的生活更美好，而不是為了引發爭執導致曲終人散。

除了調解委員之外，所有經營者務必清點自己的人力資源：家人、朋友、親戚、閨蜜、同學等，誰可以臨時托嬰、誰可以幫忙採購、誰可以站吧顧店、誰可以提供哪些專業服務⋯⋯等，平常就要與這些救援隊多多聯絡感情，順便也把可能會托付的事情告訴他們，這些後援團隊雖是備而不用，但面臨緊急為難時，卻是可以幫你一把的重要資源。

## 適度勇敢為自己發聲

許多老闆娘擔心帶著孩子在店裡工作會讓客人無法接受，這大概是台灣社會長期對職業婦女的歧視眼光，使得社會形成一種「沒有人說你不可以」，但實際上卻默默不鼓勵的潛規則。面對關愛眼神的壓力，許多老闆娘雖然希望能邊帶孩子邊顧店，卻仍然沒有勇氣執行。

面對有人覺得帶著孩子工作會不夠「專業」，女性朋友應該勇於打破這種困境，大膽站出來為自己發聲。如果當一個人沒有足夠勇氣的時候，可以想辦法創立一票自己的支援部隊，他有可能是你的員工，或是你的熟

281

客，當遇到小孩哭鬧、需要照料或哺乳的時候，可以幫你擋一擋、替你說話。也因為如此，芒果咖啡並沒有寫著「不歡迎十二歲以下」的告示牌，公開表明本店歡迎各種年齡層客人，當這些客人獲得友善的對待，自然也會體諒你的不方便，便能夠找到一群有包容心的客人，共同營造出適合女性工作的環境，這也是身為老闆娘的幸福吧。

## 朝向夢想繼續奔馳

芒果咖啡從開業以來，前面整整十年時間都賣力的工作著，也幸好在老天保佑之下，讓店舖安全地撐過來了。但回想起過往種

種，中間有許多摸索真的必要嗎？倘若時間可以倒流重來一次，相信一定會是不一樣的結果！

親愛的老闆娘們或準備從業的朋友們，懇切希望你們在看完本書後，透過有效的經營管理，可以不用再花十年時間摸索。開咖啡館原是為享受生活，創造理想的生活型態，如果這樣美好的事物可以建立在持續的獲利上，那麼咖啡人就能擁有更多時間享受寶貴青春、好好陪伴孩子與家人。

當現實可以距離初衷越近，所謂「開店成功」才算成真，芒果咖啡祝福各位經營者們可以實踐理想，完成自己心目中的夢想咖啡館。

283

# 出杯的勝負！

## 芒果咖啡16年小型連鎖創業奧義
## 與你沒想過的烘豆經濟學

作者｜廖思為、王琴理
主編｜馮忠恬
撰文｜李佳芳
特約攝影｜Arko Studio林志潭、黃暐琁
別冊插畫｜歐陽如修
美術編輯｜D-3 Design
行銷｜曾于珊

發行人｜何飛鵬
社長｜張淑貞
總編輯｜許貝羚
出版｜城邦文化事業股份有限公司 麥浩斯出版
E-mail｜cs@myhomelife.com.tw
地址｜104台北市民生東路二段141號8樓
電話｜02-2500-7578
傳真｜02-2500-1915
購書專線｜0800-020-299

發行｜英屬蓋曼群島商家庭傳媒股份有限公司城邦分公司
地址｜104台北市民生東路二段141號2樓
電話｜02-2500-0888
讀者服務電話｜0800-020-299（週一～週五9:30AM-06:00PM）
讀者服務傳真｜02-2517-0999
讀者服務信箱｜csc@cite.com.tw
劃撥帳號｜19833516
戶名｜英屬蓋曼群島商家庭傳媒股份有限公司城邦分公司

香港發行｜城邦〈香港〉出版集團有限公司
地址｜香港灣仔駱克道193號東超商業中心1樓
電話｜852-2508-6231
傳真｜852-2578-9337
Email｜hkcite@biznetvigator.com

馬新發行｜城邦〈馬新〉出版集團Cite（M）Sdn Bhd
地址｜41, Jalan Radin Anum, Bandar Baru Sri Petaling,
57000 Kuala Lumpur, Malaysia.
電話｜603-9057-8822
傳真｜603-9057-6622

製版印刷｜凱林彩印股份有限公司
總經銷｜聯合發行股份有限公司
地址｜新北市新店區寶橋路235巷6弄6號2樓
電話｜02-2917-8022
傳真｜02-2915-6275
版次｜初版一刷 2018年3月　　初版4刷 2019年1月
定價｜新台幣499元／港幣166元

Printed in Taiwan

國家圖書館出版品預行編目（CIP）資料
出杯的勝負!芒果咖啡16年小型連鎖創業奧義
與你沒想過的烘豆經濟學 / 廖思為, 王琴理
著. -- 初版. -- 臺北市：麥浩斯出版：家庭
傳媒城邦分公司發行,
2018.03　　　　　　　　面；　公分
ISBN 978-986-408-362-6（平裝）
1.咖啡館 2.創業
991.7　　　　　　　　　107001728